素直設計
Book Design

楊啟巽作品集

1996
———
2022

Yang Chi-Shun
Collection

大辣

dala plus 017

素直設計

楊啟巽作品集・1996-2022

Book Design

作者｜楊啟巽

主編｜洪雅雯

企劃編輯｜張凱甡

行銷企劃｜陳秉揚

美術設計、攝影｜楊啟巽工作室

美術協力｜邱美春

總編輯｜黃健和

出版｜大辣出版股份有限公司

105022台北市南京東路四段25號12樓

www.dalapub.com

TEL: (02) 2718-2698　Fax: (02) 8712-3897

service@dalapub.com

發行｜大塊文化出版股份有限公司

105022台北市南京東路四段25號11樓

www.locuspublishing.com

TEL: (02) 8712-3898　Fax: (02) 8712-3897

讀者服務專線：0800-006689

郵撥帳號：18955675

戶名：大塊文化出版股份有限公司

locus@locuspublishing.com

法律顧問｜董安丹律師、顧慕堯律師

台灣地區總經銷｜大和書報圖書股份有限公司

地址：新北市新莊區五工五路2號

Tel: (02) 8990-2588　Fax: (02)2990-1658

製版｜瑞豐實業股份有限公司

初版一刷｜2023年02月

定價2000元

ISBN 978-626-96856-7-7

素直設計：楊啟巽作品集1996-2022 = Book design/楊啟巽作. -- 初版. -- 臺北市：大辣出版股份有限公司出版：大塊文化出版股份有限公司發行, 2023.02　面；17×23公分. -- (plus；17) ISBN 978-626-96856-7-7(精裝) 1.CST: 設計 2.CST: 作品集　960 111021785

Book Design

Yang Chi-Shun
Collection

安靜和
享受之間的引動

文｜郝明義（大塊文化董事長）

1.

書籍美術設計，可以比喻為建築設計。

設計一棟房子，要考慮居住者或使用者的需求，和四周環境的搭配，然後結構、建材、樓層、隔間、裝潢、外觀等等。

設計一本書，要考慮創作者的內容，和閱讀者的感受，然後要考慮開本尺寸、印刷條件、裝訂條件、內文版型、篇章區隔、封面、腰帶。

所以，出色的書籍設計和建築設計是相通的。書，就像房子一樣，充滿從結構到門窗所有細節的巧思。
一棟建築，可以帶給人像是閱讀一本書的收穫。一本書，也可以帶給像是觀賞一棟建築的玩味。

最後，兩者都不能為設計而設計，不能炫技，而必須展現並保留給參與者的空間。
書籍的參與者，尤其還包含了內容的創作者和讀者兩端。
在書籍的建築設計裡，必須讓創作者和讀者有最自在的相會。

兩者的挑戰都很大，而設計書籍的人，應該是比設計建築的人更幸福一些。
設計建築，要整合的立場、團隊、意見太多。設計書籍，則往往可以獨自在安靜的燈下完成。
最重要的是，設計書籍的機會要比建築多太多，連帶可以探索的樂趣也多很多。

2.

楊啟巽顯然是很享受這些樂趣。
他善用了書籍美術設計者特有的機會，嘗試了從圖像到文字、從文學到戲劇、從小說到食譜的各種門類，形成一個繽紛的光譜。

有的書，他也接受封面設計，像是進行了裝潢設計；但更多的書，他

都在進行完整的建案，整體裝幀設計。

看他設計的一本本書，像是在看一棟棟風格不同的建築。即使從平面上，也可以感受到建築師想讓人體會的空間、光影、穿透的感覺。

各棟建築的業主要求的風格雖然不同，他還維持了可以貫穿其中的自己美學主張，並且這個主張又能展現書籍創作者的位置，留給讀者願意親近的空間。

而他一定是非常享受這個過程的。因為如果不享受，是做不到這些事的。

 3.

許多設計者的工作室都是安靜的。
但是回憶認識他的這麼多年，以及去他工作室的經驗，啟異和他的繆思女神美春，加兩隻狗，加他愛玩的Switch，合起來挺豐富的畫面，卻總讓我想到他在燈下另有一種不同的安靜。

我很好奇他作品裡透露出的那些享受，和他的安靜之間是什麼關聯，怎麼互相引動的。

起碼我看他的設計，是有那種體會的。

郝明義
Rex How

他設計的外衣，
靜謐溫煦如春日陽光

文｜初安民（印刻文學總編輯）

如果文字是身體，如何為身軀穿戴一件合適的外衣，在現今出版是一件格外重要的差事。

我屬於老派編輯，相信文字的力量，很長一段時間，對於「外衣」的觀念，一直處於「有」就好的想法裡，當然，除了遮風避雨之外，外衣還要能夠冬暖夏涼為宜。這是固執守舊之外，漸漸覺得有一件漂亮而又能突出身材的外衣，是再好不過的事。

啟異兄的美術設計，常常令我感到他設計的外衣，安靜溫煦如春日陽光，他的封面採用的字體與級數大小，從不喧賓奪主，總是置放在適當的視角裡，外衣的領與袖，裁剪有序而又收放自如。

冬天與夏天，春天與秋天，不同季節（不同類型的出版作品），他都能畫龍點睛的創造出自己的風格。

從朱敬一的《牧羊人讀書筆記》、周芬伶《隱形古物商》、林懷民新版《蟬》、以迄於王定國《那麼熱，那麼冷》、陳雪《橋上的孩子》、王拓《呐喊》、賴香吟《白色畫像》、陳列《殘骸書》等等，皆有厚重與輕盈，繁複與簡白的交替筆觸呈現。

有時候，他像一位藝術家，但又不會把外衣濡染成與身體無涉的裝飾品，他創造的是湧上內裡沒有阻滯的甬道，可以大路直行，也可曲徑通幽，襯托出大漠或者微雨的意境，喜歡他，喜歡他設計的外衣在風中佇立飄飛的身影。

初安民
Chu An Min

目錄
Contents

**Part
1**

文學創作
Literary Creation

設計其實是一種理解和轉譯文本後的創作，重新導回了書的題旨內
涵，這牽涉到詮釋的問題，一本書的封面它面對的是作者、設計者、
編輯、通路、讀者。楊啟巽在平面設計的世界中注入自己的態度和意
念，隨著視覺符號的指引和暗示，也同時抵達一個意象的世界，讓讀
者在進行文字閱讀時，可以同時咀嚼視覺開啟的興味。在諸多封面之
中，不只是視覺的饗宴，其實更深地觸動某種時間的印記或封印。

出版路上，
因你而增色精采

文｜廖志峰（允晨文化發行人）

一位設計師把歷年來的作品收集整理分類出成書，到底意義是什麼？對設計者本身來說，固然是工作的回顧反思與分享；對設計同行或編輯來說，也是他山之石攻錯的寶典；對廣大的讀者來說，既可以享受到視覺旅遊的樂趣，又可以認識設計師設計理念背後的故事，更好的是，你同時還看到一份精采的書單。

這是我看到《素直設計──楊啟巽作品集》這本書時最直接的感受，與此同時，我還有一種時光回溯的心情。應該少有人知道楊啟巽職業生涯中的第一本書、第一個封面是在何時做出做的？又是什麼主題？恰恰就是我當年在允晨文化編輯的書，《貴霜佛教政治傳統與大乘佛教》，1983年出版。我對這本書印象很深，在編古正美老師這部重要著作時，我根本沒聽過貴霜王朝，書的封面請剛來報到的美術編輯楊啟巽設計，封面完成時，風格就像當年印象中學術書的樣子，不能說有什麼驚喜感，畢竟是啼聲初試之作。後來他離開了允晨，先後去了漢光、時報出版公司，開始有了更大的發展和突破性的進步。

1997年，我買了一本書《吸菸賽神仙》，很喜歡手繪的封面，打開來看繪圖及設計者，竟然是楊啟巽，讓人驚豔；但我也不免生疑，是哪個楊啟巽？是那個楊啟巽嗎？後來，我接了允晨文化的發行人，封面開始找外部美編配合，我想起了小楊，開始了長期的配合，這一配合一晃二十多年過去了。

我和小楊的配合很愉快，他的封面提案我幾乎都沒意見，讓他原汁原味呈現，常有喜出望外的驚喜，但偶爾也有作者希望修改，如果改動幅度不大，在設計者可以接受的範圍，我都拜託小楊調整，但有時連我都覺得改得太不可思議，我也會請作者另找他喜歡的設計師，畢竟協調折衷出來的封面，常是一場災難，或風暴的源頭。

我喜歡小楊的設計主要是主題清楚，整體清爽，時有神來一筆點題的巧思，耐看、雋永，那些都是他在消化主題和閱讀書稿後找出的切入點，我並未設限他的創意方向，因為我自己缺乏視覺的想像和美感。不過，合作更重要的是默契和信任，少了這一環節，效果也會大打折扣。

在這本書中，小楊所顯示的是他如何在平面設計的世界中注入自己的態度和意念，隨著視覺符號的指引和暗示，也同時抵達一個意象的世界，讓讀者在進行文字閱讀時，可以同時咀嚼視覺開啟的興味。也有作者希望封面設計時能照標題逐字設計出，每當這樣的時刻，我就慶幸自己不是設計者。

我的理解是，設計其實是一種理解和轉譯文本後的創作，重新導回了書的題旨內涵。不過這牽涉到詮釋的問題，一本書的封面它面對的是作者、設計者、編輯、通路、讀者，能夠一致叫好，難度可想而知。

閱讀或觀看楊啟巽這些年為允晨文化所設計的諸多封面，不只是視覺的饗宴，其實更深地觸動某種時間的印記或封印，我突然有置身在一種時間的泅溯或凝視的錯覺中。每一本書拿起來時，背後的故事也同時浮現。

和小楊合作沒多久之後，我更有意識地讓小楊設計同一個作者或同一個書系，對作家作品的輪廓就更清晰了，整體感更能掌握，以作家言，如韓秀、李劼、廖亦武等都是；以系列言，多是當代名家、生活美學系列，其中不乏有金鼎獎書籍設計獎得獎作品，如《作家的書房》，或是紀實攝影傑作的《走拍台灣》等等，小楊展現的多面向，不只打開了我的美感與體驗，也同時打開了讀者對允晨文化的想像。

謝謝楊啟巽，出版的路上因你而增色精采，讓我們繼續攜手前行。

廖 志 峰
Chug-Feng, Liao

楊啟巽作品集

1996-2022

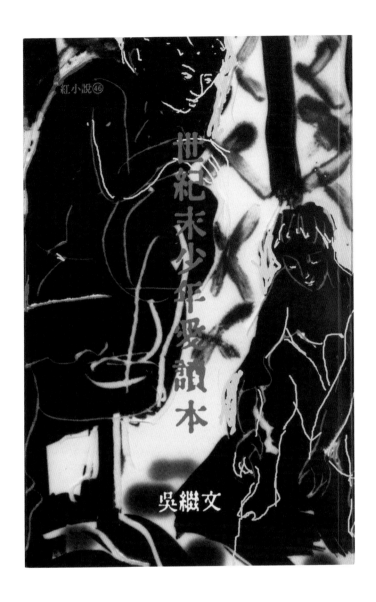

世紀末少年愛讀本

那個年代還是用手工完稿的書封。封面由雷驤老師繪的插圖，來做主視覺。

為了讓書名字有擴散的效果，將電腦打字公司送來的書名相片輸出稿，一直在影印機前，來回縮小放大，試了二、三十張，總算做出想要的效果。

現在想想，真是費工又不環保啊。

＊當時的作業流程為：打字公司有字型範本，選好字型與字級後。把你要打的文字，謄寫於紙上再傳真到打字行。一至二小時後，就會收到外務送來的相片輸出稿。

1996
13.5×21cm・平裝
特銅190g・霧P
吳繼文・小說・時報

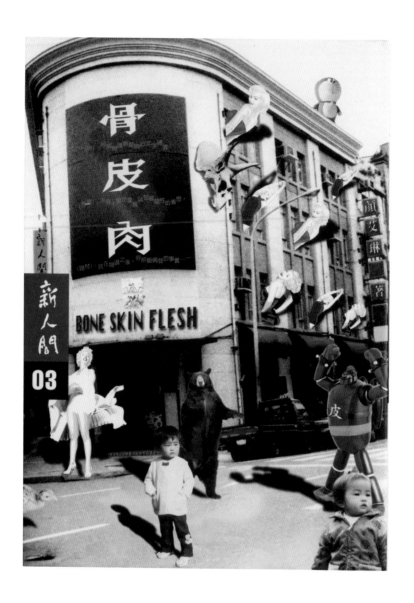

骨皮肉

這是一本詩集。作者顏艾琳提供了兒時的照片,來做封面設計的素材使用。她有提到非常迷戀瑪麗蓮·夢露,思考了些時間,要如何將這些元素放在同一個畫面呢?就背起相機騎著機車在市區晃晃,看能否找到什麼畫面。騎到南京西路舊圓環附近,看到一棟很有特色的樓房,停在路旁。趁較無人時趕緊抓幾個鏡頭,就回公司沖洗底片看看效果。看到相片後,心想:嗯,就是他了。此時設計已經電腦化了,開始進電腦做後製,先將夢露繪出,造字、去背、修圖、合成。奇幻又寫實的畫面順利誕生。

1997

14.8×21cm·平裝

特銅紙190g·霧P

顏艾琳·現代詩·時報

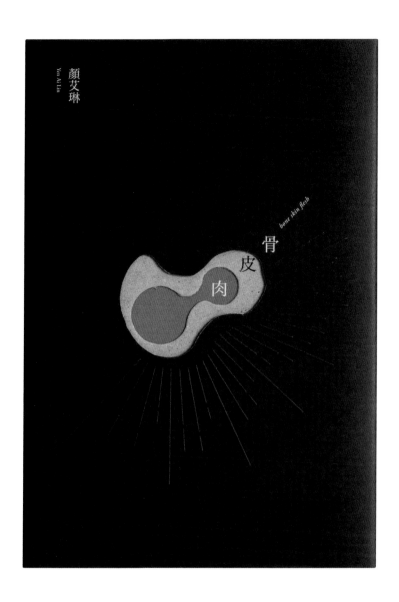

骨皮肉 · 2018新版

相隔二十一年，還能為同一本書做改版設計，實在難得。二十一年前的書封，設定了充滿繽紛元素的畫面。那裡有空間，就往那裡填滿。二十一年後的改版書封，就較符合當下的心境，就是一切從簡。但也設定了很費工的印製方法，挖空加工傳達出骨皮肉的層次，特別的是並非使用兩層書衣，而是利用前折口反折結構加上書衣內裡紅色印刷，形成最底層的肉。一層皮一層肉，骨感呈現。

2018
12.8×18.8cm · 平裝
封面：恆成新象牙150g
內封：灰卡8盎司
反面印紅 · 刀模 · 打凸 · 水性耐磨光
◎博客來OKAPI書籍好設計
顏艾琳 · 現代詩 · 時報

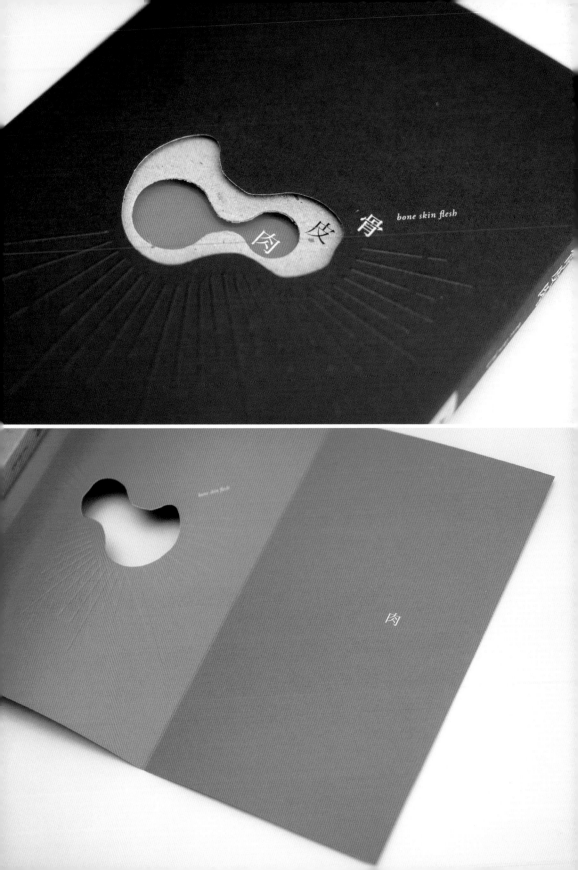

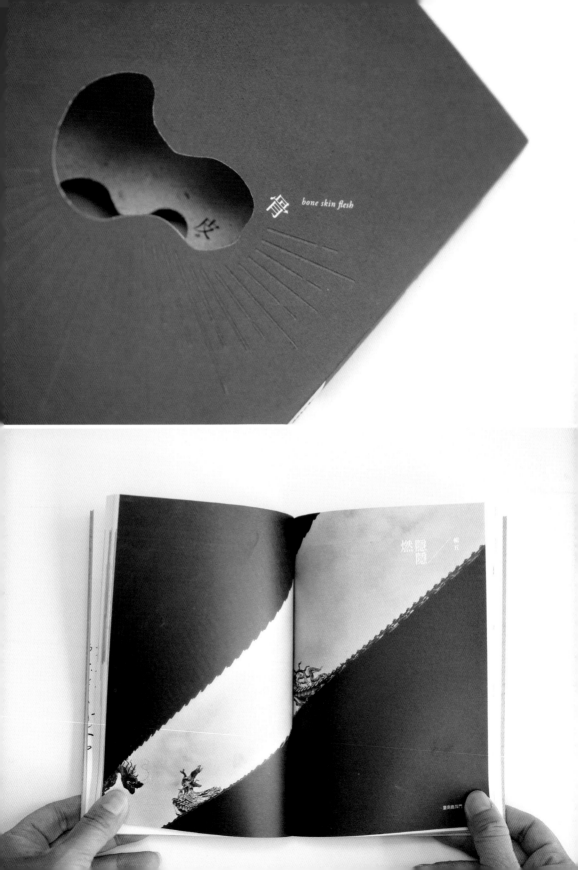

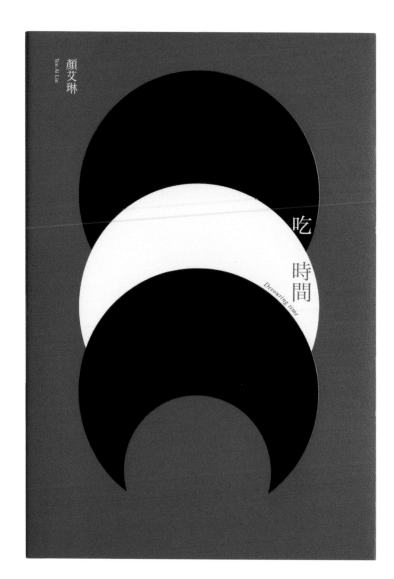

吃時間

就如同寫詩的心情。想到什麼，就將它寫（做）出來。

一層一層向下吞蝕的幾何圖形，是「吃」還是「被」吃，就讓作者的文字來說分明。或許什麼都不用解釋，反而是最好的。

2019
12.8×18.8cm・平裝
恆成凝雪映畫170g
打凸・水性耐磨光
顏艾琳・現代詩・時報

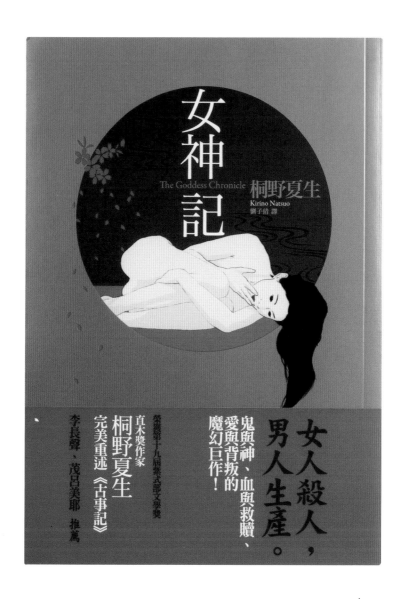

女神記

這個書名還滿吸引人的，加上畫女體還滿上手的，就自個把封面插圖搞定。想像了
許多畫面，就以不露點又能顯現性感妖媚，且無力的姿態呈現。
配上日式圖形，營造出日式特有的幽靜感。

2010
14×20cm・平裝
大亞日本銅西卡190g
特色金・霧P・局部亮油
桐野夏生・翻譯小說・大塊文化

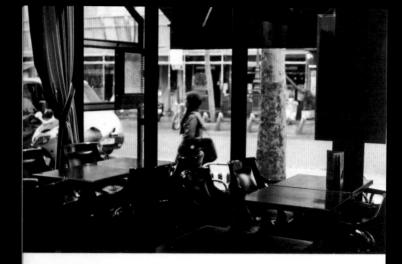

在青春迷失的咖啡館

青春

DANS LE CAFÉ DE LA JEUNESSE PERDUE
PATRICK MODIANO
派屈克·蒙迪安諾 著
王東亮 譯

在青春迷失的咖啡館

封面的圖片由編輯志峰兄在巴黎所拍攝的。黑白的色調非常有味道。

設計版面時，想說有「迷失」的文字出現在書名裡，那就設定個文字編輯校稿的畫
面，將「青春」二字放置在外，加上手繪的插入指示線段，讓畫面更有趣。

2010
15×21cm·平裝
特銅190g·霧P、局部亮油
派屈克·蒙迪安諾·翻譯小說
允晨

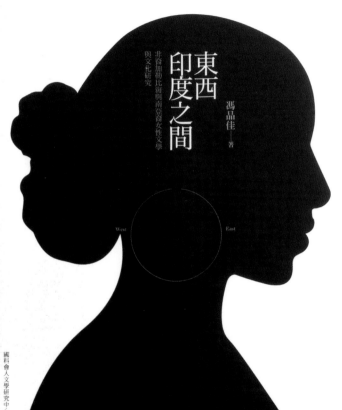

東西
印度之間

非裔加勒比海與南亞裔女性文學
與文化研究

馮品佳──著

West　　　　East

國科會人文學研究中心補助出版

多少梟雄文士，巨盜冠冕，縱橫晚清到民國成異色風景，或結構更深沉的歷史底蘊？

走過二十世紀的中國政治演變和文化滄桑

百年風雨

李劼

2010

15×21cm・平裝

特銅200g

霧P、局部亮油

李劼・歷史・允晨

百年風雨

書腰文案上寫著：這是一部怒書，哀書，更是奇書。可得知作者李劼對其中國文化有多沉重的批判與回應。

在封面下方，繪製了如同在風裡擺盪的樹枝，將書名做出另外的詮釋。

一

歷史輪迴中的百年中國

李劼
Li Jie

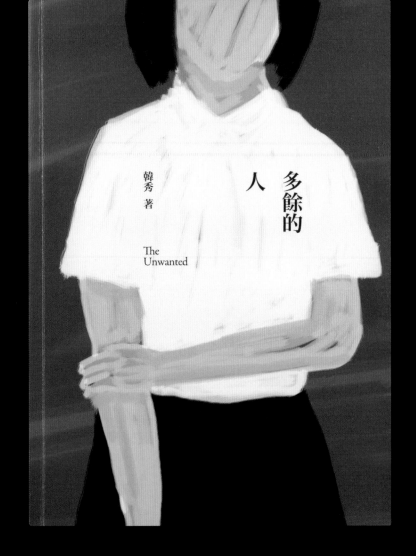

韓秀　著

多餘的
人

The
Unwanted

多餘的人

多麼沉重的書名啊。

想像出書裡的女學生主角，並將她手繪出來。封面底塗滿暗紅色，紛亂線條構成的

人形繪於其上。刻意壓於胸前的書名文字，來顯現主角的不安。

2012

15×21cm・平裝

聯美萊卡奇豔象牙紋210g

局部亮油、水性耐磨光

◎入選《書香兩岸》2012年兩岸書

封設計大賞

韓秀·小說·女兒

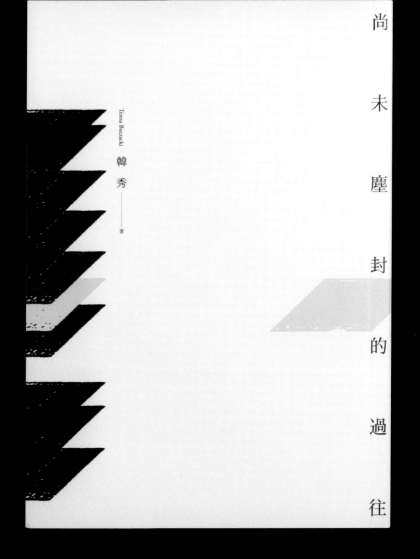

尚未塵封的過往

Teresa Buczacki

韓 秀 ——— 著

尚未塵封的過往

「塵封已久的往事，敘說著時代動人的故事。」書腰文案如此寫著，就來將它表現
出來。

設定了如同文件檔案夾的幾何圖層，落於封面左側。深淺不一的黑色圖層由上到下
排列著，其中特地安排一組用亮黃色構成的方塊，讓它往右側移動，如同從記憶的
檔案夾抽出一般。配上刻意放置在最右側緊貼著K線的書名，簡潔又有含義。

2016

15×21cm・平裝

聯美萊卡奇豔象牙紋210g

水性耐磨光

韓秀・小說・允晨

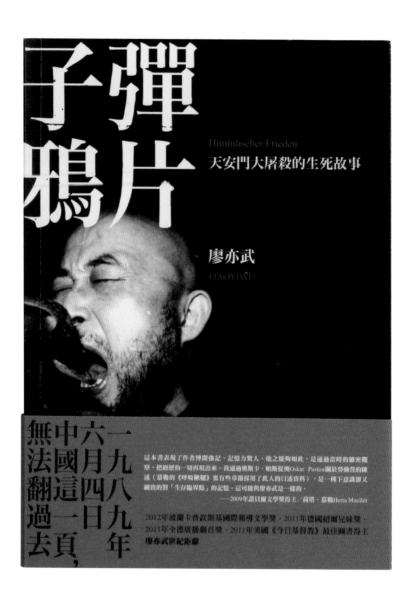

子彈鴉片

如同書腰文案：一九八九年六月四日，中國這一頁，無法翻過去！
六四事件真是所有華人心中永遠的痛！
封面選了作者聲嘶力竭朗讀六四詩句的圖片，悲壯的神情，力道十足。
能做的就是將文字放置在好看的位置，其餘的就讓畫面說故事了。

2012
15×21cm・平裝
聯美萊卡奇豔象牙紋210g
水性耐磨光
廖亦武・歷史・允晨

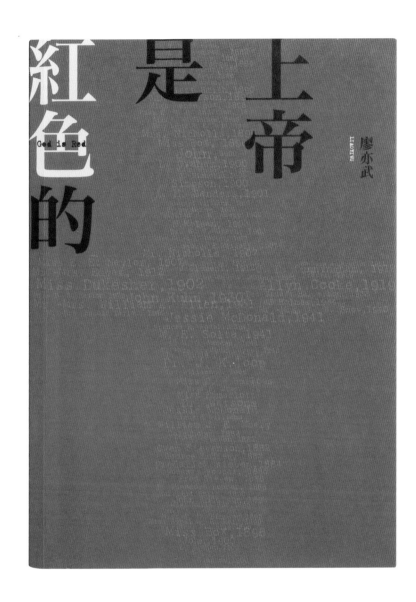

上帝是紅色的

封面用了許多在中國傳教，而殉道的傳教士英文姓名，排列成十字形，來與主題呼應。書名刻意放置在最上方，讓局部筆劃被裁切掉。

藉以形容在中國，連上帝的僕人都可能被無情的犧牲掉。只能諷刺地說：上帝是「紅」色的。

2013

15×21cm・平裝

道林210g

水性耐磨光

廖亦武・宗教・允晨

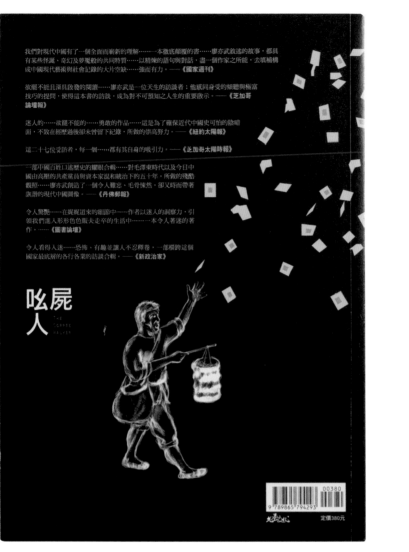

我們對現代中國有了一個全面而嶄新的理解……一本徹底顛覆的書……廖亦武敘述的故事，都具有某些怪誕、奇幻及夢魘般的共同特質……以精煉的語句與對話，盡一個作家之所能，去填補構成中國現代藝術與社會記錄的大片空缺……強而有力。──《國家週刊》

欲罷不能且深具啟發的閱讀……廖亦武是一位天生的訪談者；他感同身受的傾聽與極富技巧的提問，使得這本書的訪談，成為對不可預知之人生的重要啟示。──《芝加哥論壇報》

迷人的……欲罷不能的……勇敢的作品……這是為了確保近代中國史可怕的陰暗面，不致在經歷過後卻未曾留下紀錄，所做的崇高努力。──《紐約太陽報》

這二十七位受訪者，每一個，都有其自身的吸引力。──《芝加哥太陽時報》

一部中國百姓口述歷史的耀眼合輯……對毛澤東時代以及今日中國由高懸的共產黨員與資本家混和統治下的五十年，所做的殘酷觀照……廖亦武創造了一個令人難忘、毛骨悚然，卻又時而帶著詼諧的現代中國圖像。──《丹佛郵報》

令人驚艷……在娓娓道來的細節中……作者以迷人的洞察力，引領我們進入形形色色販夫走卒的生活中……一本令人著迷的著作。──《圖書論壇》

令人看得入迷……恐怖、有趣並讓人不忍釋卷，一部橫跨這個國家最底層的各行各業的訪談合輯。──《新政治家》

屍
吆
人

THE
CORPSE
WALKER

9 789865 794293
00380

定價380元

當代名家
66

屍
吆
人

THE
CORPSE
WALKER

LIAOYIWU
廖亦武 著

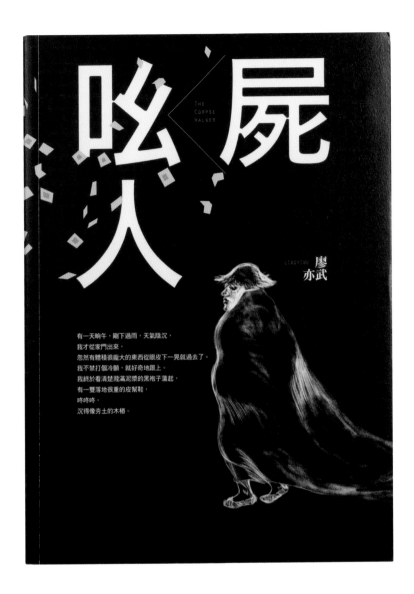

THE CORPSE WALKER

廖亦武 LIAOYIWU

有一天晌午，剛下過雨，天氣陰沉，
我才從家門出來，
忽然有體積很龐大的東西從眼皮下一晃就過去了。
我不禁打個冷顫，就好奇地跟上。
我終於看清楚濺滿泥漿的黑袍子蕩起，
有一雙落地很重的皮幫鞋，
咚咚咚，
沉得像夯土的木樁。

吆屍人

從小就對這些鄉野奇譚，甚感興趣。知道要設計廖亦武所寫的這本《吆屍人》封面
時，立刻被封面文案所吸引……

有一天晌午，剛下過雨，天氣陰沉，我才從家門出來，忽然有體積很龐大的東西從
眼皮下一晃就過去了。我不禁打個冷戰，就好奇地跟上。我終於看清楚濺滿泥漿的
黑袍子蕩起，有一雙落地很重的皮幫鞋，咚咚咚，沉得像夯土的木樁……

所以在設定封面主視覺時，就想用沉重的黑底來表現。並以想像的手繪吆屍人形
象，用反白來處理，像是拍X光片一樣，把隱藏其中的神祕，驚悚地表現出來。

2014
15×21cm，平裝
聯美萊卡奇豔象牙紋210g
水性耐磨光
廖亦武・報導文學・允晨

當代名家
84

輪迴的螞蟻

die wiedergeburt
der ameisn

LIAOYIWU

廖亦武 著

《輪迴的螞蟻》講述了作者從前的自我。它把老威的虛構故事和中國的大歷史安織在一塊，發展為一部荒誕的、中國式公路電影似的小說。戲謔的筆法讓現實與過去、真實和超現實之間的界限變得模糊不清。它充滿極其高超的幽默，而老威在當中扮演了一個妙不可言的反英雄。

——明鏡週刊

獄中歲月依舊是這部小說的枝幹之一。小說的創作始於作者服刑中的一九九二年。今年五十八歲的他，在前言中描述怎樣偷偷把螞蟻大小的字跡填滿破爛不堪的紙片，以此在內心深處重建剝奪不去的尊嚴和自由——這讓他的靈肉挺過家常便飯似的虐待和酷刑。地獄之旅成為這部書的出發點——在身體不能走的時候，心也要不斷向前，只有心自由了。遙遠的風全回聲才將撲面而來，飛舞的亡靈也將撲面而來。如果把這部跌宕起伏又哲思深沉的傑作簡化成一便於評論的文學標籤，就太可惜了。作者高超的敘事技巧讓人驚嘆不已，從毫無掩飾的直白到極其晦暗的嘲諷，在這部書裡你能見識各種迴異的講述風格，隨處橫溢的非凡想像讓人不得不折服。它往往漫不經心地將讀者帶上意料不到的旅程：奇幻的、荒誕的、甚至是惡作劇的，每一場景都充滿幽默、戲謔和極端放肆。

——德意志電台

諷刺，激烈，甚至咆哮不已，直到最後的輕螞蟻上山的盡頭之歌——夾雜在這些險象橫生的畫面中的，是直白露骨的性描寫，這在遠東文學中，比在西方文學中要常見得多。廖亦武在小說裏的扭曲處理，反而讓我們更容易認清中國人歷抑的本質。

——法蘭克福匯報

輪迴的
馬義

die wiedergeburt
der ameisn

9 789869 622233
00399

定價399元

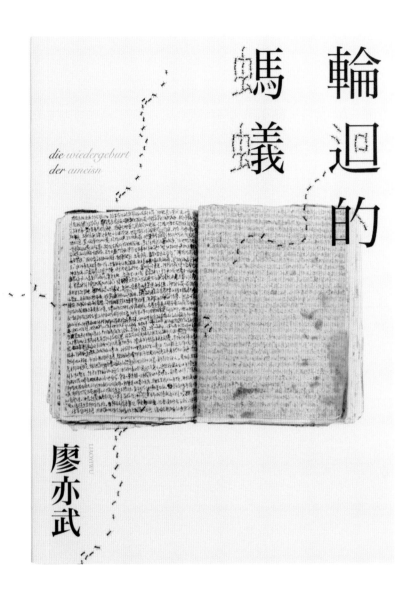

輪迴的螞蟻

die wiedergeburt
der ameisn

廖亦武

輪迴的螞蟻

「對廖亦武而言,在獄中偷偷把螞蟻大小的字跡填滿破爛不堪的紙片,以此在內心
深處重建剝奪不去的尊嚴和自由。」
封面就將作者在獄中書寫的紙片,忠實呈現。再把如實體大小的螞蟻組合成書名,
並散布在封面上。
怵目驚心又如此真實的畫面,驗證失去自由的力量得以透過書寫來重建。

2018
15×21cm・平裝
聯美萊卡奇豔象牙紋210g
水性耐磨光
廖亦武・小說・允晨

ISBN 978-986-98686-4-8
定價 380元

廖亦武對西方讀者印象深刻的，不只是對中國古拉格
（勞改營）的描寫，還有人類主體對抗吃人社會主體
制的宣示。

————————————— 戴勒維·克勞森 Detlev Claussen

這是對中國監獄系統的全面調查，其範圍與索忍尼辛的《古拉格群島》
相當，作者花了二十年時間記錄了這些令人痛苦的敘述。這本書始於廖
亦武的無能和暴力的經歷，包括兩次瘋狂的謀殺企圖和渴望性釋放的被
強姦猥褻和豬的囚犯，用廖亦武的話來說，他是他自己的醫生，寫作為他
提供了一個漸進或毒造的過程，中國是世界上最大的監獄，每個人都患有
極權主義暴政造成的「監獄病」。

本書開篇和結束，是兩個從中國大陸越獄到香港的故事，分別發生在文
革前後，極其驚險刺激。相比好萊塢電影《刺激1995》（Shawshank
redemption），毫不遜色。12個囚徒使用一根偷運入獄的棺材釘，一點點掏
穿廣州監獄的厚牆，並選擇在龍捲風天氣，魚貫鑽出，再搭人梯，翻過
第二道高牆，然後在追捕下逃進深山，11個人死了，唯一剩下的故事主
角，在邊境地帶第二次被抓，又鬼使神差脫逃，最後投入巨浪咆哮的大
海，游了11個小時41公里，從香港上岸——這是第一個關於自由的「勵
志」故事；最後一個故事主角，則懷揣偷渡者們「集體創作」的《逃亡
香港聖經》，千辛萬險，也抵達香港，兩人都被港英政府接納和善待，
令人不禁想到香港的今日，如果淪陷於共產黨之手，香港和中國人民都
無路可逃……。

————————————— 文學經紀人彼得·伯恩斯坦 Peter Bernstein的英文出版報告

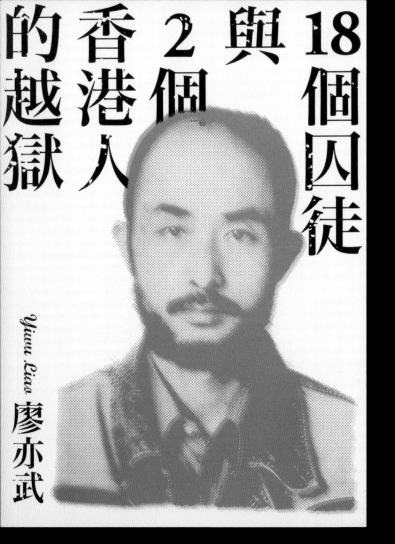

18個囚徒與2個香港人的越獄

中國是占地九百六十萬平方公里、囚徒十三億的空前絕後的大監獄⋯⋯當年還有香
港可逃，今天的香港人逃到哪裡去？真是寫實又無奈⋯⋯

作者提供了兩張他的入出獄檔案照來做封面素材，我選了出獄的那張來放封面。把
照片刻意調成兩個錯網的色階相疊，來暗喻當局的瑕疵與無理。

封底放了另一張入獄照襯底，利用條碼形成的柵欄，來囚禁其身⋯⋯如同書腰文
案：人性最深的試煉，尋找生命的出口。

2020

15×21cm・平裝

聯美萊卡奇豔象牙紋210g

水性耐磨光

廖亦武・小說・女皇

武

LIAO YIWU WU HAN 廖亦武

漢

一書對一國！
——謝小韞（前台北市文化局局長）

名，來構築正封面。

「武漢」二字，刻意在二側筆畫末端做暈開灑落狀。

這場世紀病毒，是如何開始的。

錯的紀錄小說，揭開威權政府對於疫病控管、網路言論監視的手段，是如何

一波疫情、以及身在其中的每個人。

亦武說：與強權的戰鬥，就是與遺忘的戰鬥。

2022

15×21cm・平裝

聯美萊卡奇豔象牙紋21

水性耐磨光

廖亦武，小說，匆晨

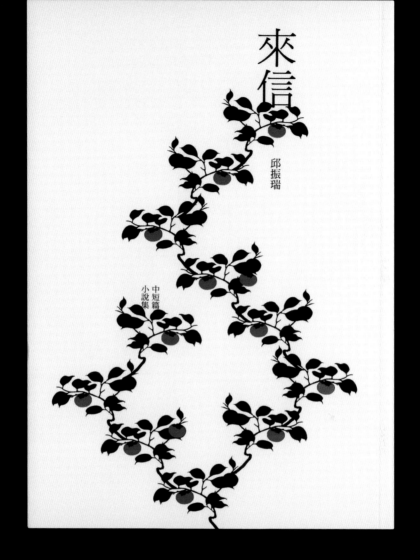

來信

邱振瑞

中短篇小說集

來信

由書中一短篇故事中，所提到的「富有柿」來發想。

選了日式的向量插圖來做組合，一株株的堆疊，形成既有脈絡可尋且綿延不斷的思念情緒。

來信收到了嗎？

2012

15×21cm・平裝

聯美萊卡奇豔象牙紋210g

水性耐磨光

邱振瑞・小說・允晨

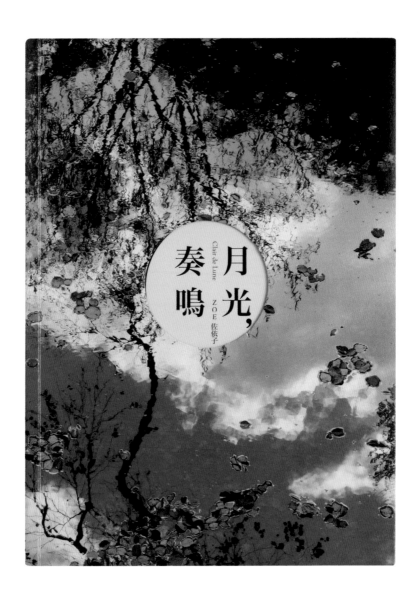

月光，奏鳴

作者佐依子提供了一幅安靜的湖面倒影圖，用來做封面襯底，應該會不錯。
正面開了圓形刀模，象徵滿月的月光黃與書名印在折口背面。
折起後，安靜的湖面與月光正相互輝映奏鳴著。極美。

2012
15×21cm‧平裝
聯美萊卡奇豔象牙紋210g
正四反二色‧水性耐磨光
Zoe佐依子‧小說‧允晨

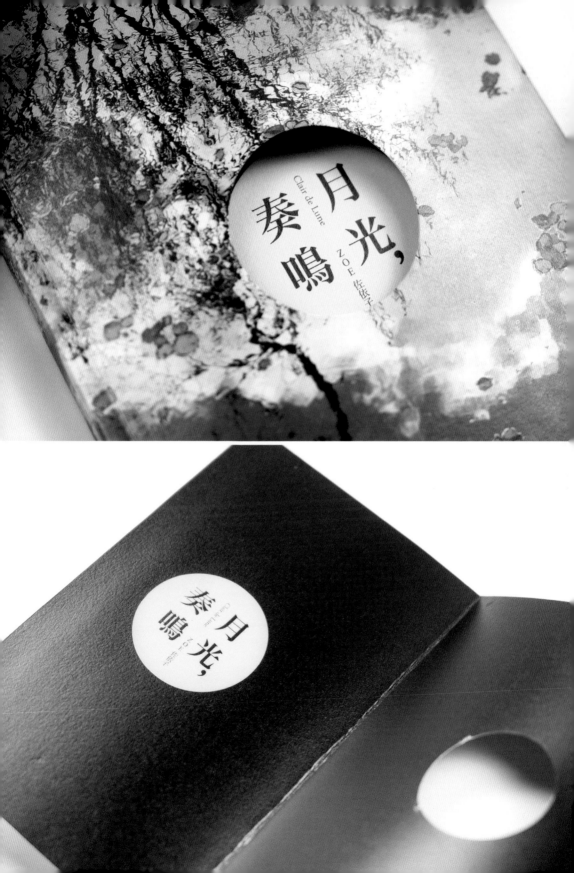

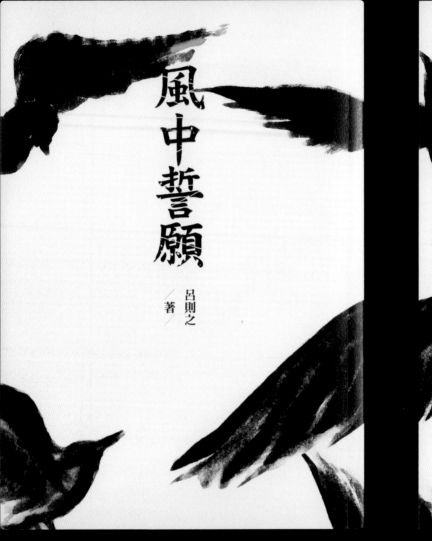

風中誓願

呂則之/著

當代名家 ── 55

風中誓願

呂則之 著

風中誓願

這是一本描寫澎湖海上，面對中國漁船越界至澎湖海域濫捕，台籍漁船「海龍號」與其對抗的故事。

好久沒徒手來畫封面了，就用水彩暈染的筆法，將如同在海平面上戰鬥的海鳥，描繪出來。封面只露出局部的羽翼，搭配斑駁的書名字體，來表現其張力。

2013

15×21cm‧平裝

聯美萊卡奇豔象牙紋210g

水性耐磨光

呂則之‧小說‧允晨

中國漁船越界至澎湖海域濫捕土魠，澎湖捕土魠漁船「海龍號」，在寒夜狂浪中孤船驚險驅趕中國漁船；「海龍號」船長萬生，並和詛咒係秀玫，於詛咒糾纏際間滋生悱惻的愛戀。

二〇一二年總統大選之前，「海龍號」受暴利誘惑，捕土魠時與中國漁船「闖富號」進行海上交易，低價買「闖富號」捕獲的土魠，準備回岸時高價賣出；雙方交易結束不久，「闖富號」船長老胡墜落洶湧大海，經萬生縱海施救才拾回一命。也因此次交易，萬生才察覺中國漁船「闖富號」涉嫌使用細網目魚網捕魚、電魚，斷絕澎湖海洋資源，使得澎湖漁民漁獲大減、生計受害；萬生為了保護自己的海，萌生阻撓念頭，不願再與「闖富號」進行海上交易。

總統大選後，「海龍號」船長萬生放棄夜間捕土魠利益，義無反顧的開始追蹤「闖富號」，想勾破「闖富號」的魚網，干擾濫捕行為，「闖富號」卻找來同在澎湖海域捕土魠的中國漁船，同歸於盡式的圍攻「海龍號」，海上船隻駭人的不斷追撞爭鬥。「海龍號」除憑萬生的智慧與勇氣，屢屢勾破「闖富號」魚網、閃避其他中國船隻攻擊。

萬生與「闖富號」發生糾葛時，曾從魚網裡，救出一隻隨土魠撈上船的燕鷗。牠獲救以後，夜間時常在「海龍號」上空盤旋鳴叫；牠的叫聲或許也在呼喚同伴，當中國漁船又圍攻「海龍號」，一大群海島嶼天蓋海的飛來攻擊中國漁船，成了孤船「海龍號」海上唯一的外援⋯⋯

ISBN 978-986-6274-96-1

00350

定價350元

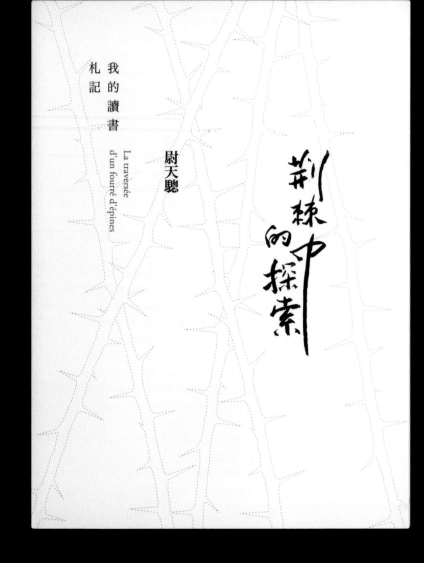

我的讀書
札記

La traversée
d'un fourré d'épines

尉天驄

荊棘中的探索

荊棘中的探索

這是本重量級大書,由尉天驄老師所著。

利用書名「荊棘中」來發想,將象徵性的圖像繪製出來。為了不要那麼沉重,把線
段做了虛線的減量設定。中文書名由奚淞老師題字,搭配紅色法文書名,形塑出如
同在荊棘中穿越探索的文學思考。

2014
17×23cm・平裝
米色萊妮210g
水性耐磨光
尉天驄 ・小說・尤晨

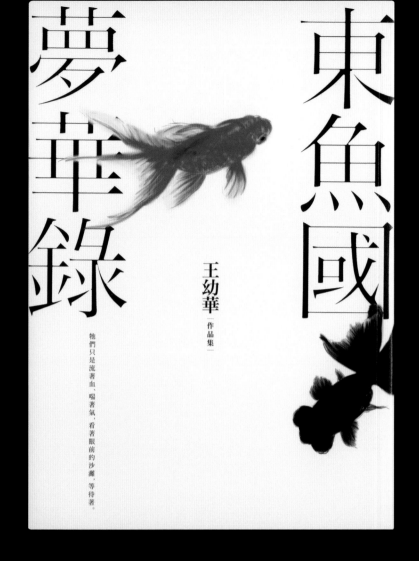

東魚國夢華錄

夢華錄

王幼華
作品集

牠們只是流著血、喘著氣，看著眼前的沙灘，等待著。

東魚國夢華錄

文宣上的文案這麼寫著：「牠們只是流著血、喘著氣，看著眼前的沙灘，等待著。」

就以上述的句子敘述來反相設定，手繪畫出如同在封面上悠遊的金魚。刻意將書名筆劃修的細一些，並安排在正封的兩側。讓金魚自在的穿梭其間。

2014

15×21cm・平裝

聯美萊卡奇豔象牙紋21〇

水性耐磨光

王幼華・小說・文學

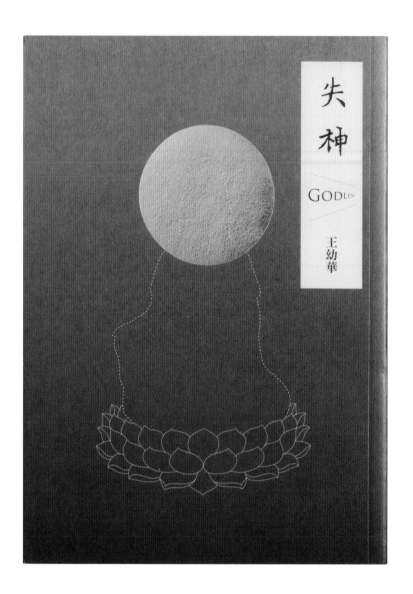

失神

金光閃閃，瑞氣千條，但菩薩像怎麼不見了？讀了王幼華老師《失神》的這一篇短篇故事，腦海中的封面圖像，油然而生。

封面底色用暗沉的木頭色來襯底，其上用虛線來描繪觀音神像的輪廓外型。表達神像消失的情境，並以燙金來處理神像頂上的光芒。暗喻神像雖消失，但心中有神，神即在。

2015
15×21cm・平裝
聯美萊卡奇豔象牙紋210g
燙金・水性耐磨光
王幼華・小說・允晨

許多作家都曾有受到創傷或與人群隔絕的經歷，在那段時間裡，他必須依靠迷離的想像與編造故事，來渡過難捱的日子，這個過程我稱之為作家心薬的「挫迷」狀態。「挫迷」狀態在魯迅的身上表現背最為明顯．他在《吶喊》集的序中談到了，些當時的心境，幼年時家庭的變故．留學日本時體驗的不順遂，辦文學刊物的失敗，曾有的壯志與熱血得不到呼應。而今只能在這個居地十分孤靜，少有人來，庭院槐樹上曾經吊死過一個女人，這個充滿怨念的無名的死去的女人，她並非是場景與心境的襯托而已，而是魯迅心靈的投射，一個飄忽而凄厲的映象，也應該是這幾篇小說的重要推手，很少人知道，這個無名的女鬼，激發了整個世紀中國新文學的萌發。

至於台灣作家賴和、龍瑛宗、吳濁流、李喬、七等生等人作品中，也很容易看到「挫迷」的記述，盤繞於他們身邊的則也是另一個無名女鬼，這惡鬼是位〈外米的人？〉騙財、騙色，醜容敗頭的可憐女子，她在家破人亡後，最後只得上吊在林投樹上，這個冤魂披頭散髮的出現在吊死的樹下，始終沒有離開，那些被糾纏的悲情，這個時代亚不那麼沉重，這縛，在作品中反覆替她敘述被侵害的作家，似乎也掙脫不了束本書裡雖是依這樣的脈絡來創作的，但筆下的鬼比較豐富，多樣，看起來輕巧有趣多了，上述那些作家除了七等生之外，幾平沒有談論過神不曾進行過相關的書寫與思辨，而我則以為這是個很好的領域，畢竟神也是不斷在人間行走，不時被看到的。

王幼華

GOD LESS

定價350元

光景文化

人情之美

記十二位作家 —— 丘彥明 著

臺靜農・梁實秋・葉公超・
吳魯芹・張愛玲・高陽・
孟東籬・白先勇・西西・
王禎和・三毛・王拓。

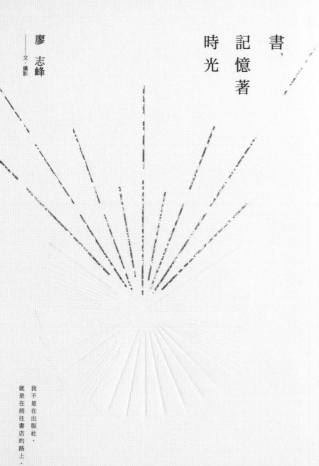

書，記憶著時光

廖志峰 —— 文·攝影

我不是在出版社，
就是在前往書店的路上。

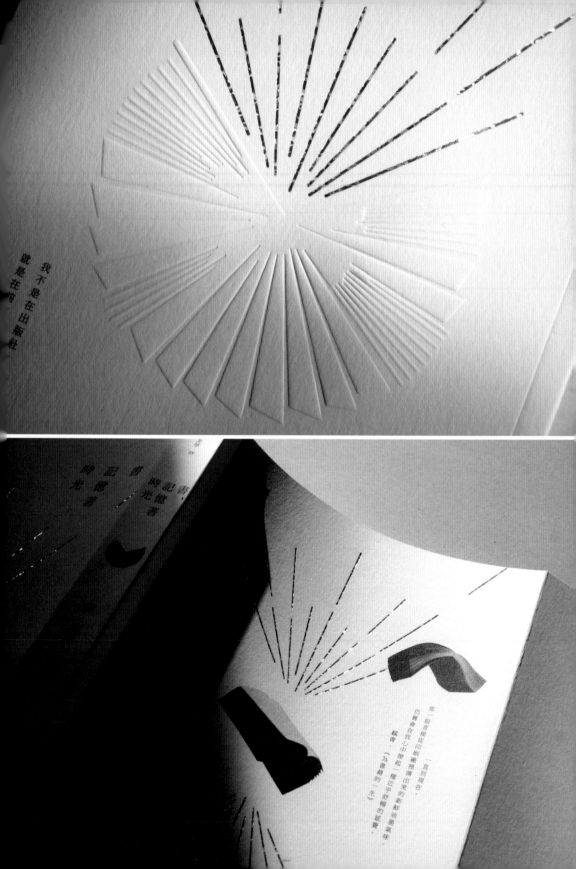

就是在印
我不是在出版社

書、記
時記憶
光憶者
者

書
記憶者
時光

那一股直搗鼻尖印刷廠裡傳出來的新鮮油墨氣味，
彷彿會在我心中揚起一種近乎舒暢的鬆覺。
稜青，〈為書籍的一生〉

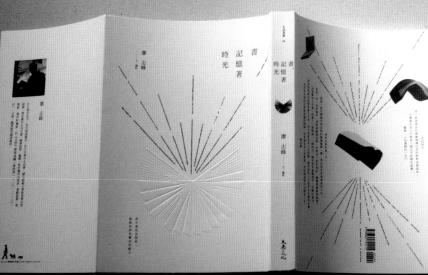

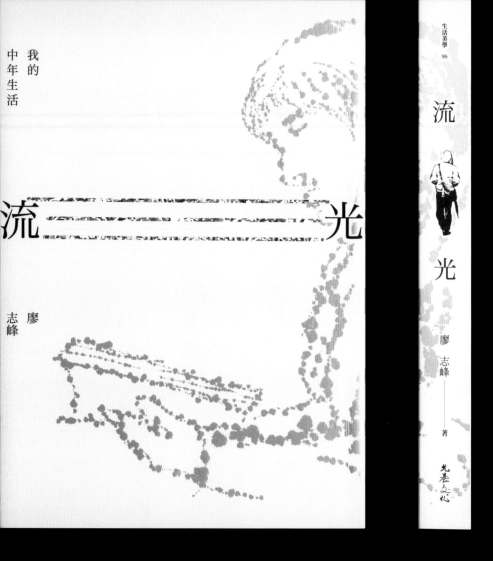

生活美學
96

流

光

我
的
中
年
生
活

流━━━━━━━光

廖
志
峰

廖
志
峰

著

允晨文化

流光：我的中年生活

這是幫瘋哥做的第二本書：《流光》。

副標下得很好：我的中年生活。同樣是中年的我，讀來心有戚戚焉。

封面用墨漬筆觸繪製了瘋哥讀書側影，做燙霧銀效果。書名拆開分兩旁，中間拉了

三條線段燙雷射銀效果，象徵時光的流動。

我的時間，是否也在工作中「流光」了？

但是，做自己喜歡的工作，樂在其中，這也是種幸福吧。

2017

15×21cm・平裝

大亞香草250g

燙霧銀・雷射銀箔・水性耐磨

廖志峰・散文・允晨

不知何時起，在臉書上寫下心情記事變得很重要。得空就隨手記下，它成了一種逃避的出口，轉

移了工作與生活的重壓。臉書變身成一本公開的日記；它既是紀錄，也是心情的整理。但是，對

於成書這件事，它的文學性和閱讀的意義在哪裡？我始終存疑。到二○一七年的跨年列車上，我突然意識

到，書的句點浮現了。我寫下列車上這夜的心情，然後開始逆溯時日以來的浮生記憶和冷暖人

情。我藉了四季的殼，取消了日期，又重建了時序脈絡，這樣它或許看起來會像是一年內發生的

事。是庸常的一日，也是一季，然後，是一年，以及，一再重複的每一年。

當這些片段的臉書文字，編成一本書的時候，裡頭出現了一個人，一個總是以背影出現，在路上

行走，不停地進出書店、咖啡館，或小酒館，和所遇見的朋友們寒暄敘舊的中年男子。書裡頭那

個面目模糊的人真是我嗎？或是，我其實只是一把心事嗎？造我者藉我織出了中年的行走地

圖？我好像也仿照吉辛，虛擬了自己。虛構了主敘述者，寫下了生活四季的風景。我走不出的地

圖，像馬奎斯的迷宮，也像蒙迪安諾的巴黎街道。所有的敘事因此交錯成了一闋週旋曲，流轉成

一張轉動的黑膠，哀樂中年。

廖志峰

流

光

廖 志峰

秋刀魚 的 滋味

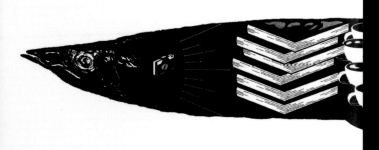

The taste of
saury

秋刀魚的滋味

The taste of
saury

廖 志峰 著

允晨文化

秋刀魚的滋味

這回為瘋哥的第三本著作來設計書封,確實多花了些時間也傷透了腦筋。

因為當他告知其書名後,腦海中就浮現許多畫面,但也一一的被自己推翻!

答應年前交稿的期限一直拖到年後,心想不能再拖了,於是靜下心想想。

瘋哥的日常,不是與自個兒很像,都是相機、書、咖啡與酒嗎?!(酒,可能我多一些)就來把這些畫面生出來吧!

於是在年初一就來開工,先把秋刀魚畫好,加上相機、書、大量堆疊的咖啡與清酒杯、一枝正在書寫中的筆。

廖志峰此書涉及的範圍極廣，但他很聰明地避開記憶無法規避的政治隱喻，而把自己限制在文化活動上。書中的眾多回憶我們或多或少也有共同經驗，但沒有他那種精細打磨，字斟句琢的講究，所以我願意力推本書，讓它的紀實與知性成為記憶的刻痕，永不抹滅。

——卜大中

廖志峰讀書、閱人、觀影三十年

從文藝台灣到映像世界，從婁迪安諾到小津安二郎

吉光片羽，剎那因緣

文字、光影、親情

娓娓道來，淡定溫潤，餘味無窮——那是《秋刀魚的滋味》

——王德威

小津安二郎說，不管電影或人生，都是以餘味定輸贏，廖志峰直面生命之書，樸素，簡白，眾聲喧譁中如一脈淺淺的清唱，勝出的，正是他的餘味無窮。

——王盛弘

無論寫父親寫人生寫地景或者寫男人的寂寥，峰哥的筆調有溫度。淡淡的傷感之中，不時讓讀者覺得近身，一切如在眼眸之前。峰哥在散文中欲言又止，啞謎似的留點殘念，我認為正符合峰哥個性中分寸又節制的特質。

——平路

廖志峰看似平易，其實挑書也挑人。對物質生活感興，但對精神，他磨劍不輟。這本書寫的不只是書與作家，還是他百分之九十的生活。所有的真善美，他都留在書裡了。

——陳栢青

廖志峰是位特立獨行的出版人，隨興巡遊，觸目成趣，這些都與他身為文化漫遊者（flâneur）的角色息息相關。《秋刀魚的滋味》如何，言人人殊。本書由華文世界人行三十年的資深出版家，以人生書海漫遊經驗為素材，精心料理出「人情」、「地誌」、「書話」、「物語」各類佳餚，有請讀者細細品味。

——單德興

另外，因封面設定為書衣＋內封，心想既然已畫好書衣上的那尾秋刀魚，就再努力一下，把魚吃乾淨吧。再動筆繪製了只剩魚骨的圖形，配置在內封裡，也暗喻完讀後如同吃完整條魚的暢快感。嗯……大功告成！

2019

15×21cm，平裝

封面：恆成新浪潮VN151，151g

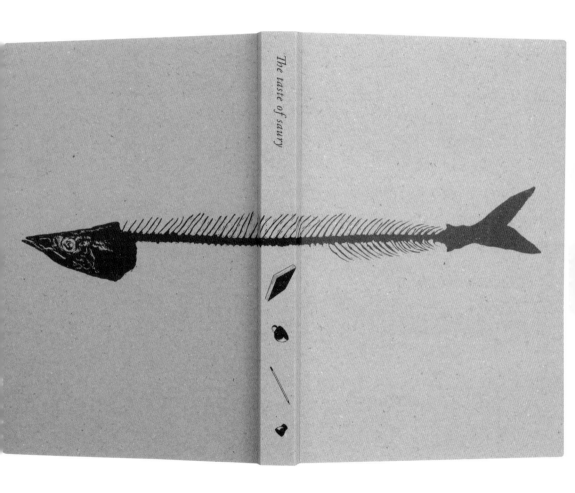

The taste of saury

作家的
書房

陳文發

文·攝影

作家的書房

剛開始接到允晨文化《作家的書房》書稿時，就對這個題目很有興趣。再看到作者
陳文發精采的攝影圖片時，腦海中書的架構就一一浮現。

先談內頁，相信陳文發在拍攝這個題目時，一定做足了功課，每一位作家的圖片集
裡，都有一雙正在書寫或繪畫的手。可惜的是，在當初發表的平台上，沒有將這個
特色維持住，所以我在每位作家的開門跨頁上，都固定用搭配該位作家的手，以滿
版圖的方式放置，到了第二跨頁才開始出現作家的身影或書房的圖片，這樣就有了
整體的系列感，視覺畫面也滿好看的。

ISBN 978-986-5794-25-5
9 789865 779425
00380

騙使我硬著頭皮寫專欄的主因，是我可以藉此機會去拜訪作家的書房，去聽聽他們開口講自己的故事，親身去感受作家，作品以外的情緒起伏。

陳文發

攝影工作者陳文發多年來結合攝影專業與文學愛好，「台灣詩人群像」為主題的拍攝計畫。二〇〇七年起開始在《鹽分地帶文學》雙月刊上，連載「前輩作家」專欄。四年多來，已訪談二十四位作家，以平實動人的《作家書房》專欄，廣獲好評。二〇一〇年三月，於《鹽分地帶文學》雙月刊開設「作家書房真簿」專欄。配合極具人文色彩的攝影，深入作家的心靈深處，捕捉創作者的不為人知的生活故事，為讀者開啟了作家內心私密的世界。

受訪者含括詩人、小說家、散文家、學者、和翻譯家，豐富了所謂「作家」的陣容，更重要的是，這些作家橫跨不同的世代，背景，具體而微地勾勒近半世紀來台灣文壇的變遷。其中有些人漸漸淡出文壇，隱居山林，藉著受訪書寫而重新躍入世人眼前，喚起讀者的時代記憶，如黃靈芝、衡林等。而於二〇一三年辭世的二代散文大家蕭白，更在此書中留下珍貴的最後身影。作者群中既有「笠詩社」代表的林亨泰、李魁賢，也有《現代文學》一代的陳若曦，以及詩的信使李敏勇；有台灣重量級小說家李喬，也有失聲畫眉殼的凌煙，鄭清文，也有中堅作家林佛兒、林文義、心岱及詩人吳晟等；有台灣最重要的推理小說推手傅博；有學院學者如林瑞明、李瑞騰、吳宏一；也有民間學人莊永明；以及吳敏顯、謝霜天、張香華等諸位作家，有如一場盛宴，為時代留聲。具風采，共聚於一書，重現多年來難得一見的作家身影，有如，一場盛宴，為時代留聲。

再談封面，因為是先排完了內頁，才開始設計封面，內頁使用的圖片都有記憶存在著。《作家的書房》裡介紹的24位作家的書房，每一位圖片都非常精采，封面設計上，不好只取其中一位作家的圖來當代表，於是我決定將內頁的一個視覺元素「書桌」繼續沿用，當成封面的主視覺。緩緩降下的書桌，降臨在有大樹、稻田的書本空間上，令人有無限的想像空間，是否每位作家的書房，就是在大樹下、或稻田邊呢？書桌本身也構成了一種風景。
另外，封面的加工，將24位作家的名字用打凸的效果，不印顏色，深深地刻劃在裱紙上。本書的精神，油然而生。

2014
17×23cm，平裝
封面：大亞香草250g
內頁：合一高階雪銅120g
燙黑，打凸，水性耐磨光
◎2014台灣視覺設計獎，印刷設計類，鉑金獎。第39屆金鼎獎，圖書類個人獎，圖書設計獎。第12屆金蝶獎，榮譽獎
陳文發，文學論集，允晨

黃靈芝的書房

雲頂上的風景

黃靈芝（一九二八│）

李喬的書房

淘沙洗石

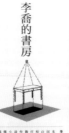

李喬（一九三四│）

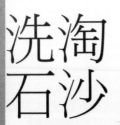

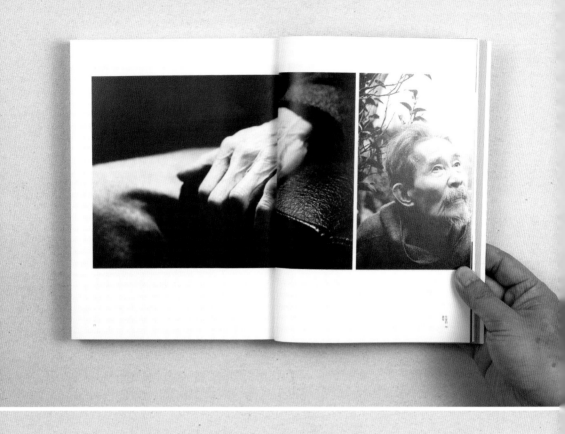

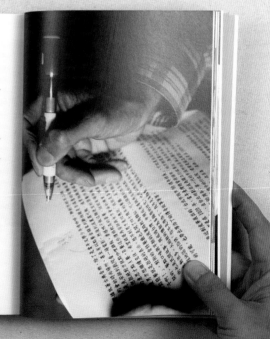

淡水河邊

莊永明的書房

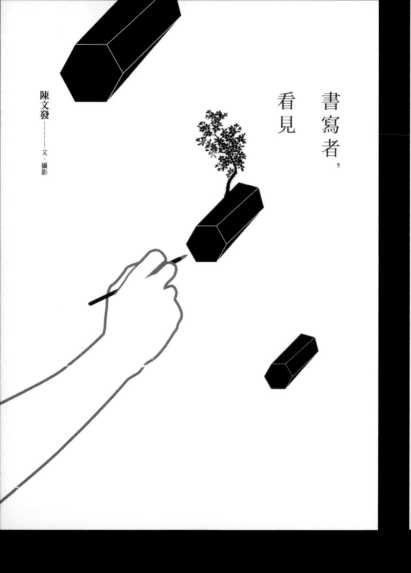

生活美學
89

書寫者，看見

陳文發 ———— 文・攝影

書寫者，看見

陳文發 ———— 文・攝影

允晨文化

書寫者，看見

「你會拍照，如果你還會寫文章的話，那你就擁有一雙會飛翔的翅膀。」——隱地

為文發設計的第二本書。隱地老師說得很好，文發就是擁有一雙會飛翔翅膀的作

家。文發的受訪者，在他的筆與鏡頭下更有生命力。

繪出作家的手，正進行著書寫創作，配上在幾何圖形立體曲面上生長的樹，暗喻創

作者們的「妙筆生花」。

2015

17×23cm・平裝

封面：大亞香草250g

內頁：合一高階雪銅120g

水性耐磨光

◎第13屆金蝶獎・榮譽獎

陳文發・文學論集・允晨

你會拍照，如果你還會寫文章的話，
那你就擁有一雙會飛翔的翅膀。

隱地

二〇一一年，我開始在《華副》寫「書寫者．看見」專欄，這一寫竟也寫了將近五年光景。

我非作家，也不是文學研究者，更非受過新聞採訪專業訓練的記者，開始寫「書寫者．看見」專欄稿時，我是毫無頭緒，不知從何寫起。完全取決於被寫者對象。我先從已拍過的作家寫起，從日常點滴為先行，在生活中遇到的，看到的連結開始寫起，比如說寫專欄之前，先去新店請采悉老師幫鳳凰名稱題字，到西門町吃麻辣火鍋，去給剛辭世的詩人周夢蝶、丹扉老師打電話來約我，一篇篇抒展開來，接著寫戈上香、參加商禽的告別式等等，專欄內容在日常生活中，一篇篇抒展開來，接著寫幾位已辭世的前輩作家，與他們生前往來的回憶，更進而去拜訪作家，談不上採訪，可說是聊天、閒談，在對話過程中，尋找有趣、有意思、可寫文的題材。

去年出版《作家的書房》之後，有書友與讀者狐疑地問我，書裡採訪的作家名單，是如何挑選的？怎麼有些早已不寫了，或者連聽都沒聽說過的作家也收入其中？我回說，台灣的作家並非只有檯面上經常曝光的那些作家，還有許多作家不見得有機會，能在顯眼的主流媒體上發表作品，但他們仍持續創作著，也把讀書寫作當發表的作品，只是你不知道。你沒花心思去看見它，拍作家多年來，我一向不會把作家的名字與作品，分類為：有名、不有名。好、不好。有聽過、沒聽過，這種對比的差別。對我來說，每位作家寫的作品，都有其生命的特色與風格。作家卸下書寫的光環，其實是與一般大眾沒兩樣，作家只是多了會思想、錢財等各個階段層面的問題，生老病死，必然少不了。回到現實生活，他們遇到同樣得面對尋常人的愛情、婚姻，錢財等各個階段層面的問題，生老病死，必然少不了。

感謝《華副》主編羊子姐提供我書寫的發表園地。感謝每一位願意接受我訪談的作家。謝謝您們人生經驗的分享。一切盡在不言中……

陳文發

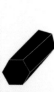

昨日報

這是本有趣的書。卜大中兄幽默的筆調，讀得讓人直呼過癮。

副書名為：我的孤狗人生，在封面設計上，就不能做得太「規矩」囉。

底色選用了如同正要成熟地香蕉黃，簡單幾筆勾勒出大中兄的形象，來與副書名結合，「人」字變形成狗兒微笑的弧度，構成一幅有趣的畫面。

提出設計稿時，有些擔心如此另類的封面，不知大中兄能否接受？

某日，在光遠的派對上巧遇大中兄，一見面他就對我說：封面做得太好了！

當下馬上乾了手上的紅酒！呼……哈！

2019
15×21cm・平裝
封面：恆成新浪潮151g
內封：灰卡8盎司・單色黑
打凸・局部亮油・PANTONE 386C
水性耐磨光
卜大中・散文・允晨

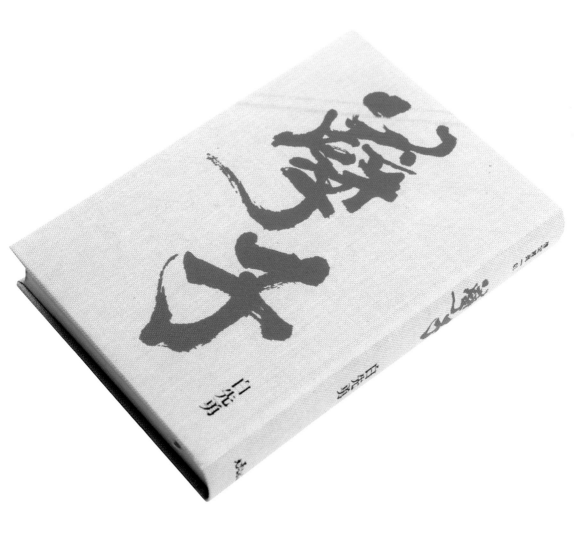

孽子・新版精裝本

《孽子》也迎來四十年的紀念版。

一切以減法來構思，做了最少的設計編排。只有在設定內頁版型時讓沉重的書名，
在書側邊留下一道痕跡，還是盡量以素簡呈現。

封面提了幾款，供白老師選擇，最後選定以麻布裝裱的這款來微調。書法以紅字呈
現一向不常用，題字的董陽孜老師給了紅色字的建議。心裡有小小的掙扎，好在燙
印後效果還不錯。

2021
15×21cm・精裝
虹暘荷蘭麻布2041
燙紅、黑
白先勇・小說・允晨

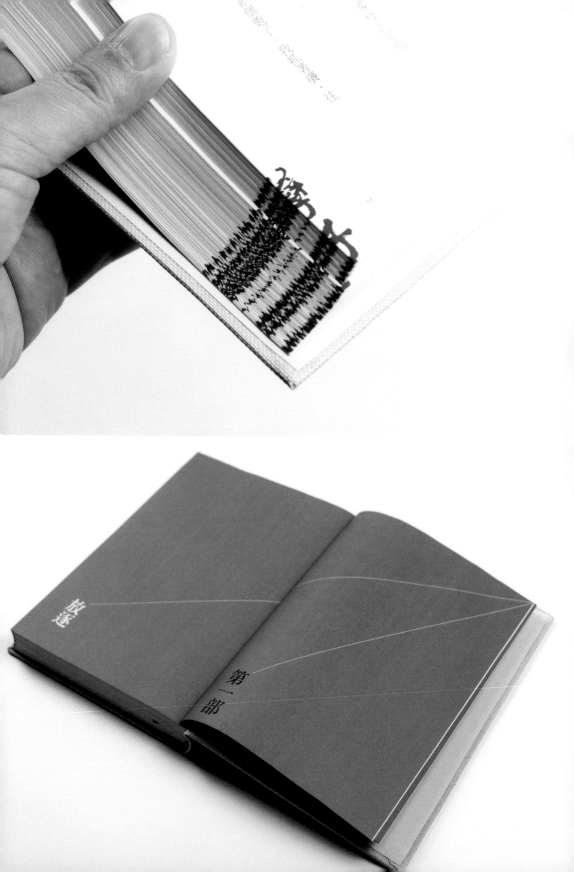

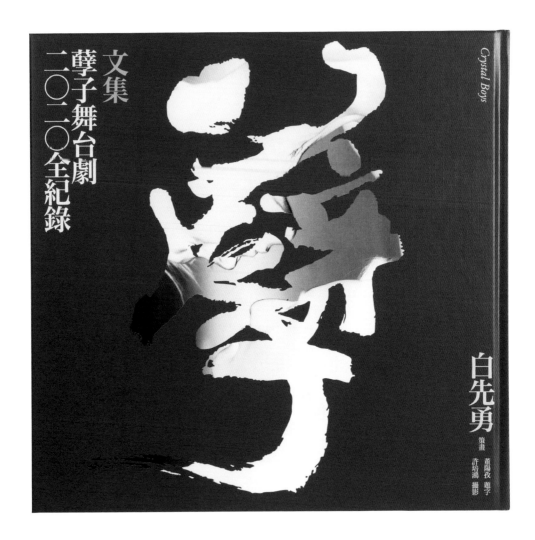

文集
孽子舞台劇
二〇二〇全紀錄

白先勇

策畫　董陽孜　題字
許培鴻　攝影

孽子舞台劇二〇二〇全紀錄

這是白老師獻給允晨四十周年的賀禮。

本套書分為文集、劇本二冊。收錄二〇二〇年孽子舞台劇的精采實錄，內頁配上攝影師培鴻的精美圖片。

二冊封面同樣用了董陽孜老師的題字為主視覺，在文字內坎入三位主角的影像。

底色配上亮麗的紫、紅色，加上深紅色大書盒裝載，整體顯得喜氣好看。

非常值得白迷收藏。

2020

29×28cm・精裝・封面：恆成萊妮映畫140g，書盒：恆成細紋映畫140g，內頁：凝雪映畫120g・燙紅口金・水性耐磨光

白先勇・舞台劇紀錄・允晨

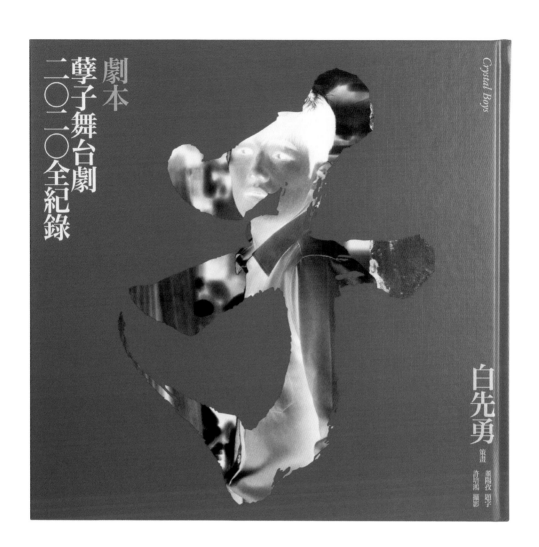

太陽花不是學運

這不是太陽花

318運動全記錄

策劃
想想論壇

撰述
晏山農
羅慧雯
梁秋虹
江昺崙

這不是太陽花學運：318運動全記錄

2015年那場社運，真是多虧了這些年輕人，讓我覺得台灣還是很有希望的！
書名雖然叫《這不是太陽花學運》，但卻是這場318運動的真實完整紀錄。
就將書名放大，並刻意地右轉90度配置。局部筆畫向封底、折口與其他角落延伸，
期盼這股力量，一直延續。

2015

17×23cm・平裝

特銅200g

亮P、局部亮油

晏山農、羅慧雯、梁秋虹、江昺
崙、小英教育基金會想想論壇・社
會議題・允晨

梁家瑜

著

起初，是黑夜

起初，是黑夜

作者以318太陽花運動所寫成的小說。

封面設定了三個不同色階的黑，由淺入深。並在左下角將「318」數字用打凸不
同色的方式，低調呈現。也與書名回應，簡單又有意境。

2017

14.8×21cm・平裝

大亞香草250g

打凸・單色黑印・水性耐磨光

樂土背後

實真
西藏

ཨ། དག་འཛིན་གི་རྒྱབ་ཕྱོགས།

唯色 著

藏人護照遭扣，五星旗在寺院飄盪，手機若有達賴喇嘛照片，即遭警察帶走。今日西藏，不再只面臨槍砲彈藥的恫嚇，而是資源、文化、教育的「新殖民主義」席捲。

樂土背後：真實西藏

「今日西藏，明日香港，未來臺灣。」書腰文案這樣寫著，在2020年看到，格外無奈又寫實。

選了喜瑪拉雅山系作為前景，把藏區孩童的臉龐襯上紅底作為背景，並做打凹加工，來回應西藏人民當下的處境。收到書拍了照放在臉書露出時，作者唯色老師有來留言：做為作者，感謝楊啟巽先生的設計，很喜歡。

我也回應道：謝謝唯色老師。因為有您的書寫，讓外面的人更了解真實的西藏。

天佑台灣、香港、新疆、西藏……

2016
14.8×21cm，平裝
恆成象牙210g
打凹，水性耐磨光
唯色，歷史，時報

言論管控、政治洗腦、語言同化……
這不是小說《1984》的場景,而是西藏人民真實生活

老大哥在看著你——「領袖像」居高臨下地掛在佛殿、僧舍及每一戶家庭。你抬頭或轉身都能看見他們被修飾得如同超人的臉。

五星紅旗下的樂土——如今,走到昌都地區這些寺院與鄉村,看到的不是經幡飄飄,而是一片片猩紅色的五星紅旗。

我們的皮、心與血——砍我們的樹好像剝我們的皮,搞到水土流失。跟著挖我們的礦好像挖我們的心,挖礦又汙染河水。現在又建水電站,好像抽我們的血,許多河床無水,破壞生態。

說真話的下場——僧人嘉央金巴用英語喊「西藏要自由」,於當晚被捕,拘押15天放出來後,雙目失明,全身骨頭都被碰碎站不能站睡不能睡。

學習還是洗腦——老人心有餘悸地說,在「學習班」內他們觀看1960年代的宣傳片《農奴》,然後一個個彙報心得體會,必須「憶苦思甜」、「感謝黨恩」,才算「過關」。

懸掛在藏語頭上的刀——刀還是落了下來,2012年3月,新學期開始之際,藏族學校或民族學校的孩子們發現,藏語專業教材被突然撤換,變成了漢語課本。

人權火炬——死的方法很多,為何要讓身體的每個細胞被烈火逐一燒焦?自焚者就是要以常人無法承受的極端痛苦,去發出最強烈的抗議。

只要有了紀錄,就有了存在;
有了一點一點的真相,就有了與權力者鬥爭的可能。

ISBN 978-957-13-6577-0 (676.64)
VPL0033　　　NT$360

轉緣悅讀網

真實西藏

唯色 著

樂土背後

今日西藏
明日香港
未來臺灣

這本不是未來式,而是現在進行式!
魏鄰「失一個」大像的警惕,
藏人難以抹滅的民族自燃。

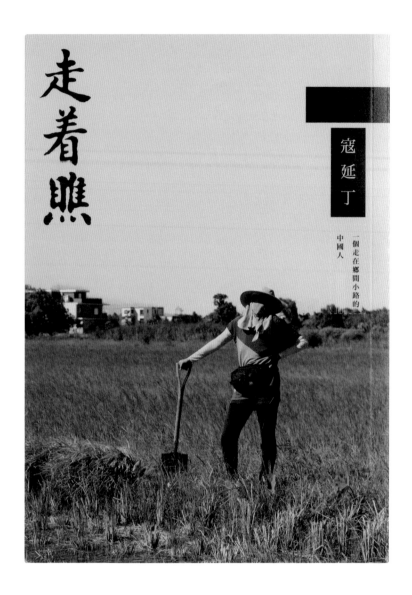

走著瞧

寇延丁

一個走在鄉間小路的中國人

走著瞧：一個走在鄉間小路的中國人

一直都很佩服這些勇敢的中國異議人士，本書作者寇姐（寇延丁）更是如此。因我
們太習慣「自由」的空氣，都忘了是由多少民主前輩，犧牲「自由」爭取而來的。
封面書名由寇姐父親題寫，選用她2018年在宜蘭耕種的照片，特意將圖片轉為黑白
色調，只留下鮮黃色的袖套，與天色調成一致。期望寇姐辛勤的汗水不會白流，返
回中國一切平安順利。

2019
14×21cm・平裝
聯美萊卡奇豔象牙紋210g
水性耐磨光
寇延丁・人文社科・主流

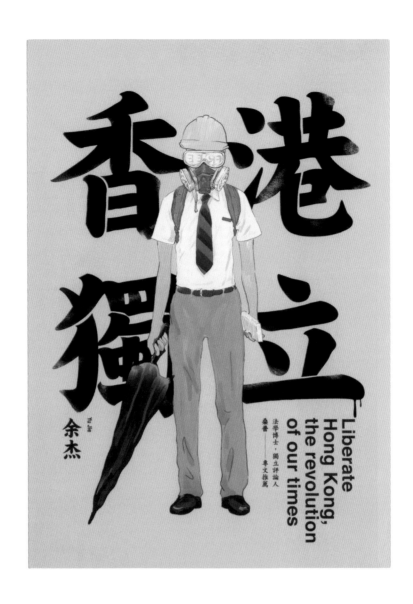

香港獨立

看到書名，於是我手繪了一張圖，來向這群無畏的年輕人致敬。瘦弱的身軀，右手持著破傘，左手拿著書本，卻需戴著防毒面罩來面對陰惡的世界……
謝謝余杰的書寫。願自由民主，再度照耀香港。

2019
14.8×21cm・平裝
特銅210g
霧P、局部亮油
余杰・人文社科・主流

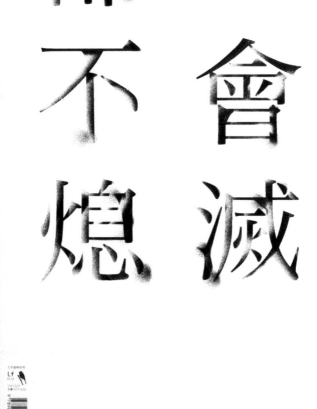

都不會熄滅 會滅

切

文學森林系列
Lf
lit29
2561229
定價：NT$320

新経典文化
ThinKingDom

廖偉棠

廖偉棠 2017 ·····························2019 詩選

Lf
Literary Forest 文学
森林

一切閃耀都不會熄滅：廖偉棠2017-2019詩選

這是作者寫給香港與這個不完美的世界的情書。

做這本書時，香港青年正在街頭面對極嚴峻的生存考驗。很想為這群勇敢的孩子做些什麼，他們受難的模樣一直映在腦海裡，久久無法散去⋯⋯

構思封面時，白牆上噴漆字的畫面也一直出現，就將此想法落實在封面上吧。

刻意將書名做的極大，加上噴漆的效果，也大膽地將書名拆成二半，讓後半書名延續在封底出現。

這也是我第一次讓書名沒有完整出現在正封面上，幸好有作者與編輯的支持，才能讓此封面順利誕生。內封面也刻意鋪上滿版黑底，只留下象徵性的火光。

期望香港青年們；黑夜總會過去，只要「一切閃耀都不會熄滅」！

2020

15.6×23cm・平裝

封面：源圓水彩150g

內封：灰卡8盎司

水性耐磨光

廖偉棠・現代詩・新經典

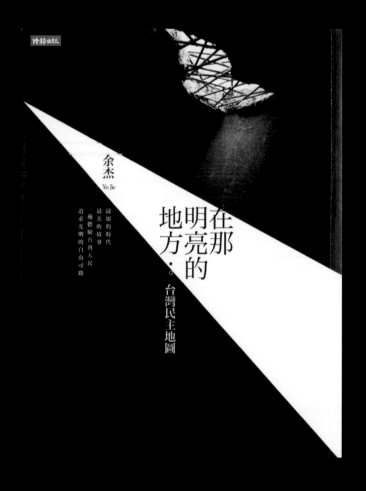

台灣民主地圖系列：在那明亮的地方、我也走你的路、拆下肋骨當火炬

一直都很喜歡余杰寫的台灣民主地圖這系列。

在新書分享會現場，聽主流社長超睿兄提到，這系列，銷售的沒有余杰其他著作來得好，深覺十分可惜。

因余杰以行動重新詮釋「自由行」定義，專為台灣民主景點打造的旅遊導覽書。集深度遊記、報導文學、政治評論，三位一體的寫作方式。

搭配上攝影師謙賢的精采圖片，實在是非常難見到，另一種記錄台灣民主的一套書。

2014・2016・2017

17×22cm・平裝

聯美萊卡奇豔象牙紋210g

水性耐磨光

余杰・歷史・時報、主流

我也走
你的路

I'll Go Your
Way Too

台灣民主地圖 第二卷

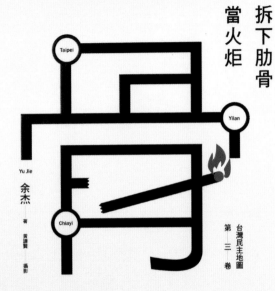

拆下肋骨
當火炬

Taipei

Yilan

Chiayi

Yu Jie
余杰 ——著
黃謙賢 ——攝影

台灣民主地圖 第三卷

臺灣民主的前輩，
拆下自己的肋骨當火炬點燃。
當我們駐足在這些民主景點時，
喚起自己對鄉土的愛與關懷！

國家文藝獎得主宋澤萊 專文推薦
胡長松、陳婉真、施正鋒、姚立明、鄭芬芬、劉名峰、鄧泰雯、曾柏文等 熱情推薦

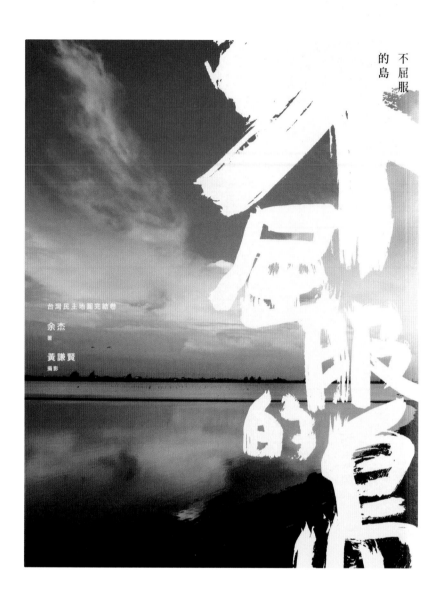

不屈服的島

台灣民主地圖完結卷。在這疫情蔓延之時,看到這書名特別有感觸。
就備好毛筆、墨汁,自個動手寫吧。刻意將字寫的樸拙,讓它有生猛有力。配上特
別請本書攝影謙賢,從他的圖庫裡找到這張很有台灣味的圖,將字放上就很好看。
關關難過關關過,不就是台灣的考驗與寫照。

2021
17×22cm・平裝
聯美萊卡奇豔象牙紋210g
水性耐磨光
余杰・歷史・主流

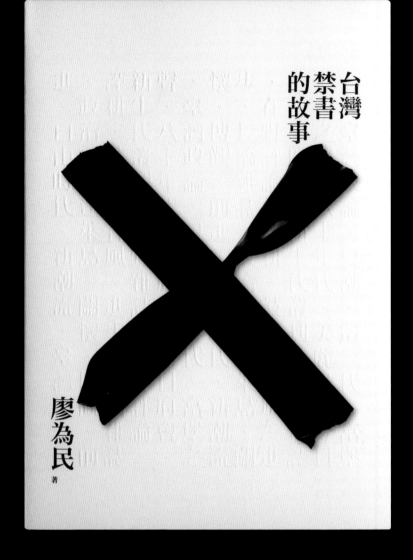

台灣禁書的故事

在那個讀正當書卻得偷偷來進行的一言堂時代，真是這塊土地與人民的不幸。
封面將當時被禁的刊物名，襯於下方做打凸不印色的處理。我再另外用黑色的水電膠帶，撕兩段貼成「×」字型，拍照合成於其上。來形容當時的無理與蠻橫。「禁書」這個名詞，希望往後不會在台灣出現。

2017
15×21cm・平裝
聯美美國象牙216g
打凸・局部亮油、水性耐磨光
廖為民・歷史・允晨

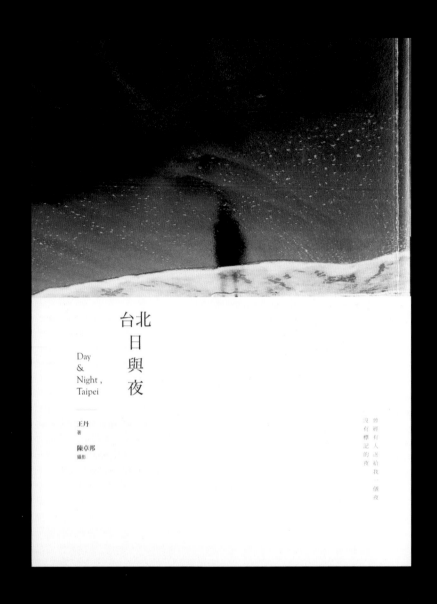

台北
日
與夜

Day
&
Night,
Taipei

王丹
著

陳卓邦
攝影

曾經有人送給我一個夜
沒有標記的夜

台北日與夜

王丹的文字搭配上卓邦的攝影作品,很有味道。

封面選了張海邊沙灘反轉的倒影,黑白純色的構圖放在封面上方,很有黑夜降臨的感覺。下方留了大片的白,與上方的影像形成對比。書名刻意橫向與縱向垂直排列,做出小小的趣味,來致敬「台北」這座奇特的城市。

2013

17×23cm,平裝

聯美萊卡奇豔象牙紋210g

水性耐磨光

王丹、陳卓邦(攝影),文學,

允晨

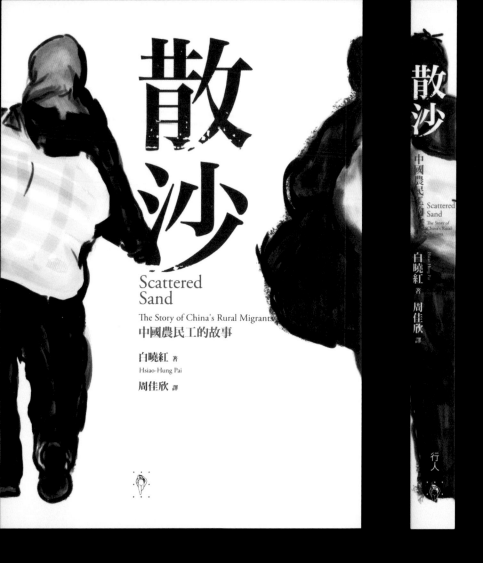

散沙：中國農民工的故事

一開始構思《散沙》書封時，腦海中就有個沉重的視覺產生。因年末看新聞報導中國春運移動時，畫面中呈現的都是穿著厚重衣裳，扛著全身家當，趕著搭乘各式運輸工具返鄉過年的農民工。

其實畫面都是三五成群，結伴同行的背影，所以就特別以手繪的方式，將三個農民工背影的插圖，拆開各立一方，讓書名與文案穿插其間。象徵著農民工常常說自己就像一盤散沙，哪裡有工，就往哪裡流；沒有組織，也因此少有力量。

誠如書腰文案所說的：他們建造著這城市的光采，卻過著一點也不光彩的生活。

2014

14.8×21cm・平裝

聯美萊卡奇豔象牙紋210g

水性耐磨光

◎博客來OKAPI書籍好設計

白曉紅・文學・行人

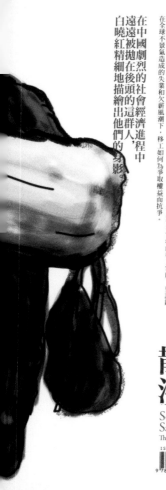

「散沙」,是中國人對農民工的稱呼;而農民工們通常也以此形容自己。他們常常說自己就像一盤散沙,哪裡有工,就往哪裡流;沒有組織,也因此少有力量。

白曉紅花費兩年時間穿越整個中國,從北京奧運的建築工地、黃河流域的煤礦坑和磚窯廠,到珠三角的工廠,她追溯移工的路線,訪問在這些地方工作的移工,也探訪留在家鄉的移工家屬,更記錄在全球不景氣造成的失業和欠薪風潮下,移工如何為爭取權益而抗爭。

在中國劇烈的社會經濟進程中,遠遠被拋在後頭的這群人,白曉紅精細地描繪出他們的身影。

散沙

Scattered Sand

The Story of China's Rural Migrants

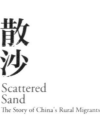

ISBN 978-986-90287-7-6

00380

9 789869 028776

枯

山

水

劉
大
任

枯山水

將日本特有的庭園造景，表現在封面上。借國畫的「山」當石，庭園白石爬梳過的
痕跡，利用打凸波紋為「水」，用打凸不印色的加工方式來表現。

我很喜歡以純白作為書封設計的底色，考慮封面的質感，原想搭配進口美術紙，但
出版社很擔心純白的書封搭上細緻的美術紙的搬運耗損率，便改而採取霧P後再壓
紋，進而打凸的印製方式，營造簡潔素淨的視覺感。

2012

14.8×21cm・平裝

特銅210g

打凸・壓紋・霧P

◎博客來OKAPI書籍好設計

劉大任，小說，印刻

橋上的
孩子

陳雪

INK

橋上的孩子

「橋」的意象如何變造、重構，簡化為一枚撩撥共鳴的印記，便是本書封設計最大
的難題。最後聯想到用「翻轉花繩」的概念，以雙手翻弄花繩，搭造一座橋──那
可以是孩子的玩耍，或命運之手的操弄，做出「極簡，無窮」的面向。

正封是兩手穩穩撐托住的橋身，為了顯現紅繩的質感，在細微處亦描修出繩子的細
紋，並以打凸手法加工，強化立體的效果，並選用具有質樸手感的大亞鄉村紙，以
紙的原色相對花繩的紅，讓視覺意象更顯鮮明。封底則以搖晃震盪的橋身作為對
照，延伸了豐富的後設詮釋空間：虛幻與現實交錯，撐住與放手，逃離與創造……
我的「橋」，以一條花繩，連結了過去與未來。

2015

14.8×21cm．平裝

大亞鄉村紙210g

打凸．水性耐磨光

◎博客來OKAPI書籍好設計

陳雪．小說．印刻

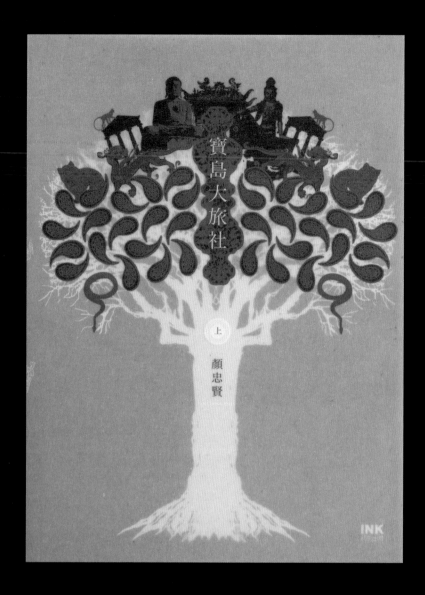

寶島大旅社

這是部不太好做的書。作者天馬行空的訴說著家族歷史故事，畫面既豐富又龐大，幸好編輯提供了幾個關鍵字。而在苦無圖像使用的情況下，只好自個在腦海中描繪出那隆重的華麗與無盡的鬼魅感影像，以一棵「好老好美」的大樹為主要背景視覺，以金、銀和手繪細密的枝枒表現，作為第一層封面。配合關鍵字所描繪出的：巴洛克古典建築旅店、八卦山大佛、百獸圖木雕、廟脊天兵天將剪黏、變形蟲、金身神像等，讓巨樹承載小說中許多意象，印在描圖紙上，是為第二層封面。以創造「寶島大旅社」既神且鬼中西合璧的神祕驚豔感受。

幸好成品還算不錯。真是鬼魅的寶島大旅社啊！

2013
17×23cm·平裝
封面：描圖紙150g
內封：聯美萊卡奇豔象牙紋210g
水性耐磨光
顏忠賢·小說·印刻

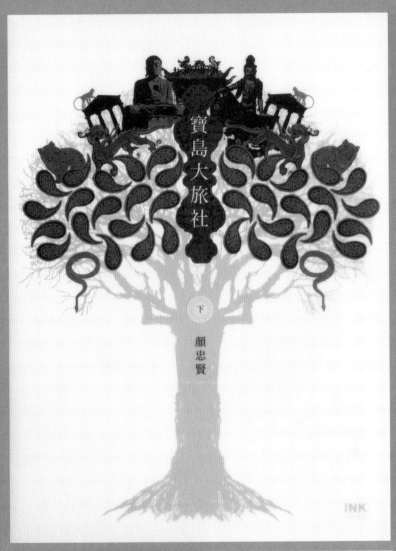

寶島大旅社

下

顏忠賢

INK

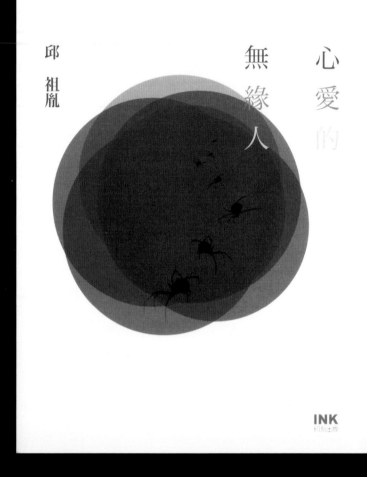

心愛的

無緣人

邱祖胤

INK
印刻出版

心愛的無緣人

因背景是資源匱乏的採礦年代，用了幾個不同色階的圖形來相結合，做出象徵闇黑
的礦口。礦口中心用大小不一的白蜘蛛用不印色只做局部亮油的方式，讓蜘蛛群從
深處爬出，讓它隱約地呈現。因對那些出賣勞力、賺得溫飽的作穡人而言，白螞蟻
也好，白蜘蛛也好，既是幸運的符號，也是災難的象徵，那是生者大難不死的恐怖
記憶，也是活人繪聲繪影的小道八卦。

2016
14.8×21cm・平裝
恆成萊妮220g
局部亮油、水性耐磨光
邱祖胤・小說・印刻

朱和之

著

無鄉歌者

江文也

風神的
玩笑

終有一天，
今日遭受的痛苦都會消失，
而後世的人們將會看到我永恆

我尋找的是

超越對與錯

的藝術，

超越自我，

也超越時代。

謝里法　廖輝英　楊澤　陳耀昌　陳芳明　涂豐恩

雋永推薦

風神的玩笑：無鄉歌者江文也

以江文也這位傳奇音樂家所寫成的小說，書名為「風」神的玩笑。

就用如同風的吹拂所形成的線條，黑白琴鍵的配色，在畫面上飄來盪去，來回應江
文也當時的處境。

封面本想選用牛皮紙來印製，但牛皮紙的顯色有些難度。就用掃描的紙張紋路印在
質樸的新浪潮美術紙上，加上低調的局部亮油油來點綴白色線段，效果還不錯！

2020

14.8×21cm．平裝

恆成新浪潮227g

局部上光油、水性耐磨光

朱和之．小說．印刻

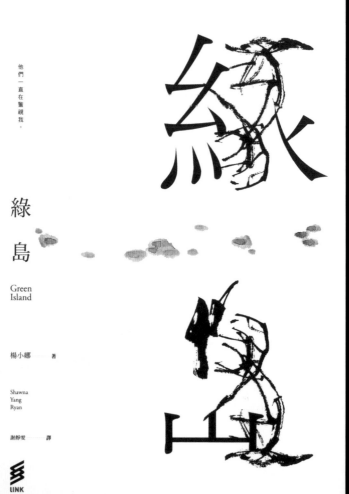

他們一直在監視我。

綠島

綠
島

Green
Island

楊小娜　　著

Shawna
Yang
Ryan

謝靜雯　　譯

LINK

LINK
19

綠　島

Green
Island

楊小娜
著

謝靜雯
譯

Shawna Yang Ryan

INK

綠島

收到此書設計邀稿時，編輯提了以下建議：

一、不要做得像歷史小說。二、簡單的素材。三、也許用書名來帶出這本小說。

好，那就來把書名圖像化。「綠島」兩字用上斑駁的線條，成為書名筆畫的一部分，讓它在封面上成為主要焦點。來象徵牢籠、 禁、讓人感覺被很多事情牽制，也用來象徵這裡當時是受苦之地。

 小筆畫不易辨識，讓電腦字型小小、安靜的落於左側。

造成問題的，是沉默，而非話語。
事實的真相為何？存活下來的人，是幸運的？
抑或是不幸的開端？

一九四七年二月二十八日，一場抗爭撼動了台北城，整座城市進入戒嚴狀態。
而我，是在鎮壓的第一晚出生。
接下來幾個星期，國民黨開始強力鎮壓反對聲浪。
每天，每個家都有男人開始失蹤。
一九四七年三月十四日，我的父親失蹤了……

十年後，一個陌生男人敲響我家大門。是我失蹤的父親。這個家，因他的歸來掀起另一風波。
父親的回來象徵著什麼？他做了哪種惡魔式的交易？他是叛徒，還是複雜的英雄？而當權者又答應拿什麼來和父親交換？

時空橫跨六十年，步履遍及台灣與美國；經歷二二八、戒嚴、中美斷交、白色恐怖，解嚴到SARS。藉由身繫囹圄，抑鬱無奈的父親，堅毅不拔的母親，試圖拯救家人們遠離迫害的女兒，如何在各自的堅強與磨難中，面對威權的脅迫、禁制、監控和逃亡，以及在人性的背叛猜疑中掙扎。

這本書很黑暗，但我認為，它終究還是傳遞了希望的訊息，讓人們知道改變是可能的。——楊小娜

美國亞馬遜網站二〇一六年二月選書
獨立書商協會二〇一六年三月選書
誠品書店二〇一六年三月外文選書

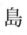

綠

島

Green
Island

正面以綠色的潑墨來象徵島嶼，以及這座島嶼給人的飄零感。因封面文案上是選出
小說裡最具代表性的一句話：「他們一直在監視我。」因此封面用了一隻象徵了
「監看者」的烏鴉。當初原本做得很大一隻，比例上不大協調，因此調整成目前這
樣的高度與大小。

用紙則採用了香草紙。香草紙的特色是吸墨，印黑色時，有時會因太吸墨而顏色不
均勻，因此上機時，特地請師傅針對K版加重，才能有目前的顏色。而這樣，反而
也使得紙張本身白中帶點灰的感覺更凸顯，算得上是另一種意外效果。

2016

14.8×21cm・平裝

大亞香草 250g

水性耐磨光

◎博客來OKAPI書籍好

楊小娜・文學・印刻

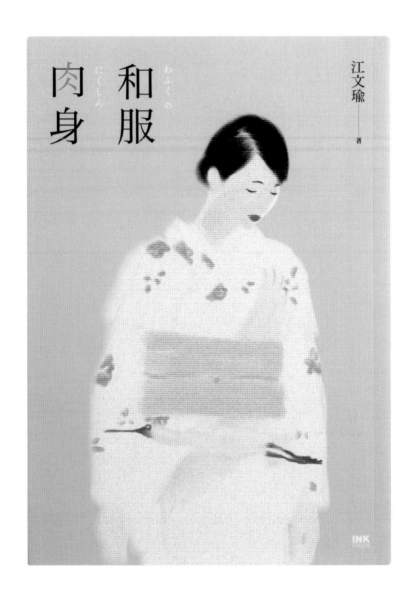

わふくの
和服

にくしん
肉身

江文瑜

著

INK

和服肉身

做了二十多年的書，很偶爾遇到契合的主題才會自個動筆來畫主視覺。

主要擔心自己對畫面的詮釋，是否是作者所想要的。二來也猶豫一旦下筆，要做畫
面的修改，應該也會搞死自己吧。（笑）

本書一開始的構思，就設定不要畫的那麼具象，故繪製了只有紅唇，沒有雙眼的主
角。提案後，編輯健瑜回應了作者的意見：一切都好，只是日本對於沒有雙眼的認
定，一般都是「女鬼」的設定喔！心想，是啊！好像看過類似畫面啊！

趕緊動筆繪上雙眼後，主角好像也「活」了過來！

2017

14.8×21cm，平裝

恆成萊妮220g

水性耐磨光

江文瑜．小說．印刻

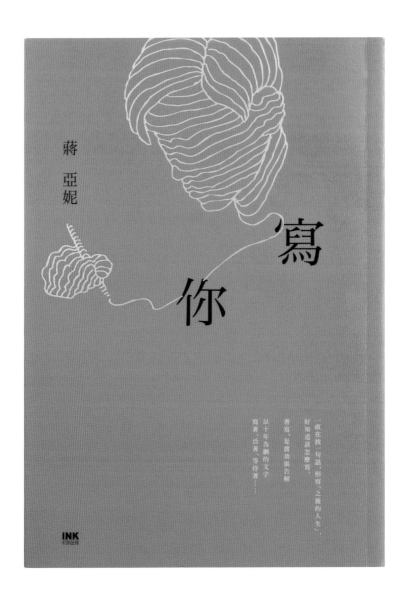

蔣亞妮

寫你

一直在找一句話，形容「之後的人生」，
好知道該怎麼寫

青寫，是渡劫與告解

以十年為綱的文字

寫著、活著、等待著……

INK
印刻出版

寫你

「寫太清楚的你，映照出的也是自己。」
這句文案很好，給予我很好的靈感。就參考作者提供父親年輕書寫時的老照片，以
線條描繪出來。父親書寫的手如同作者的一樣，書寫的同時，父親的形象越來越鮮
明。

2017

14.8×21cm・平裝

恆成凝雪映畫220g

燙銀・水性耐磨光

蔣亞妮・散文・印刻

王鼎鈞

碎琉璃

歷盡天涯流離之後，
才明白那迤邐一地的
不是琉璃，
而是晶瑩閃爍的少年碎夢。

INK

碎琉璃

做這本書封，有小卡了一下。光「碎」字，就很有畫面。但「碎琉璃」在一起，就有點卡住了。

於是繪製了多角度的立體切面，著以淡淡的藍彩，上方幾個角度的切面，用局部光來強調其剔透亮度。想像的是碎琉璃畫面，直接呈現。

2019
14.8×21cm・平裝
大亞鄉村200g
局部亮油、水性耐磨光
王鼎鈞・散文・印刻

王鼎鈞

山裡

山外

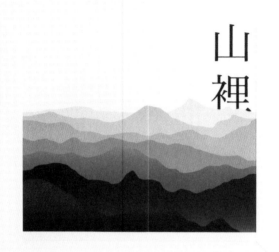

烽火遍布的大地上，彌漫蓋天的煙硝裡，
曾經有我們斑斕的青春顏色……

INK

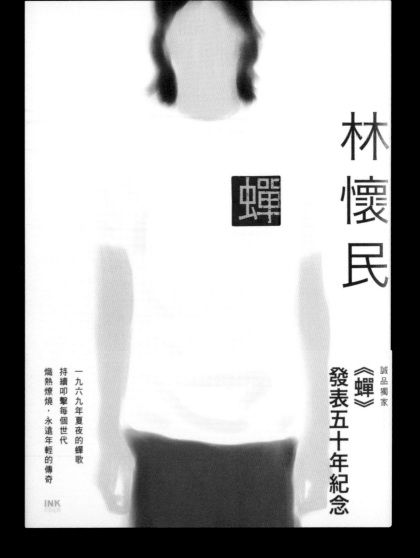

蟬

在這蟬鳴不止的季節，來設計這本書真是相當應景。

更難得的是，本書是林懷民老師發表五十年的紀念版！

五十年前的時空背景，不難想像當時二十出頭年輕人的迷惘、徬徨、不安。故在封面上繪出一個白衫藍褲的長髮青年，應該是1960年代遊晃於西門町的飄ノ少年兄。

胸口開了一個洞（設定開刀模），裡頭藏了隻「蟬」，象徵把「蟬」藏在心裡，永難磨滅，想起的時候，它依舊能歌唱。

2019

14.8×21cm・平裝

封面：恆成新浪潮175g

內封：灰卡8盎司印PAN

301U・刀模・水性耐磨光

林懷民・小說・印刻

林懷民最驚心動魄的小說之舞，
完整而細膩地刻畫了一個世代的思想風貌

那縷蟬歌，夏夜草際螢光一樣地飄忽。
在西門町的喧嘩中，
猶如一條細細的聲絲，
越抽越長，
在空間纏繞綿綿，
迴繞不休……

那年夏天，二十二歲的林
懷民筆下的年輕人，遊蕩在
已經成為台北傳奇的「明星」
和「野人」咖啡屋，進行燃燒青
春的儀式，也慢然地找尋自己和彼
此。那年代的時光如悠緩漫長，青春的
氣息如此濃郁鬱烈……蟬歌迴繞不歇，這部台
灣現代主義時期的小說集，已成為幾代人傳誦懷想
的經典。

定價 NT $ 300
INK 印刻文學
http://www.sudu.cc

林懷民

1947年生於台灣嘉義。五歲那年，隨父母看電影《紅菱豔》，自此愛上舞蹈。十四歲在《聯合報》副刊發表第一篇小說，展開寫作生涯，是六、七〇年代台灣文壇矚目的作家。政大新聞系畢，留美期間正式開始研習現代舞。1972年，自美國愛荷華大學英文系小說創作班畢業，獲藝術碩士學位。次年創辦雲門舞集，帶動了台灣現代表演藝術的發展。雲門在台灣譽滿城鄉，應邀至世界各國巡迴演出時，更屢獲佳評，林懷民也成為歐美舞評家筆下「亞洲最重要的編舞家」。1983年，應邀創辦台灣國立藝術學院（現國立台北藝術大學）舞蹈系。2000年開始，擔任新舞臺「新舞風」舞展藝術總監，邀請國際傑出的當代舞團來台演出。

林懷民曾獲國內外許多重要獎項：包括國家文藝獎、世界十大傑出青年獎、紐約市政府文化局「終生成就獎」、麥格塞塞獎、霍英東貢獻獎、美國喬伊斯基金會文化藝術獎，香港浸會大學、國立台灣大學文學院、國立政治大學榮譽博士等。2005年，獲《時代》雜誌選為「亞洲英雄人物」。2006年，因他對亞洲文化藝術的卓越貢獻，獲頒美國約翰．洛克斐勒三世獎。2008年，獲法國文化部頒授騎士勳章，肯定他卓越的藝術成就。以他為主題的專輯影片包括《亞洲名人錄》（NHK）、《踴舞．踏歌，雲門30》（公視）、《台灣人物誌——林懷民》（Discovery頻道）以及《人間行腳——林懷民的故事》（倫敦Poorhouse）等，陸續於世界各國電視台播出。2006年，應邀為當代最受矚目的超級芭蕾舞星西薇．姬蘭編作獨舞，於倫敦沙德勒之井劇院首演。林懷民已發表的舞作包括《白蛇傳》、《薪傳》、《紅樓夢》、《九歌》、《流浪者之歌》及「行草三部曲」、《風．影》等七十餘齣；文字創作結集則包括《說舞》、《擦肩而過》、《雲門舞集與我》、《跟雲門去流浪》等，及譯作《摩訶婆羅達》。小說集《蟬》是他廿二歲的作品。

INK

林懷民

蟬

虫

單

口口

INK

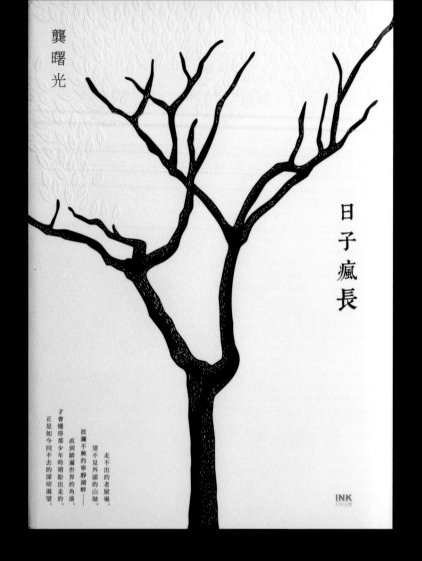

龔曙光

日子瘋長

正是如今回不去的深切渴望。
才會懂得那少年時期盼出走的，
直到踏遍世界的角落，
波瀾不興的寧靜湖畔……
望不見外頭的山坳，
走不出的老屋場，

INK

日子瘋長

想想，用什麼來暗喻時間的流逝與漫長？

想起與愛犬nana散步在大安森林公園，看見一株形狀頗為特殊的行道樹。立馬將
nana喬定位，與樹合影留念。直覺那天應該可以用在哪本封面上。

有了這個想法，就動筆把它繪製出來。將書衣上的書葉，用不印色打凸加工的方式
呈現，內封反之。

有形與無形的，一直都在。日子瘋長……或許也是我現在的心境。

2019

14.8×21cm，精裝

封面：恆成新浪潮151g，打凸

內封：赤色牛皮120g，打凹

水性耐磨光

龔曙光，散文，印刻

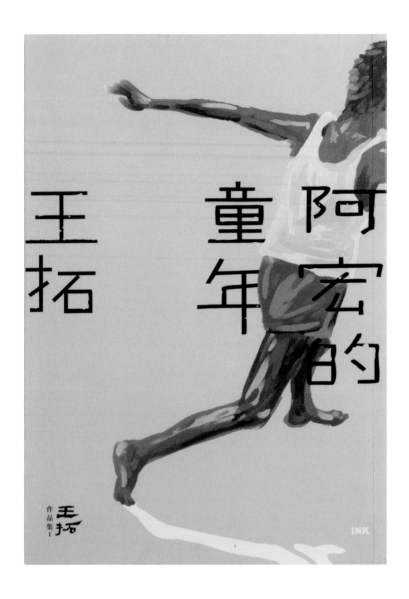

阿宏的童年

2019年底手上工作還滿繁重時，接到印刻編輯敏菁來信，問王拓老師有三本書要設
計，有無時間接下？當下立馬回信允諾：沒問題！

同樣身為基隆人，王拓老師是我們基隆的驕傲。再忙也要接下。

這三本書，王拓老師自傳式的寫法，熟悉的地景名，隨著文章出現，令人懷念。

第一本《阿宏的童年》的背景，就在年幼時騎腳踏車越過一個山頭就可到達的八斗
子港邊。也是夏日最常去的戲水處。

封面就想像當時在港邊奔跑的黝黑少年，將其繪製出來。

刻意取用了背影角度，彷彿少年想要逃離當下的無奈，將一切拋之其後……

2019

14.8×21cm・平裝

恆成新浪潮227g

打凸、凹・水性耐磨光

王拓・小說・印刻

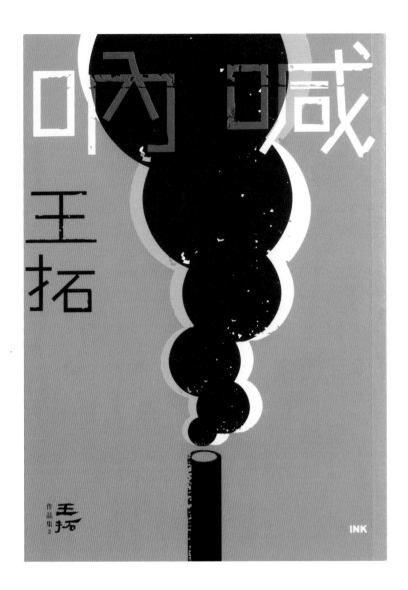

吶喊

第二本《吶喊》小說從阿宏長大後回鄉，參與反八斗子電廠寫起（小說中是南仔寮
電廠）。用了象徵極權與汙染的煙囪，漫天的黑煙，把當時人們的思想、言論和行
動，通通蓋住……

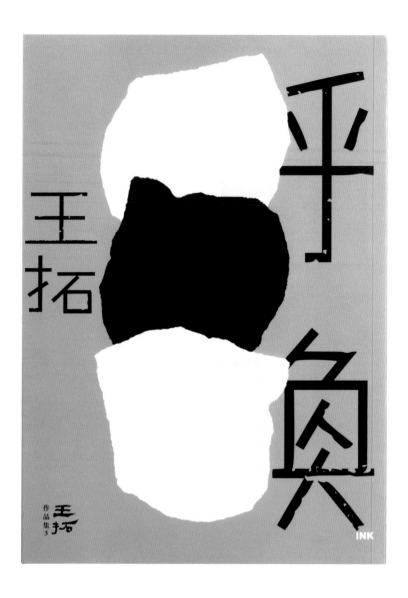

呼喚

第三本《呼喚》用了象徵控制言論自由的白布，將書名「口」字邊的筆畫遮住。
留下有口難言的無奈與憤慨，也是當時文學青年走向革命青年的心路歷程。
多虧有這些具文學素養的民主前輩努力書寫，才能讓我們閱讀到當時的記憶之書。

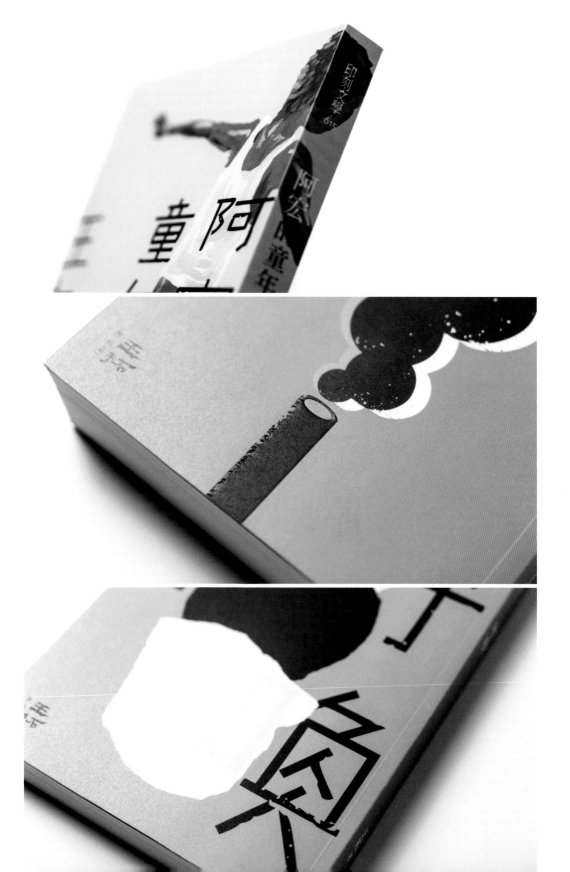

牧羊人
讀書筆記

朱敬一

The Reading Notes　**INK**　Dr. C. Y. Cyrus Chu

哲人的嫁衣

文｜蔡璧名（作家、台大中文系副教授）

如果莊子還在，或天涯依然可感，一定很喜歡啟巽老師為他準備的每一套登場服飾。是這般簡約而自然地，具象化了他的精神、靈魂，還洩露些許莊周淡定心湖裡包裹著的，熱情與真。

這是何等的不容易啊！

莊子那天下第一才子的筆，能筆管連心地，體現哲人生命深處的智慧、靈魂。那麼是要怎樣的如鏡之心，才能照見這般澄澈動人的思想？又需何等驚世之才，才能為之梳理長髮，提點妝容？待服飾梳化製繪完成，只教眾人驚呼：清水出芙蓉，天然去雕飾！正彷彿最高境界的裸妝，唯此，方得見芙蓉本色。

莊子小廝我，與啟巽老師的緣遇，是從兩葉浮萍開始的。我想，用汪洋湖水中的萬千浮萍，來形容誠品旗艦店中的千萬卷帙，並不為過。

那天的前晚，我手持電話蜷縮在書房一隅，聆聽原本與我籌謀合作的美術設計，決心就此捨我而去。天亮過後的午後，我便隻身前往台北市這家藏書最多的誠品書店。尋找，我夢想中的書封設計。大抵遍覽萬千書封後——請原諒學術工作者求索資料時，地毯式搜尋的慣習。在一個白晝與黑夜之間，就好像經歷一輪又一輪無數場的相親活動，在難得幾回的對望有感、感興停步裡，我合計看對眼、或說愛上，六張書封的臉。然後抱著書蹲坐到書店一角細品，翻閱設計者的名字！傻眼！赫然發現居六分之三，落款設計者，都是楊・啟・巽，先生究竟何許人也？才高竟占比天下江山的半壁！

訝然之餘，我興沖沖跑回家坐在電腦桌前查閱，才知忒教人注目、青睞的他，早是金蝶獎等書封設計大賞的常勝贏家。但更值得歡喜、教人雀躍的是：當我找到通訊方式，謙聲詢問這位首屈一指的設計達人，可願為在書市猶名不見經傳的素人小輩卑微拙作設計書封時，聽聞我一路尋來的緣起，大師笑說：你是第一個這樣找到我的人！便欣然同意。

服侍莊子的小廝我，鬼門關歸來後振筆疾書。朝朝暮暮，上市七年飛逝。《正是時候讀莊子》、《穴道導引》、《莊子，從心開始》、

《人情：正是時候讀莊子二》、《勇於不敢，愛而無傷：莊子，從心開始二》、《形如莊子、心如莊子，大情學莊子：從生手到專家之路》、《醫道同源：當老莊見黃帝內經》、《學會用情：當老莊遇見黃帝內經二》、《解愛：重返莊子與詩歌經典，在愛裡獲得重生》、《鬆開的技、道、心：穴道導引應用錦囊》、《正是時候讀莊子完結篇》、《莊子從心開始完結篇（上）（下）》、2023《小月曆》和《小步走》，還有莊子音樂《風吹荷葉》、《聽水聲流浪遠》等，特製服無不出自楊啟巽老師之手。不管是無名小輩還是所謂華文暢銷作家，每一本書所投靠的出版社，都應允了我從書封到內文，美術設計都希望（實則必須）是楊啟巽的，唯一請求。

於是我最愛的哲人莊子，每回穿上楊啟巽工作室穿越二千三百年頻頻為之量身打造、用心裁製的十二單（「五衣唐衣裳」），書封、封底、扉頁、目錄、內文、封底裡、封底……正彷彿蘇東坡筆下的〈花影〉詩，重重疊疊，無一不美。

但直到這次搭配《醫道習慣》線上課程發行的實體手帳年曆《小步走》和《小月曆》，璧名才覺察原來啟巽老師筆觸下的圖像，能夠帶給人一種，既靜謐又神奇的安定力量。因為過去莊子小廝我的寫作，多半是在大師的創作之先。唯獨這次付梓之後，璧名想為讀者說明《小月曆》和《小步走》的使用方式時，才訝然當我凝望如此素樸的線條與圖像──線條簡約、圖像無語，彷彿迎面而來的是，李白筆下「相望兩不厭，唯有敬亭山」、陶潛「采菊東籬下，悠然見南山」的那山；又像我方才結束一場，心湖無波的冥想，如此觸動、啟迪著我。能為我開啟身為創作者最難能可貴的靈感之源，只顧影相望，便如此輕易而自然地接收到宇宙訊息的交響。然後我的文字，我的心事，我的生活，便能夠在啟巽老師設計的光景中鋪陳、流瀉、安頓。屢試如是。包括刻意的留白（這就真是啟巽老師的發想，一如創作了──以線條格裡的圖像留白來補白，詳《小步走》）。大師的留白，一如手繪圖像，開啟小廝的靈感之泉。

　　起床之後。從刻意不打開手機，到習慣不打開手機，到酷愛不打開手機。有一種在密室裡、深山中，悠然練功的感覺。又好

像自己是寥寥古墓派中隱世的一員。天下紛亂，我獨習武。而
這日夜不巳蓄積的能量，漸能供養我淡定逍遙己心、放鬆溫柔
此身。出土之後，方足以因應迎面而來，那逆境也睛、順境也
定的，風波無礙的人生。

莊子，之於啟巽老師。啟巽老師，之於我。才發現原來這是一種交相
影響、感應的互動循環。像是光之於影，風之於葉，只婆婆而未知先
後。

那麼作者與設計者之間，有什麼交情可說嗎？有的。就像書封與內文
之間，有一份淡然無語，卻又深刻契合的交情。尤其像我這種，行事
不按牌理出牌、在外人眼中隨時可能十足外星人行徑的瘋狂作者，也
只有啟巽老師，還有與啟巽老師恩愛彷彿一體的小邱夫人，才能容受
這樣的我。

像設計《正是時候讀莊子完結篇》、《莊子從心開始完結篇（上）
（下）》書封時，有天中午，我不請自來地就這麼載了金毛狗脊五大
盆，直奔到啟巽老師家去按鈴，把不免夾帶灰塵泥土的盆栽們，大辣
辣地搬進啟巽老師的愛妻小邱素來精心養護布置合宜的潔淨房舍。那
天我打心底實在覺得慚愧。出發前想像容受這五盆壯漢級體型植物的
到來，坪數不算忐大的屋裡定將顯得窘迫。但過度重視作品由內到外
質地的貪婪作者，卻仍匪類般綁架了這位天才設計師，彷彿強迫他在
一定的時空中交出我夢裡理想的稿件，而這一樁綁架行動，更央及其
愛妻暨一屋子潔淨的房舍。所幸我與天才設計師和粲者小邱的交情，
依然經此不改，僅各自大笑以對。

尤其感動的是，一回天才夫人小邱偷偷告訴我：有人以高價延請啟巽
老師做莊子主題相關的書封設計，啟巽老師居然把錢往門外推地婉拒
了。原因竟是已經設計了蔡璧名老師的莊子書封了。

璧名方才恍然這位在我心目中至為可敬的藝術家，對於莊子的形象妝
容，也有同小廝我一般鍾情不二的，一往情深。

情鍾不二，一往情深。我想，祇有當職人有生之年，對一個項目的全心身投入。才可能在選擇職業項目之外、換取工作報酬之外、糊口自身兼及家人之外，日以繼夜地錘鍊一方遼闊天地──那絕非名位、金錢所能範限，卻足以安頓肢體、涵養性情、活潑生命，更是允許自我投身其間無限擴充靈魂與夢想的，絕美風景。你若也潛遊，必然懂得。

我的工作是寫作。在教室裡，我用聲音寫作。研究過程，我用論文體寫作。心裡的歌謠，合適用詩收納。但舉凡想與更多的你分享的──我的情有獨鍾而自覺理應共享的人間美好，日以繼夜，便在筆耕的田地裡埋首耕耘。像極了無暇洗淨手腳泥巴，甚至臉頰也沾泥還留著風乾汗水的農婦。

但只是這樣，仙杜拉難以赴會、登場。必須等待神樹的枝頭落下美麗的衣裳和馬車。

楊啟巽老師，就是芸芸作者心目中的神樹吧。而我有幸成為芸芸之一。所以你在書店初見我，才願意帶我回家。

蔡璧名
Biming Tsai

2022.12.25午時書於孺慕堂

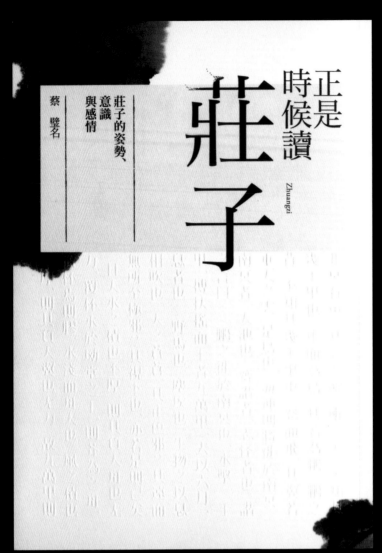

正是時候讀莊子：莊子的姿勢、意識與感情

這是璧名老師淬鍊十九年才得以著成的書。

封面如何做出新意與經典感？著實傷透腦筋。因先就內頁進行編排，再重新讀〈逍遙遊〉開篇時，想說乾脆就把這些經典的句子，做在封面上。

選了質樸的香草美術紙來做封面紙材，利用打凸不印色的方式，讓「北冥有魚……」字樣如同刻印般烙印其上，再用上潑墨圖形安於角落，其經典質感安靜而生。

題外話：本想也用那些經典句子來拼湊成「莊」字，花了一下午，一個字、一個字慢慢的拼，但最後所有元素到齊，封面成形後，根本看不到啊！（苦笑）

2015

14.8×21cm・平裝

大亞香草250g

打凸・水性耐磨光

蔡璧名・哲學・天下雜誌

風吹荷葉：正是時候讀莊子——配樂集

記得那日傍晚收到編輯Ivy快遞來的CD成品，就迫不及待地將膠膜拆開，一睹成品的印製效果。一看，真是好美啊！

設定了三層40盎司灰紙板與黑卡紙的結合，上面兩層紙版開了不一樣的刀模，將透明CD翠盤放置其間。加上如同樹影搖曳的層層燙金加工，整體精緻又帶有禪味。

2015

14.7×21cm．特殊裝訂

黑卡380g，40盎司灰紙板

刀模．燙亮金、霧銀、亮黑

水性耐磨光

風吹荷葉

正是時候讀莊子——配——樂——集

在古典中國的身心修鍊觀中，身心於轉化、提升的過程中所體現的道，能於武術、文學、音樂等不同載體形式之間展現相通的哲理。《正是時候讀莊子：莊子的姿勢、意識與感情》一書的作者蔡璧名，為使閱聽者更易進入莊子各篇章情境氛圍，自父親蔡肇祺先生所譜諸曲，或自作眾多古典詩詞作品中，選擇意蘊與《莊子》各篇章深契者凡十五首，要旨即除了「讀」，也能透過「聽」，讀莊子的世界更立體於紙面以外。對讀者來說，文可以導聆；對聽者來說，樂可以養心。透過比輔，期待無論是讀者或聽者，都能更深刻地體悟莊子心境，在這個勳勳紛擾的世界，覓得安情之所。

www.cwbook.com.tw

製　作｜天下雜誌股份有限公司
總經銷｜禾廣樂樂股份有限公司

天下 雜誌出版

HOVE

4 717954 167258

RCB000001

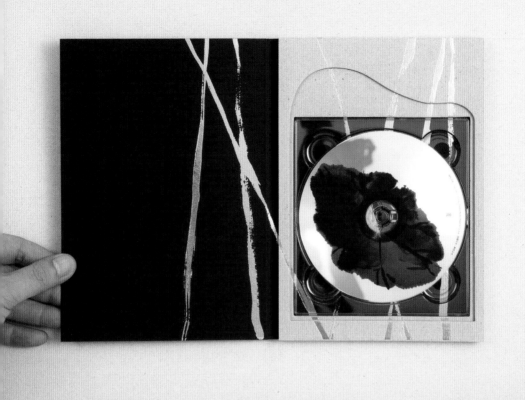

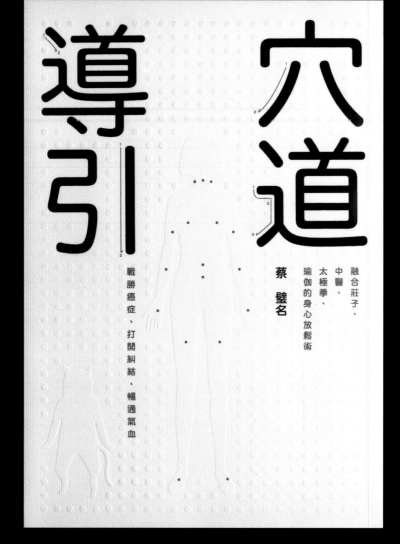

穴道導引

這也是為璧名老師設計的第二本書。

璧名老師經由自己的獨創與親身實證，從癌三期到腫瘤消失，到現在神彩奕奕地與我們一起工作著。效果顯著的自體療癒。

《穴道導引》的書名，讓我有了設計封面時的方向。因為穴道導引是點到點的方式來運行，所以在書名設定上，刻意將字級加大，取局部筆畫依書寫順序，在一旁加入小數字及導引線段，有點像是習字帖般，把書中循序漸進的精神傳達到封面上來。再利用打凸不印色的加工方式，將代表穴道的圓點布滿四周，讓讀者觸摸到書封，也能體會其趣味。

2016

14.8×21cm・平裝

恆成細紋200g

打凸・燙亮黑・水性耐磨光

蔡璧名・醫療保健・天下雜誌

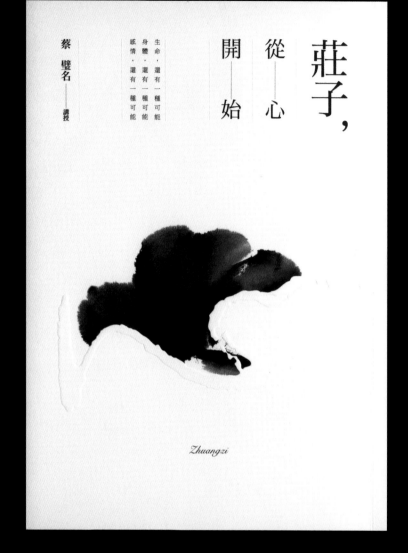

莊子，從心開始

生命，還有一種可能
身體，還有一種可能
感情，還有一種可能

蔡璧名——講授

Zhuangzi

莊子，從心開始

蔡老師以淺顯的語言，契合現代生活的事例，解讀莊子的治身心之道。
封面用草寫的書法字「心」來做主體，但設定打凸不印色的方式低調呈現。由筆畫
中心處延伸渲染出的墨漬，來回應書名。
在這久雨終於露出陽光的午後，就讓一切從心開始。

2016
14.8×21cm・平裝
大亞香草250g
打凸・水性耐磨光
蔡璧名，哲學，天下雜誌

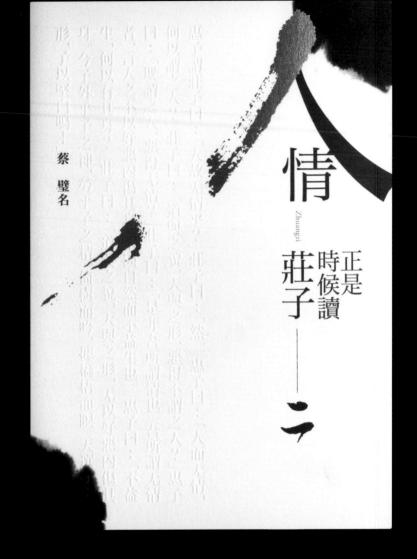

正是時候讀莊子二——人情

正是時候讀莊子二——人情

封面延續第一冊的部分設定，用墨漬來點綴其邊，精選文句做打凸不印色的加工。

特地重新設計了書名「人」字，讓它筆畫斷在打凸的文句之間。來與本書精神「人情」相呼應。

從一開始，與璧名老師密集的開會協調繪手的畫面分配，到繪製完成，回到我這邊做最後的修飾定稿，前後花了將近十個月來完成。

想想，會花了這麼多時間製作，並不意外。因為一本書，真的是集合眾人之力，才得已完成。但這也就是做書的魅力啊！

2017

14.8×21cm・平裝

大亞香草250g

打凸・燙金・水性耐磨光

蔡璧名・哲學・天下雜誌

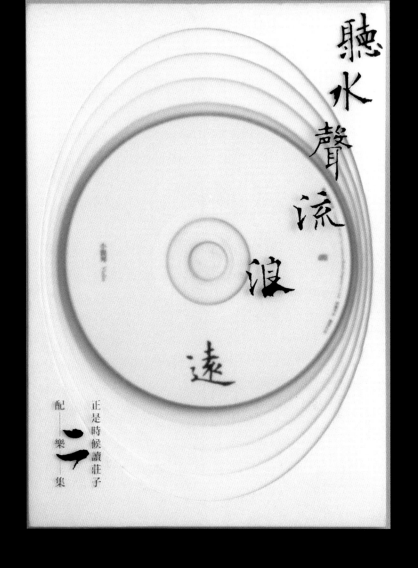

聽水聲流浪遠──《正是時候讀莊子二》配樂集

從壁名老師提供幾組標題選擇開始,就對《聽水聲流浪遠》這組,有畫面產生。但如何將此畫面落實,真是有來考驗我與印製單位了。

想到利用紙板來層層堆疊成水波形,看似容易,實際做起來才知其難度。光是需要幾張紙板來堆疊成一層,就與印務推敲許久。外層包裝PVC袖套的材質選定與透明度,都要一一打樣才能確定其效果。

直到收到成品,心中的一塊大石,總算落下。

2017

14.7×21cm・特殊裝訂

PVC袖套

刀模・燙霧銀・亮黑

水性耐磨光

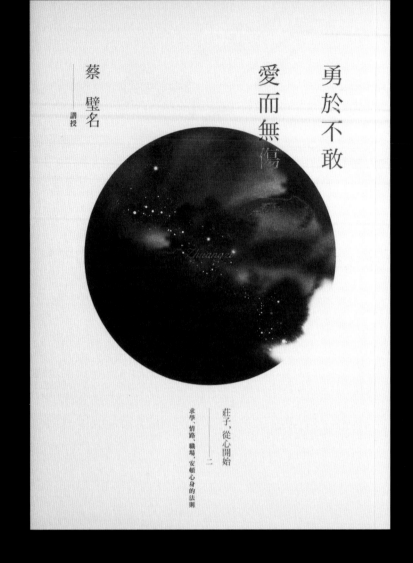

勇於不敢

愛而無傷

蔡　璧名
——
講授

莊子，從心開始
二

求學、情路、職場、安頓心身的法則

勇於不敢愛而無傷：莊子，從心開始二

「世界夠黑，人才懂得：可以把心點亮。」

這句文案給了我設計靈感，以幾何圖形構成的宇宙星空，用水墨來加工描繪。

暈開泛光的一角，如同讀完此書般漸現光明。

2017

14.8×21cm・平裝

大亞香草250g

燙黃口亮金・水性耐磨光

蔡璧名・哲學・天下雜誌

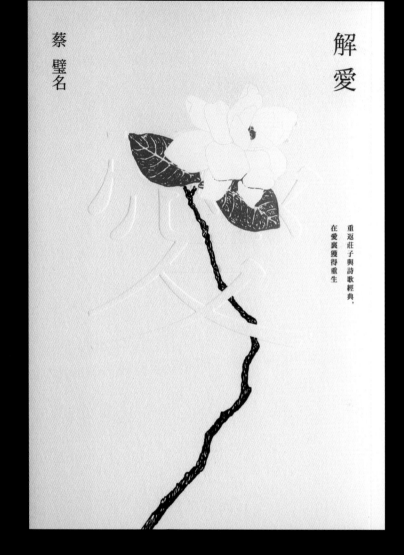

解　愛

蔡　璧名

重返莊子與詩歌經典，
在愛裏獲得重生

解愛：重返莊子與詩歌經典，在愛裏獲得重生

選用梔子花來做主視覺，梔子花的花語為「永恆的愛，一生守候和喜悅」。

延伸的枝葉來貫穿打凸不印色的「愛」字，綠葉以燙紅口霧金加工，白色的花瓣燙
珍珠霧白點綴。繁複的加工，美極了。

2020

14.8×21cm，平裝

大亞鄉村250g

燙紅口霧金，珍珠霧白

打凸，水性耐磨光

蔡璧名，哲學，天下雜誌

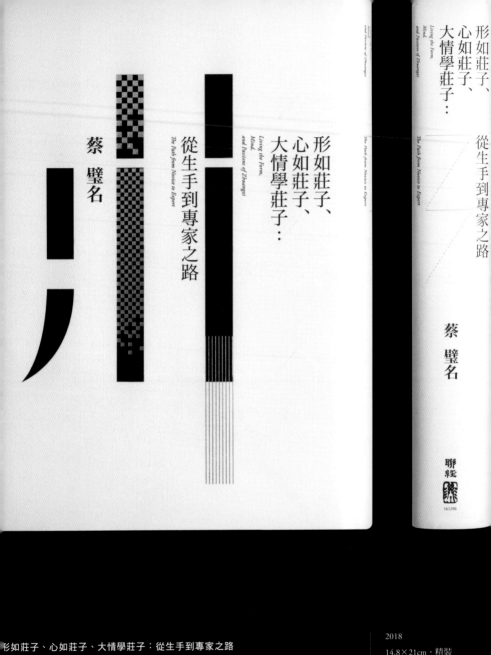

形如莊子、
心如莊子、
大情學莊子：

從生手到專家之路

蔡 璧名

The Path from Novice to Expert

Living the Form,
Mind,
and Passion of Zhuangzi

形如莊子、心如莊子、大情學莊子：從生手到專家之路

故之前思考了許久，如何來為「莊學」增添新意。

就以「莊」字來發想，正封上只留下「莊」字直線條的筆畫，整個書封只設定一個特色黑來印刷。

著配象徵「從生手到專家之路」疏密不一的幾何方塊，用紅口金來燙印。橫線條的□書輔以打凸不印色，遠看可見線段疏若一幅卦象，概念呈現別有新音。

2018

14.8×21cm．精裝

封面：萊妮150g．打凸．燙金

內封：黑絲布包裱．燙金

水性耐磨光

◎博客來OKAPI書籍好設計

蔡璧名．哲學．聯經

形如莊子、
心如莊子、
大情學莊子：

從生手到專家之路

蔡 璧名

聯經
161296

《形如莊子、心如莊子、大情學莊子：從生手到專家之路》依循傳統中國哲學特重修習、實踐之特色，承襲學界既有的「工夫論」研究，進而正視認識論與完成任務間的巨大差異，探《專家與生手》研究進路試圖突破「論」的樊籬，尋求將《莊子》的理想身體感在日常生活中體現、落實的可能。

解碼輻輳於「鷃」與「樹」的群組譬喻，可在儒學為主流價值的文化座標上定位出《莊》學典範之特質。而對比儒、莊論「孝」與用情之同異，可一窺二者用「心」原則與哲學底蘊顏色所在。

莊子以「心」為永恆主宰並為一切工夫鵠的，然由生手至專家底修鍊過程仍需「形」

與「心」相互輔成。傳統思想義界下的「身體」，實涵括有形的軀體感官與無形的心志氣，同時延伸至人文化成的疆崤。本書聚焦於過去被忽視關乎「形」的實修研究，探究「緣督以為經」、「形如槁木」等身體技術，援引廣闊文化域中對「身體」的共識，試圖使人得以理解乃至具體實踐《莊》學。

關於《莊》學的日常意義，《形如莊子、心如莊子、大情學莊子：從生手到專家之路》對比西方正向心理學，發現走正肯定人「成其自取」的主體性，倘在一貫的工夫體系中智鍊形如莊子、心如莊子、大情學莊子，拾級而上，人人最終皆可臻於「乘天地之正而御六氣之辯」的逍遙無待之境。

形如莊子、
心如莊子、
大情學莊子⋯

Living the Form,
Mind,
and Passion of Zhuangzi

9789570851434

00680

建議分類：哲學/中國哲學/莊子

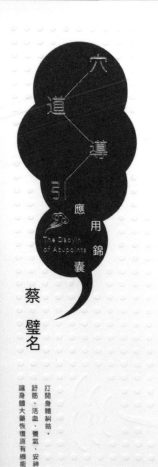

鬆開的技、道、心：穴道導引應用錦囊

這是超越十六年《穴道導引》的進階版本，內頁由328頁來到528頁。
在設計封面時，保留了大部分元素來與十六年的版本相連結。
但在設定書名架構時想了許久，與璧名老師討論後，「鬆開」二字就是本書最重要
的精神。二個大字落定，一切都豁然開朗。
副標題用如同煉丹般的雲霧包覆著，來提醒著讀者時時練功的重要性。
這次較特別的是，有另外二組通路的特別版一起上市。
三個封面都很好看，希望能讓讀者有更多選項，三本一起收也是不錯啊（笑）。

2021
14.8×21cm，平裝
恆成細紋220g，燙黃口亮金、黑，
打凸，水性耐磨光
蔡璧名，醫療保健，天下雜誌

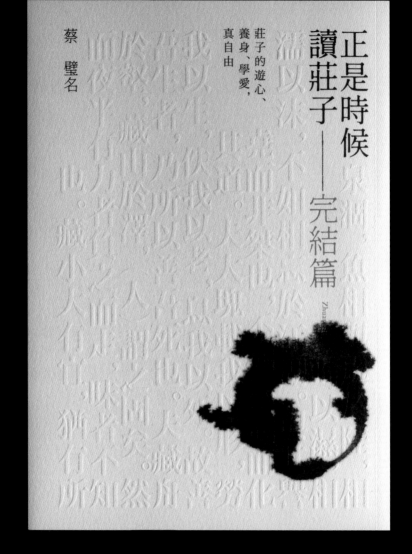

正是時候讀莊子 完結篇

讀莊子——完結篇

Zhuangzi

蔡 璧 名

莊子的遊心、
養身、學愛，
真自由

正是時候讀莊子 完結篇：莊子的遊心、養身、學愛，真自由

從2015年開始的《正是時候讀莊子》，到2022年完成這個書系的完結篇，實在不容
易。

封面設定盡量維持與前二本一致，唯獨在潑墨的圖形，我想用一個潑墨圓來象徵句
點，來做完結。

打凸的句子，璧名老師提供了三段供選擇。我選的這一段，配置上去就很有感。

封面的細節與韻味值得讀者來慢慢體會。

2022

14.8×21cm・平裝

大亞香草250g

燙紅口霧金・打凸・水性耐磨光

蔡璧名・哲學・天下雜誌

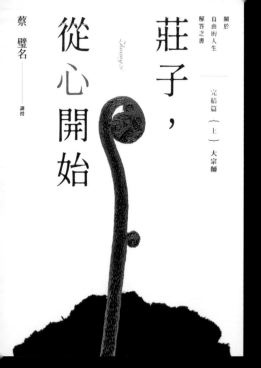
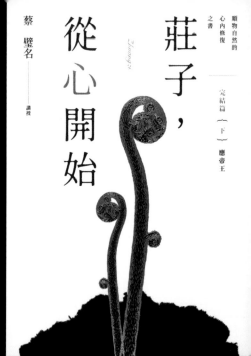

莊子，從心開始 完結篇 上、下冊

《莊子，從心開始 完結篇》上、下冊隨著《正是時候讀莊子》一起推出。

開始構思封面時有點小卡住，無法做出想要的畫面。

此時璧名老師請了友人搬了五盆「金狗毛」盆栽到工作室來，來為我激發靈感。

收到還愣了一下，立馬google了「金狗毛」才知，是早期農業社會居家必備的止血
良藥，據說只要拔一小搓金狗毛壓在出血處，很快便能止血。因日漸稀少，在台灣
已列為保育類植物。

竟然是止血良藥，應該與本書相契合。好吧，那就試著來描繪編排看看。才有了以
「金狗毛」為主體的封面。

2022

14.8×21cm‧平裝

大亞香草250g

燙紅口亮金‧水性耐磨光

蔡璧名‧哲學‧天下雜誌

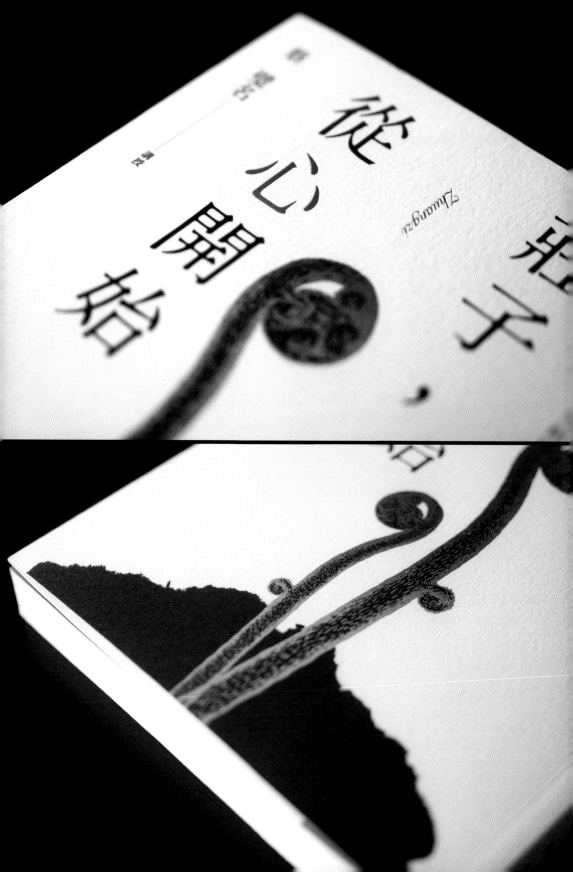

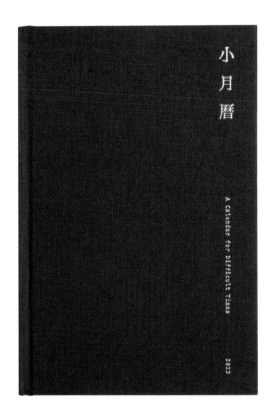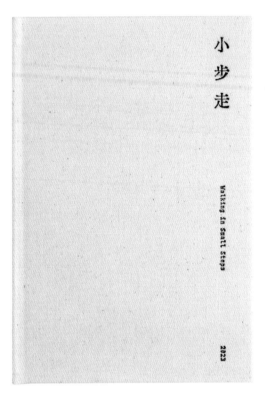

小月曆、小步走

璧名老師提出想為讀者設計出，能建立良好習慣且讓身體力行的行事曆時，就是一項了不起的工作。

故在設定這二本工具書時，就盡量以能舒服閱讀及書寫來著手。開本為微變形的25開，讓它較修長有型些，為了讓書本能攤平廣開好書寫，就用精裝裝幀來裝訂。

《小月曆》內頁選擇了閱讀舒適的草綠深色，來做文字與線段的配色。彩度較低的紅色，來適當點綴。

《小步走》內頁更是以能每個月換色來設定，以粉色系的漸層，期望在書側邊也能看見顏色的變化。

內頁為每頁有刀模壓型，能將每日完成的事項撕下的設定。故在側邊留下山稜圖形留存，想像如同登上一座山的完成今日事。

收到成品請太太先撕四個月，看看效果。山稜如設定般呈現，很美啊。

在年末回望時，或許也是一個美麗的回憶。

2022

14×21cm・小月曆・精裝・封面：虹暘荷蘭布編號：47012・書名字燙白・平背硬精裝（壓書溝）加特選緞帶綠（35）・扉頁前4後4・全木道林147.7g1特色・內頁：嵩厚畫刊76g・雙色（兩特色）印刷

小步走・精裝・封面：虹暘荷蘭麻布・編號：1010・書名字燙黑・平背硬精裝（壓書溝）加特選絲帶咖啡金（11）・內頁：嵩厚畫刊76g・每個月份換色、雙色（兩特色）印刷

蔡璧名・手帳・時報・貝殼放大

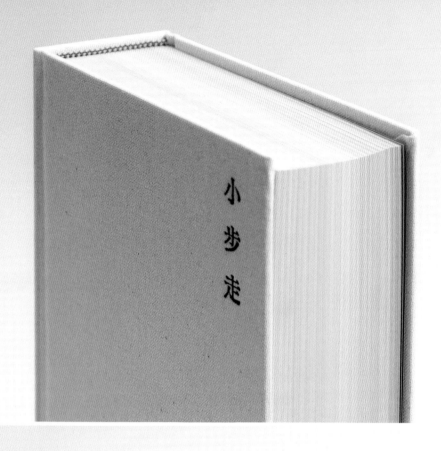

生命中
的
鹽

其實您每天都在偷的，
是您的生命。

LE SEL
DE
LA VIE

艾希提耶——著　尉遲秀——譯
Françoise Héritier

愛米粒出版

謊言
回憶錄

A Book of
Untruths

a memoir

Miranda Doyle
米蘭達·道爾 —— 著

郭寶蓮 —— 譯

我們活在謊言之中，甚至不得不用謊言抵禦崩壞、撫平傷痕。

有時候，支撐一個家庭、一段關係的，竟是謊言。

謊言，也有各種假面。

模稜兩可的記憶，迂迴反覆的說辭，

蓄意的省略和遺忘，都是謊言的形貌。

平路　作家

郝譽翔　作家

莊慧秋　心靈成長課程講師

楊索　作家、資深媒體人

——誠實推薦

謊言回憶錄

利用打凸效果，來做出書寫紀錄的痕跡。 首行虛線與實線的延續，真假難辨。

謊言，就是一種真實。

2018

14.8×21cm・平裝

封面：恆成凝雪映畫170g

內封：灰卡8盎司

打凸，水性耐磨光

米蘭達・道爾・英國文學・木馬

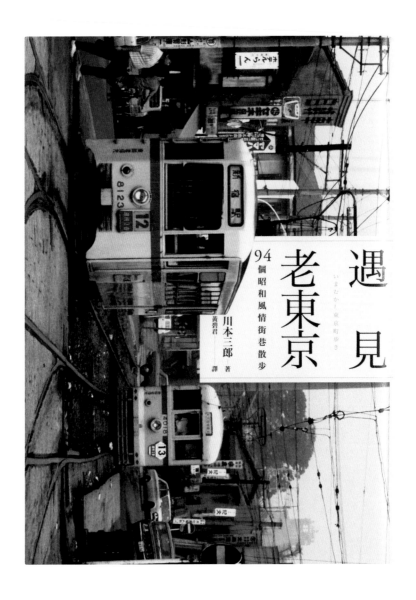

遇見老東京：94個昭和風情街巷散步

在這座城市裡，有一種風景叫回憶。這本書可以說是已逝風景的型錄。
封面選了幅已停駛的路面電車當主圖，將畫面右轉90度放置，局部去背與書名白色
襯底相結合，電車彷彿動了起來，形成可動式的散步風景。

2016

14.8×21cm・平裝

封面：恆成凝雪映畫170g

內封：灰卡8盎司・水性耐磨光

川本三郎・日本文學・新經典

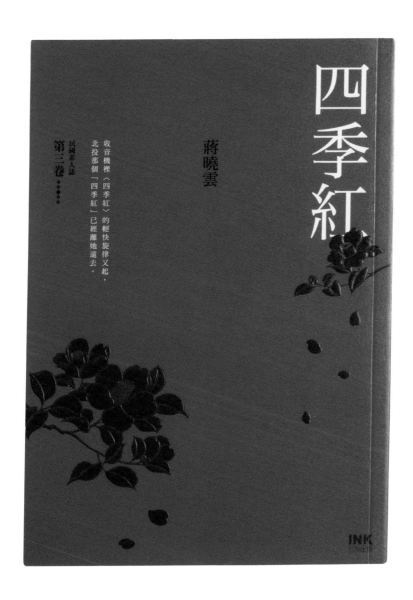

四季紅：民國素人誌第三卷

這次有刻意讓打凸面積稍微內縮些，看到成書。

花朵的打凸效果非常好，有如日本漆器與木頭浮雕般，美極了！

筆記中……

2016

14.8×21cm・平裝

聯美萊卡奇豔象牙紋210g

打凸・水性耐磨光

蔣曉雲・小說・印刻

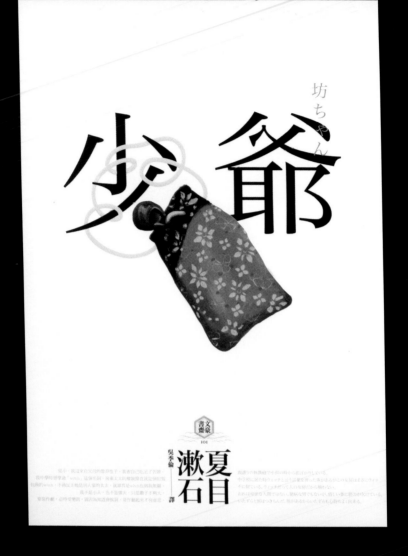

少爺

為了做這本《少爺》，特地把故事重新讀了一遍。此書是夏目漱石半自傳小說，日本國民必讀經典。

將阿清婆婆送給少爺的御守香包做主視覺，並手繪出來。用御守香包的線段，來纏繞著書名。阿清婆婆透過香包來守護與約束著少爺，就是我想表達的。

2015
14.8×21cm‧平裝
恆成萊妮180g
打凸‧燙亮黑‧水性耐磨光
夏目漱石‧日本文學‧野人

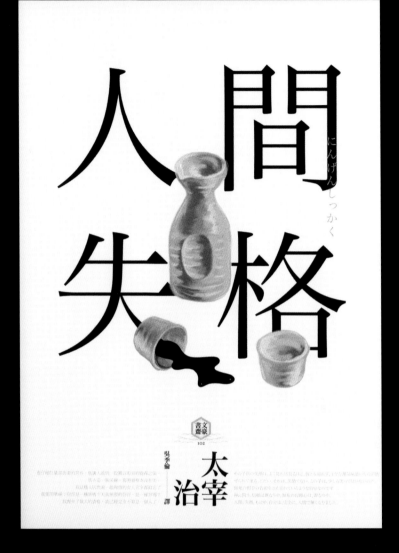

人間失格

にんげんしっかく

書文豪齋
102

太宰治

吳季倫　譯

人間失格

讀著此書，心想怎會有人能糜爛、無賴到如此。太不可思議了。

就用主角最愛的燒酒瓶杯與書名做結合，讓「失」字的局部筆畫，透過傾倒的酒杯流出如墨汁般的酒液，來回應太宰治用一句話，一本書，留給我們一個「生而為人，我很抱歉」的背影。

2016

14.8×21cm・平裝

恆成萊妮180g

打凸・燙亮黑・水性耐磨光

太宰治・日本文學・野人

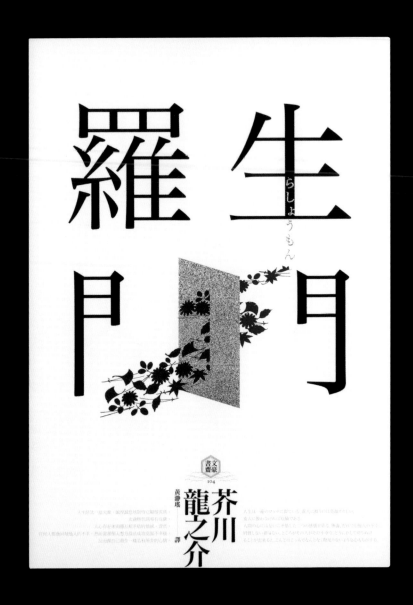

羅生門

有看過大導演黑澤明的版本。也因為這部電影太過有名，「羅生門」一詞也衍生為「各說各話」、「真相撲朔迷離」的代名詞。
就將這想法做出，把「門」字拆開，中間再置入一扇「門」。利用日式圖案穿越這扇門卻是另外的顏色，來演繹上述說法，真相只有天知道？

2016
14.8×21cm・平裝
恆成萊妮180g
打凸・燙雷射金・水性耐磨光
芥川龍之介・日本文學・野人

讓光進來：給心靈修練者的寫作書

書名為讓「光」進來，如何讓「光」在封面呈現，且在有限的印製條件下，想了許
久。就讓光影以幾何色塊射進中心黑色方塊呈現，分別以印特色金與燙亮黑來加
工，效果還不錯。

2017

14×21cm・平裝

封面：恆成凝雪映畫170g

內封：灰卡8盎司

內頁：雪面輕塗70g

印特色金PANTONE 871C・燙亮

黑・水性耐磨光

蓓・施奈德・文學研究・木馬

當筆尖在紙上移動，世界在美妙的內在空間裡消失了。
不論故事是滑稽或憂傷，是喜或悲，是回憶或虛構，
重要的是，我們正在重新經歷這些事，
潛意識放任我們以最自然、最純熟、最獨特的個人方式述說。

她的人生際遇宛如一場無以名之的奧妙體驗，從貧民窟的孤兒院脫身，與宗教結下不解之緣，童年遊走於破碎家庭和自我認同的陰霾，長大後掙扎於傳統與信仰的束縛與依賴。最終，她靠寫作走過靈魂暗夜，勇敢面對深沈的黑暗與恐懼，並持續推動公益寫作，為許多社會底層的弱勢族群發聲，讓世界更美好。

年屆八十的作家以詩意優美的自述體，挖掘內心深處關於信仰、害怕、自由、原諒、傳統、身體、死亡等深刻課題。她認為寫作是一道光，能夠療癒每個人內心深藏的創傷，提升心靈力量，為人生尋求意義。

這是一本邀請讀者以寫作淬鍊心靈的實踐創作，以生命故事勾勒出自我存在的樣貌，並看見其中的奧秘與力量。文字工作者、寫作團體、心理諮商、助人工作者，以及對身心靈成長多所關注的每一個人，皆能從本書中獲益。

How The
Light
Gets In

Writing
as
a
Spiritual
Practice

00380

9 789863 594505

ISBN 978-986-359-4505

定價 NTD 380

木馬文化

讀書共和國
www.bookrep.com.tw

生吞

將無垠的星空藏於內封，封面「吞」字開刀膜，露出內封局部的畫面，來隱喻黑暗將一切吞沒。

與鄭執的相識也頗為奇妙，記得是幾年前香港出版社的邀稿，來做新書設計。不知香港社內唯一普通話講得通的編輯，是否就是來自東北的鄭執。就與他頻繁的透過國際電話，來溝通書封。

因為一直沒見著面，想像電話的那頭應該是位爽朗的東北大男孩吧。

一兩年後，得知鄭執也來到台灣紀蔚然老師那修學分（台大戲劇系），就邀他在來家裡坐坐，也在家附近的小店，喝上了一杯。聽他提起有寫作計畫，並邀約為其設計，就一口答應！

到今日終於看到為他設計的新書問世，真是令人開心！

2017
14.8×21cm·平裝
米色萊妮170g
刀模·燙黑·水性耐磨光
鄭執·小說·浙江文藝出版

仙症

隔了三年多，再次為北京作家朋友鄭執，所設計的第二本書《仙症》。

在文章一開頭就讀到：倒數第二次見到王戰團，他正在指揮一隻刺蝟過馬路。時間
應該是2000年的夏天……多麼引人續讀的文字敘述啊，就由它來構思封面吧。

手繪了一隻小刺蝟來做插圖，但讓它只露出一半身軀出現在正封面上。用來吸引讀
者將書拿起翻閱，才能見其是何物。

另外造了特殊的書名字體來搭配，充滿仙氣的筆畫還滿合適的。

內封特地選了質樸的甲殼紋美術紙來印，底印上滿版土黃色，下方斑馬線段留白不
印色，直接秀紙張的顏色，效果還滿好的。

小小的刺蝟，正小心翼翼地走在斑馬線上。

2020

13.3×20.9cm・精裝

封面：文瀾紙業貴族160g本白，編
號：GZ160・四色印・打凸・燙亮
黑

內封：森羅萬象甲殼紋120g牡蠣，
編號：C631.1202，四色印・水性
耐磨光

鄭執・小說・北京日報出版

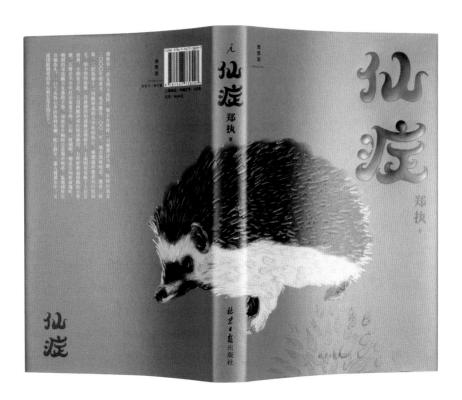

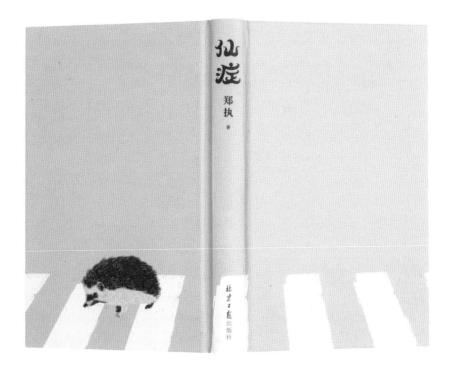

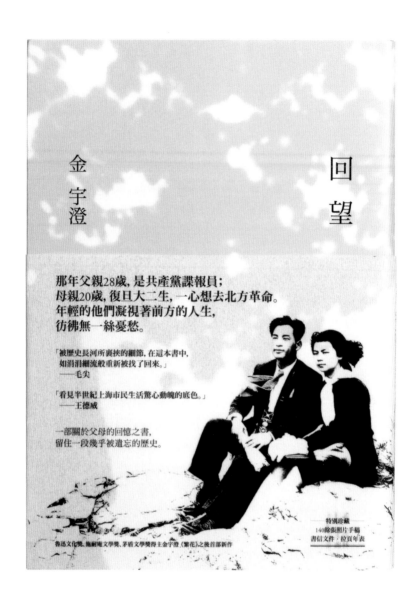

那年父親28歲,是共產黨諜報員;
母親20歲,復旦大二生,一心想去北方革命。
年輕的他們凝視著前方的人生,
彷彿無一絲憂愁。

「被歷史長河所裏挾的細節,在這本書中,
如涓涓細流般重新被找了回來。」
——毛尖

「看見半世紀上海市民生活驚心動魄的底色。」
——王德威

一部關於父母的回憶之書,
留住一段幾乎被遺忘的歷史。

特別珍藏
140餘張照片手稿
書信文件·拉頁年表

魯迅文化獎、施耐庵文學獎、茅盾文學獎得主金宇澄《繁花》之後首部新作

回望

一本關於父母的回憶之書,留住一段幾乎被遺忘的歷史。
把作者提供的父母老照片,做影像處理,分別在封面與書腰上出現。
封面母親身影在斑爛的陽光樹影中,做同一色調處理,書名文案也以最少的字數構
成。大量的文宣文案與父母親清晰的身影配置在前書腰上,利用描圖紙的特性,讓
封面上的構圖能隱約出現。
以此來呼應文案:再鮮明的記憶也終將消逝,除非我們「回望」。

2018
14.8×21cm·平裝
封面:萊妮170g
書腰:大亞義大利描圖紙110g
內封:灰卡8盎司·水性耐磨光
金宇澄·散文·新經典

金宇澄

回望

Lf
Literary Forest
文学
森林

繁花

設計本書時想了許久，因為是新的繁體版本，該如何來呈現新的畫面。

反覆看了編輯靜宜提供的參考資料，翻到金宇澄老師的手繪插圖時；心想，嗯，就是它了。持筷的單手，掀開書封的一角，透出書內的芸芸眾生。真是太貼切了！立馬將此畫面來具體呈現。

特地選了可上四色機印刷的天然麻布來做底材，正書封的黑色圖文，設定了燙霧黑加工。掀起的一角用燙亮金加工；正好與底材的麻布，還有左下重新上色編排的高彩度人物圖形成質樸與絢麗的對比。

就好像述說著：精采的，都在裡頭！歡迎讀者一探其究竟。

2019

14.8×21cm・精裝

虹暘天然麻布9402

燙霧黑・燙亮金・四色印刷

◎博客來OKAPI書籍好設計

金宇澄・散文・東美

繁花

金宇澄

NT$630

「繁花就像星星點點
生命力特強的
好比樹上閃爍的一朵朵小花,
這個亮起那個暗下,
是這種味道。」

金宇澄

中國好人

刀爾登 著

道德下降的第一個跡象，
就是不關心事實，
單憑一廂情願的想法，
是第三者的事。
靈是相信自己就是
自欺欺騙，
滿別人拿去討我我連起了「壞人」，
我只負責吃掉糖。

舊山河

刀爾登 著

知果，一個明白人會着力去知道周到這邊唐，
他是以什麼理由來不了，
前提如果這樣想是相當，
而對於這種愉快的感受？
是否能夠再什麼呢？
以對得起自己的這心，
他可以大聲疾呼，
那麼說是我們已經知道這份，
不一識繼續
以對得起自己的努力，

參：不必讀書目

繪製了古書竹簡，竹簡上插了一把刀。強烈地出現在封面上，來呼應書名。

肆：亦搖亦點頭

2019
14.5×21cm・平裝
封面：恆成萊妮150g
內封：灰卡8盎司

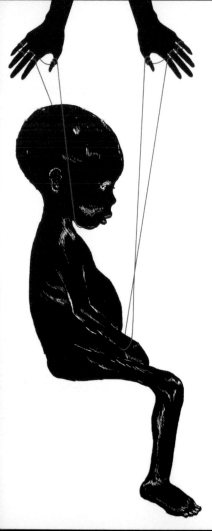

跳舞骷髏

DANCING SKELETONS

Life and Death in West Africa

關於成長、死亡、
母親和她們的孩子的
民族誌

凱瑟琳·安·德特威勒
Katherine Ann Dettwyler

著

賴盈滿 譯

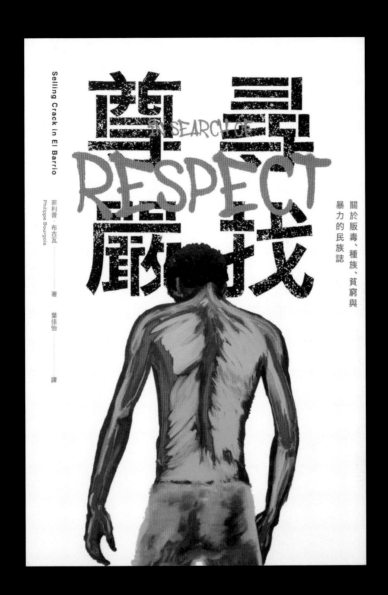

尋求尊嚴：關於販毒、種族、貧窮與暴力的民族誌

講的是紐約東哈林區的故事，這裡住的一直都是紐約最窮的一群人。從早期的愛爾蘭人、義大利人，然後是波多黎各人，以及接下來的墨西哥人，他們因為不同原因遠離家鄉，在這個全世界最富裕城市的角落奮力求生，努力尋求向上流動的可能。

從譯者譯後記中讀到：塗鴉作為「破窗法案」想要消滅的「破壞生活品質」的目標之一，彷彿更是象徵性地濃縮了他們的反抗之心。

封面就設定為紐約東哈林區的牆面，用噴漆塗鴉字型來編排主書名。

原想這樣畫面已足夠，編輯德齡建議可加上當地生活的青少年。

故再重新繪製了一名背影有著霓虹光影的少年，佇立其中。

無奈的身影，更形有力。

2022

14×21cm・平裝

恆成細紋180g

水性耐磨光

菲利普・布古瓦・社科・左岸文化

高銀詩集

초혼

盧鴻金・宋晶陽 ———— 譯

招魂

收到印好的《招魂》新書成品，很喜歡。

利用了書名的居部筆畫，將二字互相結合。緊扣的筆畫呈現，也呼應了書名。

全書封的下半部，搭配上用數位筆一筆筆手繪的簡單波浪線條，完成荒涼又靜肅的畫面。書腰上的文案力道十足，故書腰也想與以往擔任醒目宣傳的做法不一樣。將文字配置在波浪裡，無奈地載浮載沉⋯⋯

完成本書，只有一個期望，就是民主與自由，都能成為普世價值。

2020

14.8×21cm・平裝

封面書衣、書腰：大亞雪柔150g

1號高白

內封：灰卡8盎司

燙霧黑、亮銀・單色黑、特色銀印刷・水性耐磨光

◎博客來OKAPI書籍好設計

高銀・韓國詩・東美

ISBN 978-986-98201-9-6　NT$480

曾經出家，曾經入獄

望九晚年，以詩安魂

他是 8‧15——韓半島光復

他是 6‧25——南北韓開戰

他是 4‧19 的伽倻山中——學運革命

他就是 5‧16——軍事政變

其後

他是 5‧18——光州事件

他是因戰亂失學的青年

他是僧人、他是政治犯

他是詩人高銀

遊走於禪意與鬼氣之間

寫詩招魂，作為韓國現代史的見證

高銀詩集

초

挭

有太多人死亡的國家　我活了下來

韓國詩壇長青樹——高銀·以詩回望民族的苦難　　台北教育大學台灣文化研究所教授·詩人向陽　專文推薦

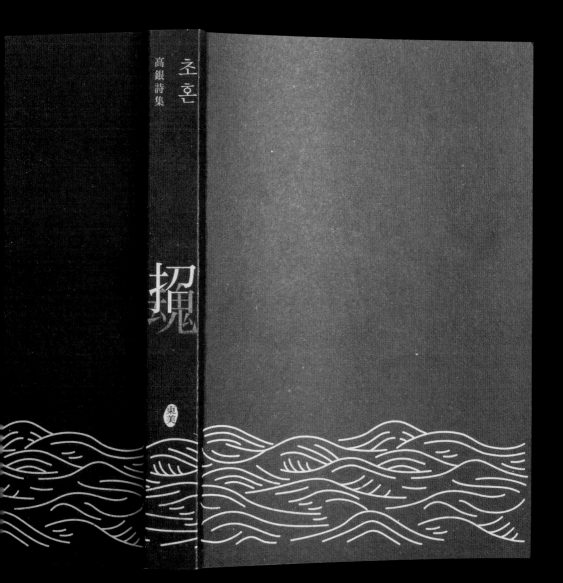

초혼

高銀詩集

招魂

東美

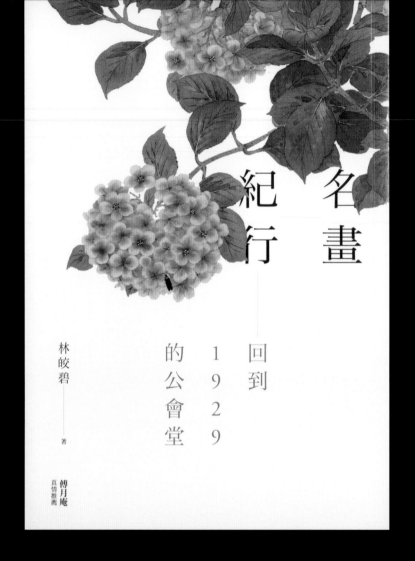

名畫

紀行——

名畫

回到
1
9
2
9
的公會堂

林皎碧

著

傅月庵
真情推薦

名畫紀行：回到1929的公會堂

這批遺忘多時的畫作，是作者皎碧姊花了十年時間，抽絲剝繭地，尋訪三十七位與
台灣結緣的日本畫家的紀事。真是項令人敬佩的任務。
封面選了其中一幅畫作《紫陽花》來做主圖，將畫作修補去背，配以乾淨的白底，
也把書名藏於枝葉裡，來呼應作者尋訪的經過。
花上的一隻小蟲，不知是否為螢火蟲？也有些像童謠「趕緊來火金姑，做好心來照
路……」的來點亮前路，很有趣。

2019

15×21cm・平裝

聯美萊卡奇豔象牙紋210g

水性耐磨光

林皎碧・散文・允晨

秋天的約定

林文義

秋天是適合想念的季節，
適合想念故人、
故事，
適合想念過往的自己。

時報出版

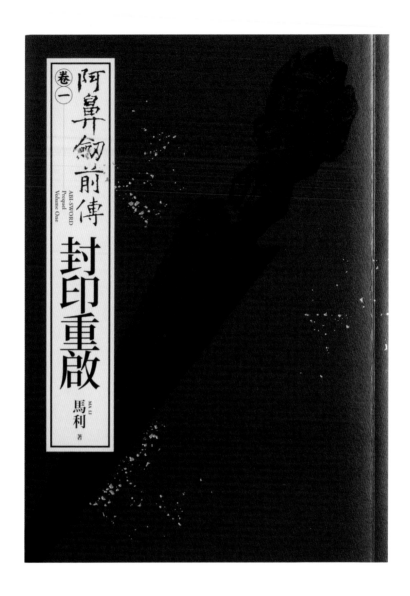

阿鼻劍前傳〈卷一〉：封印重啟

《阿鼻劍前傳》是馬利（郝明義先生）封印三十年的阿鼻劍故事重啟，也是他的第一本武俠小說。與郝先生的緣分也很奇妙，他是我上班生涯的最後一任老闆（1995-1996年與他在時報同事過）。後來他成立大塊文化，2003年好友阿和也在大塊旗下成立大辣出版，找我來負責美術設計，就一直密切合作至今。

封面選了由鄭問老師所繪的「阿鼻劍」黑白線條稿來做主圖，底鋪滿了深邃的暗紅色，讓劍身隱約地藏於封面之中。

左側搭配如古書般的落款書名排列，並已斑駁的燙金斑點來點綴其上。整體經典又好看。

2020
15×21cm・平裝
恆成凝雪映畫200g
燙金・水性耐磨光
馬利・武俠小說・大辣

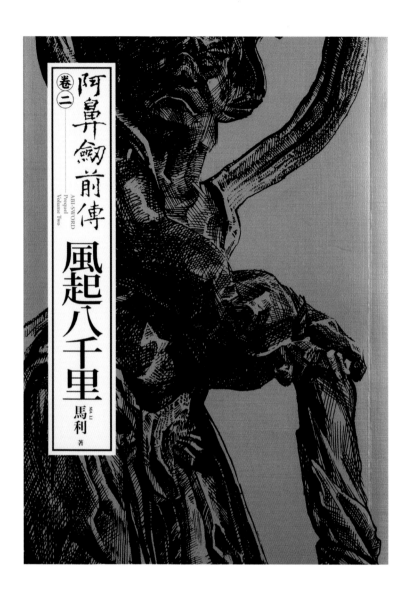

阿鼻劍前傳〈卷二〉：風起八千里

卷二延續卷一的書名設計，
封面選了由鄭問老師所繪的「風神像」來配置，底色用特色金來襯這氣勢非凡的畫
像，與書名相呼應，整體典雅又有武俠感。

2021
15×21cm・平裝
恆成萊妮映畫200g
PANTONE 874C・水性耐磨光
馬利・武俠小說・大辣

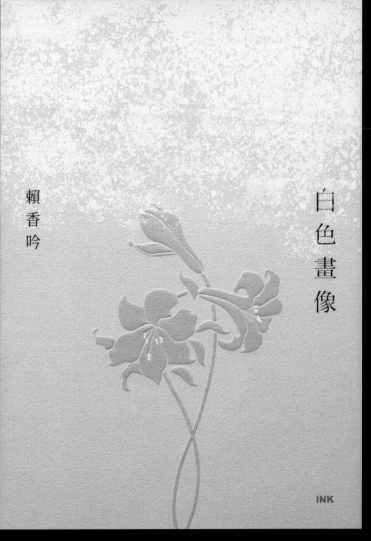

賴香吟

白色畫像

INK

白色畫像

縱使在白霧茫茫的時代，仍有什麼烙在心頭，若隱若現。

首先是要做出白霧的效果，選用淺灰色的日本丹迪紙作襯底，再以UV白墨呈現霧霾的覆蓋。畫面中間以印色加打凸的技法浮現三朵百合，或綻放或含苞，呼應書中三位主角的故事。

全書封的文案，一致性向下齊放，連條碼也做相同處理。

2022

14.8×21cm・平裝

封面：竣揚日本丹迪 B-10B 116g

內封：灰卡8盎司

UV白・打凸・水性耐磨光

朱西甯　劉慕沙　信件

非情書

朱西甯、劉慕沙 ——— 著

INK

非情書

運用二位作者的書信來做主視覺，將其層層堆疊並刷淡，來呈現通透的質地。

綿綿的情意盡在其中。

2022

14.8×21cm・平裝

恆成新浪潮VF209g

局部亮油、水性耐磨光

朱西甯、劉慕沙・散文・印刻

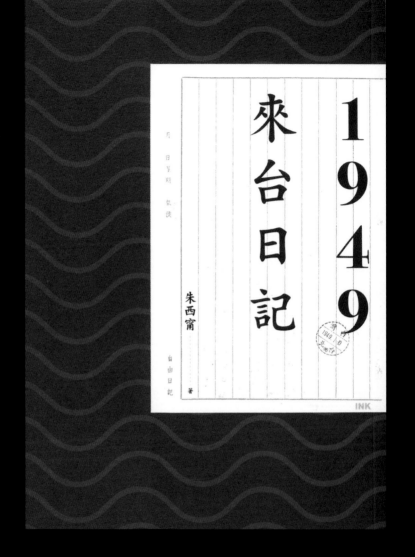

1949來台日記

用了作者當年的日記稿紙來做書名襯底，底色設定為深藍海色，配以幾何線條浪
花。來形塑當時跨海離鄉的心境。

2022
14.8×21cm・平裝
恆成艾若微186g
局部亮油、水性耐磨光
朱西甯・散文・印刻

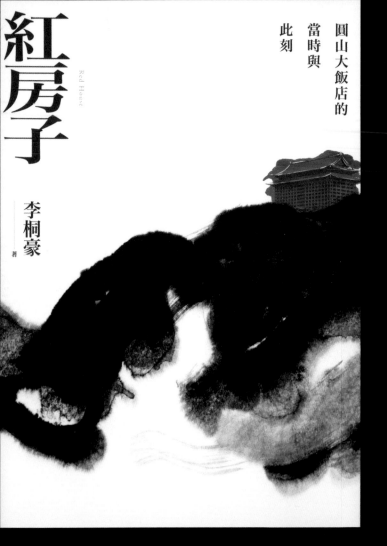

紅房子

圓山大飯店的
當時與
此刻

李桐豪

著

Red House

紅房子

圓山大飯店的
當時與
此刻

李桐豪

著

Red House

紅房子

編輯芳如邀我來為本書設計時，因對此題材很有興趣，且是由李桐豪來撰寫，當下
就決定接下。

因有追蹤桐豪的臉書專欄，發現這位大大很能寫啊！就更期待本書的完成。

開始構思封面時，直覺的想起飯店大廳的紅柱。想說要是與「圓山」書名的筆畫相
連接，應該很有意思。

就以紅柱來取代直線的筆畫，橫線筆畫用打凹不印色來設定。排出來後，覺得還不
錯，既有景深、也滿抽象的。

ISBN 978-626-7054-48-2　NT $ 480

屹立於山丘上華麗雍容的中國宮殿式建築，
紅柱子牢牢鎖起。一九四九年起撤退至臺灣的皇家遺事，
紅毯上滿是過往達官貴人的足跡，
也全是新時代人們所不知道的祕辛……。

一九五五年，在臺外遇的美軍暗殺元配未果，元配最終尋
一紙圓山飯店的入房登記獲法院證明為唯一合法妻子；
一九六四年，香港「電懋」電影大亨陸運濤在圓山飯
店大宴賓客，未料最終等到大亨墜機喪命中的消息；
一九六六年，民進黨在圓山飯店成立的前一天，一
神祕客服部人員告訴黨元老：「我不知道你
們要做什麼，但我會幫助你。」至今仍不知
道那人究竟是誰……。

飯店裡的理髮室開張超過半世紀，師
傅臨海裡的前總統蔣經國與李登輝
的閒話家常好似昨日；孔二邊
喝酒邊擦槍，吩咐員工說說
「關於臺灣的故事」給她
聽；過年時再拿鯧魚
風，醃漬白鰻魚掛著吹
乾滷五花肉，這是舊
時代圓山員工獨有
的美食，不外賣，如
今已失傳……。

從日治時期至國民黨遷
臺，宮殿裡的廊道間，轉
角處，深藏著不為人知的故
事終將一一被述說。

圓山大飯店　THE GRAND HOTEL

鏡文學　MIRROR FICTION

又是我喜歡的白底素簡設計（笑），當晚就將設計稿寄出。
編輯給我的回覆是很喜歡，但……總編與作者希望是否能有飯店的主體，出現在封面上。
好，打槍了，重新再來過。
重新構思又想到，每次開車走一高，所看見的圓山大飯店，就是記憶中的影像。
但又不想放實景照片，那只能自己動手畫囉。
配合飯店的氣質，就用水墨暈染出那座山頭，再將「飯店」放上去。
如水墨山水畫的封面，也是我心裡的那座山頭，順利完成。

2022
14.8×21cm・平裝
恆成細紋180g
PANTONE 874C・水性耐磨光
◎博客來OKAPI書籍好設計
李桐豪・歷史・鏡文學

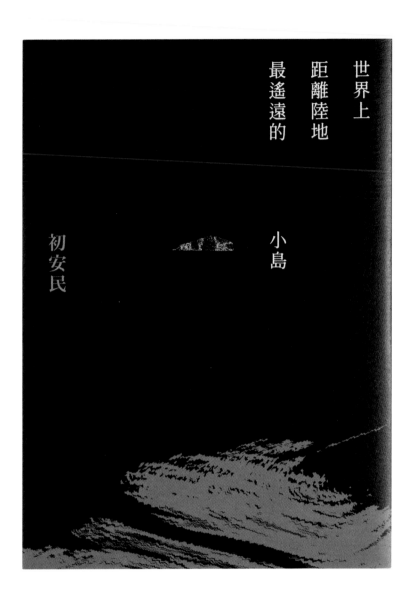

世界上距離陸地最遙遠的小島

初老大家的書做了很多，但老大自個的書這是第一本。
刻意選了黑底來做主色，在中間配置了一座外形有些殘破的島嶼，用燙金加工來與
「最遙遠的」的書名相呼應。
並在整面書衣下方，用如同氣象圖示般的雨雲效果來配置，形塑海洋浪濤的文字撞
擊。

2021
15×21cm・平裝
封面：恆成新浪潮VV151・151g
內封：灰卡8盎司
燙黃口亮金・水性耐磨光
初安民・現代詩・允晨

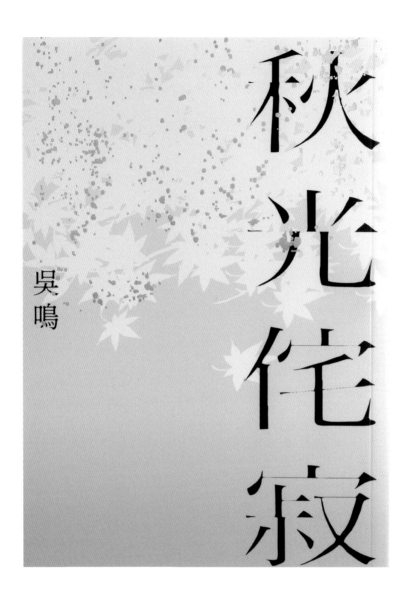

秋光侘寂

在這舒適的秋季上市，十分恰當。

吳鳴老師收錄於本書之篇章，大部分寫於四十歲到六十歲之間，以人生四季劃分，
宜屬秋天，故取名《秋光侘寂》。

構思封面時，就想將散步中抬頭撇見的樹梢光影，做在封面上。

底襯上輕柔的綠藍漸層色，加上點點閃耀的燙銀加工，秋光乍現。

2022
15×21cm・平裝
恆成萊妮映畫200g
燙銀HD-01・水性耐磨光
吳鳴・散文・允晨

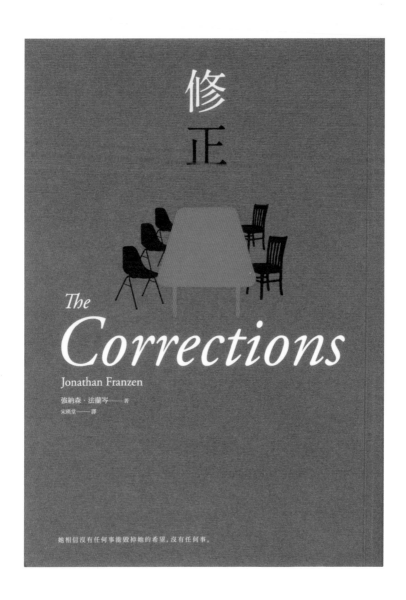

修正

The Corrections

Jonathan Franzen

強納森‧法蘭岑──著

宋瑛堂──譯

她相信沒有任何事能毀掉她的希望，沒有任何事。

修正

這是一個關於「家」的故事。故事的起點是這個家庭的老父母希望孩子回老家過最後一次聖誕節，所以視覺上最直接的畫面是聖誕節的餐桌……編輯提供的調性說明給了我設計封面的好方向。

設定了綠色底與醒目的紅色餐桌，並配置了象徵這一家五口的椅子，聖誕的意象就有了。

文宣上的這句話：最重要的是家，最怕回的也常常是家。深有所感。

這一家人是在餐桌和解還是繼續拉扯，且看法蘭岑來說分明。

2022

17×23cm‧平裝

恆成錦紋220g

水性耐磨光

強納森‧法蘭岑‧小說‧新經典

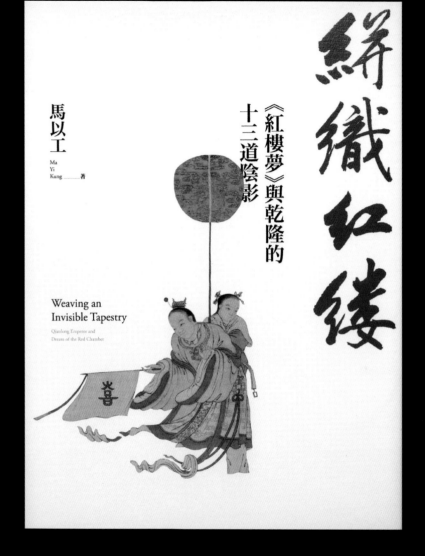

緙織紅縷：《紅樓夢》與乾隆的十三道陰影

馬老師建議用在封面上的這幅圖，選得很好。一幅幅名畫墨寶，都成了書裡的佐證考據。

將其去背後，配置於畫面的左下方。舉起的圓扇，剛好遮了副書名的一角。

來與其呼應。

再利用燙金色的書名，來與圖做協調平衡。效果還不錯。

2022

19×26cm・平裝

聯美萊妮米176g

燙紅口金・水性耐磨光

馬以工・文學研究・聯經

茶人三部曲：南方有嘉木、不夜之侯、築草為城、望江南

一開始設定書封時，就想以一片葉子承載一個時代為構想。利用打凸加工，將每一本的葉脈都刻畫得栩栩如生，期望讓故事全都鮮活起來。

四本封面完稿全書封，編輯維民寄給作者審閱時，得到作者的回饋。

作者是茶葉專家，她特別指出，茶葉的葉片畫錯了……

從植物學看，茶葉的葉脈是不能抵到葉緣的，而且茶葉的葉片是鋸齒狀的。

初稿的繪圖是錯的。

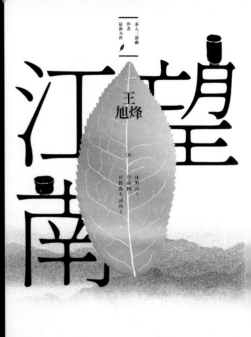

驚！還好沒把錯誤的畫面印出。就來將正確的鋸齒狀葉片、葉脈，重新描繪。

封面替換上新的葉子即可。

前三本封面顏色用的很節制，設定只用二特別色加燙金來印。但繁複的印工，事前也與編輯討論許久。

尤其第四本《望江南》的葉片燙金，更是讓燙金師傅執行的哇哇叫。

還好收到成品時，效果真不錯，辛苦所有後勤印製人員了。

2022

14.8×21cm，平裝

封面：恆成新浪潮VN151．151g，
二特色+四色印，燙金、打凸、水
性耐磨光．內封：巨圓經濟牛皮
280g．水性耐磨光

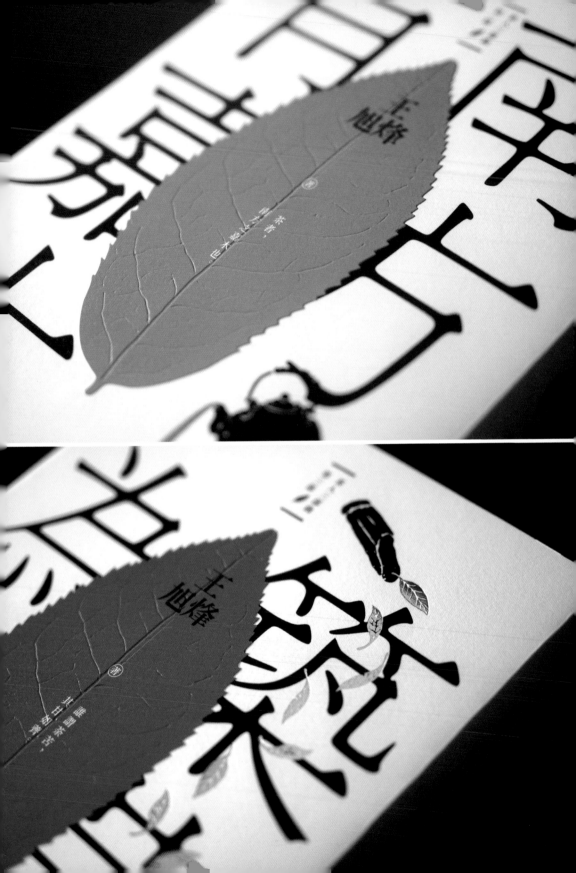

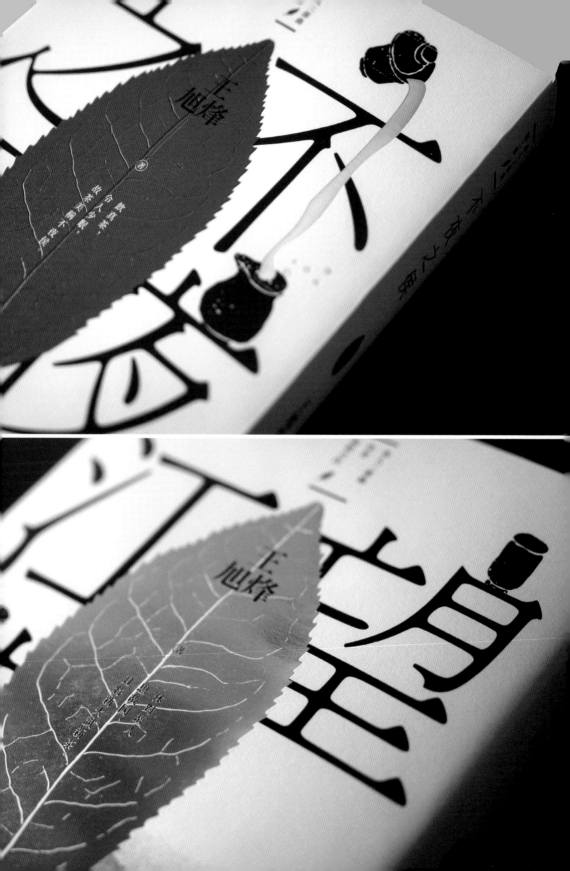

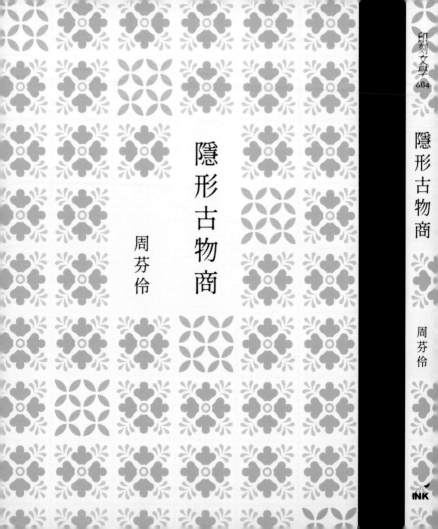

隱形古物商

周芬伶

印刻文學
684

隱形古物商

周芬伶

INK

在記憶的深處浮沉，尋找失落的古航海王國

透悟生死的魔戒歷程，勾勒雲光曜變的情緣

從個人意識的深海洄泳至集體心靈的汪洋

每一件使用的器物都與你所屬的文明息息相關

周芬伶如文物通靈人，手握通往過去與奇幻的神祕鑰匙，於古墓、沉船、古董收藏家及無數玉瓷器物間徘徊，將龐雜的考古資料轉譯為振動心靈的文字。她瞭解與世隔絕的孤寂、疼惜封藏千年的帝王或庶民的隱情——在海昏侯墓思索廢帝徬徨無解的苦悶；於婦好墓發現商王朝的女力時代，瞻畫《花東婦好》巨幅圖卷；從新安沉船打撈出八百多萬銅錢，想像觸礁時的危難；憑一面破損銅鏡，遙想《辛巴達航海記》的五彩斑斕……

「探索古物，是在追索神的所在。」

INK 舒讀版
http://www.inkmook.com.tw

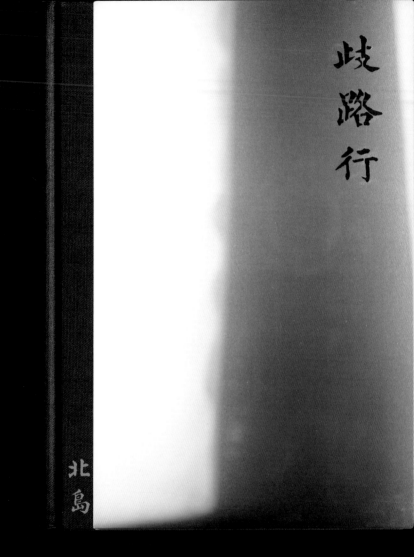

歧路行

編輯逸華來訊詢問，是否願意承接《歧路行 》特殊收藏版時，正忙得昏天暗地。

但心想有機會來試試不同的材質裝幀，當下就樂意地接下。

構思了許久，因港版已用了高價的緬甸花梨木來做封面，還有什麼材質可以來試

試？

靈機一動，好像沒看過金屬材質用在封面上，與逸華提案討論後也一致讚同。

剛好也想起高中同學志霖經營鐵件傢俱，做得有聲有色。與他相約後便與逸華一同

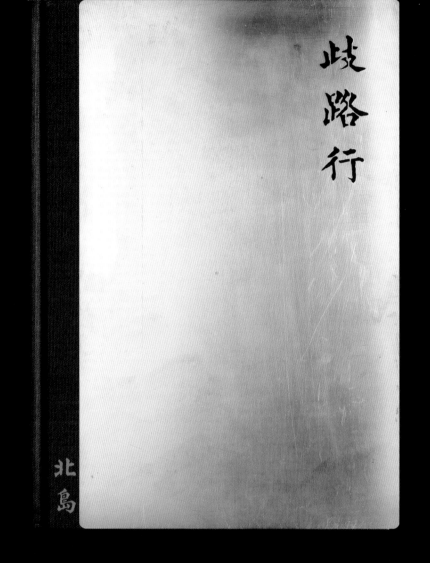

聽了志霖的詳細解說後，當場選定了1mm的不鏽鋼與黃銅，備好稿就來發打樣。

看到打樣後，沒想到利用雷射雕刻竟能做出如此細緻的雕空。效果真不錯啊。

閃亮的不鏽鋼片與黃銅片也各有其美，相信經過時間的淬鍊，兩種鐵材也會跟著產生變化。

精裝書封底部選了黑布來包裱，與金屬也非常契合。

也要謝謝逸華還有老同學志霖與阿珍的協力，又一起完成一項精美的成品。

限量只有100本，非常值得收藏的逸品。

2022

15.5×22.5cm．精裝．1mm不鏽鋼片與黃銅片加裱．封面：虹暘皺紋絹黑：5205．燙銀色號：HD-01銀，燙金色號：HD-01金

北島．詩集．聯經

**Part
2**

攝影紀實／電影
Documentary Photography, Movie

圖文如何在紙本呈現，或是以文為主、圖為輔，或以圖為主、文為
輔，在文圖方面勢均力敵、各有所表，如何做到相輔相成、相得益
彰、很不容易。楊啟巽在了解書籍內容後，即能掌握到全書精神，設
計出相得益彰的封面、扉頁、內頁版型，讓這書猶如心靈之旅般的、
帶領讀者循序漸進，踏入一個由紙本構建、包括有宗教、建築、美
術、攝影甚至文學的綺麗世界。

將紙本書
賦予靈魂的人

文｜范毅舜（攝影家、作家）

放眼全球，台灣出版界相當看重書籍封面設計與裝幀，讀者往往還未讀到內容、從封面就能讀出這本書要傳遞的訊息。眾多出色設計師中，楊啟巽——小楊無疑是其中翹楚。

很幸運地，我的書大多由小楊設計，從第一本《走進一座大教堂》到最近的《山丘上的修道院》及《公東的教堂》十週年紀念版，小楊將每一本書打造成藝術品般的極具典藏價值。

與小楊合作這麼多年，《山丘上的修道院》應是最具挑戰的一本，當年我應邀至建築大師柯比意所設計的修道院駐院創作，在拍寫過程中，我極力思索屆時如何將它們以紙本書呈現？不似過往書籍或是以文為主、圖為輔，或以圖為主、文為輔，這本書在文圖方面勢均力敵、各有所表，如何做到相輔相成、相得益彰、很不容易。
由於小楊未親臨拉圖雷特修道院，加深此書難度。未料，當小楊做出第一批包括有章名頁的版面設計時，就掌握到全書精神，讓這書猶如心靈之旅般的、帶領讀者循序漸進，踏入一個由紙本構建、包括有宗教、建築、美術、攝影甚至文學的綺麗世界，就形式而言，這本書已是個具獨立生命的藝術品。除了內頁設計，小楊更為這書設計了書盒，盒子正面鏤空的修道院窗戶裡，露出封面、正準備進入教堂的僧侶。以厚紙板設計的書盒猶如修院建築，當讀者將書從盒中抽出，恰如進入建築，開始一趟以紙本構建的修道院之旅。

若這書設計算空前，緊接而來的《公東的教堂》更為可觀。

這座隱沒在東海岸一角的校園教堂，因本書而成為知名景點，然而小楊的設計為這書更添光彩。例如為讓讀者親身展讀神父所寫信件，小楊設計了一個包括有信封、能讓讀者打開閱讀的拉頁。另一個神來之筆是為讓讀者體會作者初見公東教堂內觀的震撼；他設計了一個正面為教堂大門的拉頁，當讀者將拉頁打開，公東教堂內觀如臨現場的呈現在讀者面前。為此曾有書評為整本書猶如一本紙本紀錄片，增添前所未有的閱讀趣味。然而這還只是書的裝幀設計，精裝本部分，小楊在封面、封底貼上灰紙板，象徵教堂清水模載體，更將封面教堂彩色玻璃部分鏤空，露出學校創辦人，席質平神父部分臉孔，除了向這位修道人致敬，更掌握神父不愛出風頭的謙遜。這本極具巧思的書讓

小楊奪得該年最佳圖書設計金鼎獎，實至名歸。

小楊不止設計我的書，他所設計的書包括文學、生活類書，甚至還包括了漫畫，除了書籍設計，他更將設計延伸到音樂、劇場及電影平面設計。

隱喻是小楊非常擅長的設計手法，例如《上帝是紅色的》這本書封面整片大紅，直接用書名做全書主視覺，然而「上帝」的字卻反白，既醒目又切題。《月光奏鳴》這本書更以作者提供的一張水中倒影照片，中間挖了一個露出月亮的圓洞。翻開書頁，全黑扉頁上，正是印著書名的黃色月亮，詩意反映書名的靜謐與神祕。《秋刀魚的滋味》這本書藉著一條手繪黑色秋刀魚，上面分布著相機、書、咖啡及清酒杯圖案，書衣拿掉後，灰紙板封面竟然是同一條但已被享用的秋刀魚骨，書背部分別再放了書、咖啡杯、筆及清酒杯。一本書還未閱讀卻已感受到其中滋味。
除了象徵隱喻，小楊也很會掌握文字運用。《如何老去》這本書，他刻意以老花眼鏡做主視覺，「如何老去」四個字排放在眼鏡之下，其中「老」這字排在鏡片內且故意失焦，極富隱喻反比。《在那明亮的地方》台灣民主地圖這本書，小楊以黑色做底，一小塊反白之處放上「在那明亮的地方」書及作者名，文字圖像簡單卻清楚表現書名意境。

小楊是國內少數書籍設計師能將紙本書賦予靈魂的人。這本自選集還有更多值得賞析的傑作。希望這本書能帶給讀者另類閱讀趣味，進而支持越來越困難的紙本書籍。謝謝小楊將每一本書都設計得這麼有創意，除了增添書的價值更賦予它長久流傳的藝術生命。

范毅舜
Nicholas Fan

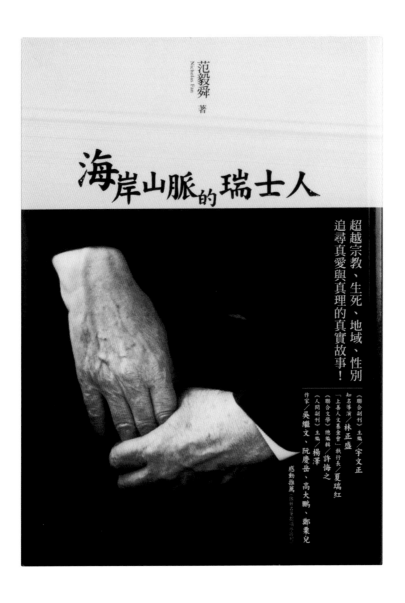

范毅舜
Nicholas Fan

著

海岸山脈的瑞士人

超越宗教、生死、地域、性別
追尋真愛與真理的真實故事！

（聯合副刊）主編／宇文正
知名導演／林正盛
「上善人文基金會」執行長／夏瑞紅
（聯合文學）總編輯／許悔之
（人間副刊）主編／楊澤
作家／吳繼文、阮慶岳、高大鵬、鄭栗兒
感動推薦〔依姓名筆劃順序排列〕

海岸山脈的瑞士人

這是本難得的好書，因為作者的書寫；才得以讓我們知道，在台灣東部海岸有一群
來自瑞士的傳教士；在這塊土地犧牲奉獻的感人故事。
封面選了幅老神父厚實的雙手，來做主圖。深色的背景，十分有力道。
上方位置刻意留白來放置書名，形成海岸山脈的稜線。
在2014的新版，調大了尺寸並將前景大書腰換成東海岸的山脈圖。內封老神父厚實
的雙手一樣留著，就讓台灣美麗的山海，來擁抱這群無私的神職人員。

2008．2014
舊版14.8×21cm．平裝
特銅210g．霧P、局部亮油
新版17×23cm．平裝
大書腰：聯美萊卡奇豔象牙紋150g
水性耐磨光
范毅舜．攝影．積木

范毅舜
Nicholas Fan
著

海岸山脈的瑞士人

用真心、
真情付出的動人故事
展現出生命的美麗、
飽滿與燦爛

［暢銷紀念版］

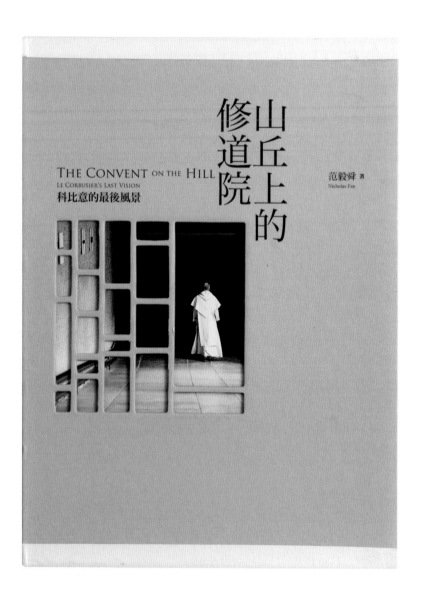

山丘上的修道院：科比意的最後風景

這是本記錄西方建築泰斗柯比意，為西歐神職人員設計一系列修道院的書。

因為圖文非常精采，製作本書就格外上手。

封面選了幅一位修士穿過長廊，正要進入某個廳院的瞬間，入口的轉門，與廳院紅色的光影，正好形成十字的圖形。與書的精神不謀而合。

精裝版特別設計了特殊的硬殼書盒，參考了柯比意設計修道院的窗框，精心計算了刀模開孔的位置。

套上書盒，與書封上圖像融合，又有了另一層涵義。

2011

17×23cm・典藏版書盒＋平裝版

書盒：40盎司灰紙板裱貼美術紙・刀模開孔・霧P、局部亮油

封面：特銅210g・亮P

范毅舜・攝影・本事

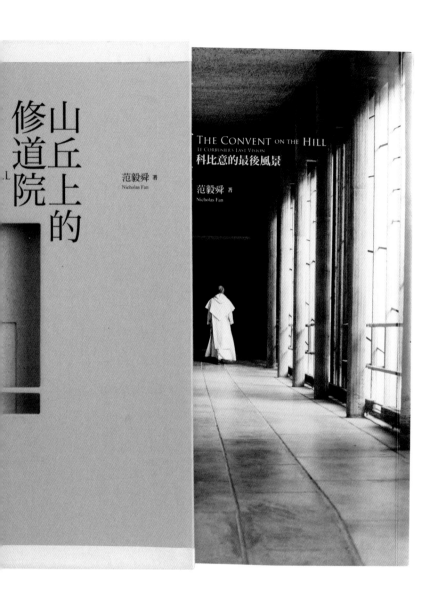

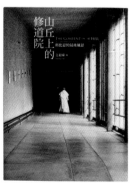

2019・二版

17×23cm・平裝

恆成凝雪映畫200g

水性耐磨光

范毅舜・攝影・時報

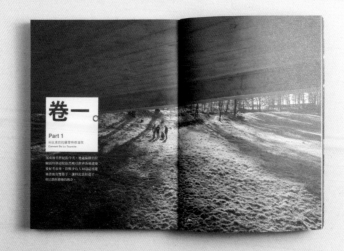

卷一。

Part 1
科比意的拉圖雷特修道院
Couvent De La Tourette

那座缓平野起伏的今天，地遠森群的經
榭园特徘徊風烟的隐然晚引往終各地建築
要好者而来，若揽步台人好奇迎亭運
身寄向右雙卷子，讓科比意村着了
將它裡的禮暗的酒念。

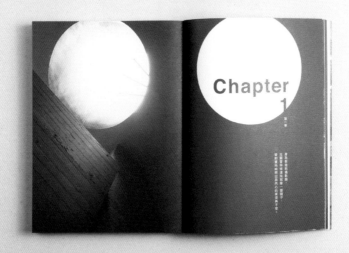

Chapter
1
第一章

愛的最後這裡最勸的
這讓當新快速建陪院儀像，需種了、
身的真快她即出居内心的最重要對家，

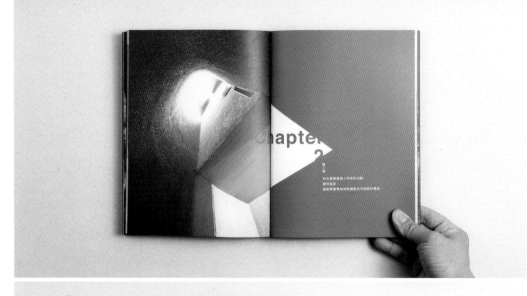

Chapter
2

利於建構醫療人員的行動。
整所設計
期能期養傳統材料讓家生式與設計概念。

Chapter
5

空間設計

Chapter
6

公東的教堂：海岸山脈的一頁教育傳奇

做這本書時，特地與作者走了一趟台東。來看看這座，已默默佇立在台東海岸邊六十年的「公東的教堂」。

更進而能認識這一群從瑞士遠渡而來，為台灣奉獻一輩子的白冷會神父與修士們。短短二天的相處，很快地就喜歡上了他們。

製作本書時有個念頭浮現，就是「以人為出發點吧！」想說以代表人物錫質平神父的影像設計在封面上。但依神父的個性，一定是百般推辭婉拒的。

就參考教堂的設計藍圖，用灰紙板模擬水泥的質感，開了相對應的小窗，將錫神父的形象藏在裡面，隱約的局部露出。

希望如此低調的做法，錫神父在天上看了也會很喜歡。

2012
17×23cm・典藏版＋平裝版
40盎司灰紙板裱貼特銅
刀模・燙黑
◎第38屆金鼎獎・圖書類個人獎・圖書設計獎
范毅舜・人文社科・本事

The
Chapel of
Kung-Tung

An Education Legend
in the
Coastal Range of
Taiwan

ISBN 978-986-6118-45-6 WK1004X

00550

9 789866 118456

默默佇立在臺東海岸邊的「公東的教堂」，
曾經見證了臺灣從貧困落後到虛榮浮誇以至今天的惶惑恐懼，
它保留了一段完整的時代記憶，也給予我們重新出發的勇氣。

世界知名攝影家范毅舜，幾年前受邀前往科比意設計的拉圖雷特修道院，
他走得遠遠地，然後又回到原地，發現真正抵動心靈的原來一直在這裡。

繼《山丘上的修道院》與《海岸山脈的瑞士人》，他再度以獨特的影像與文字，
分享這一段令人動容的教育與宗教的傳奇，
並帶領我們回到過去，找回自己，重新思索如何定義自己的生命。

TAITUNG
FORMOSA

WERKGEBÄUDE
MIT KAPELLE

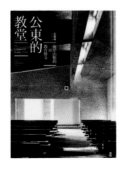
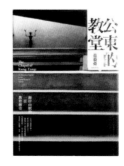

2018・二版
17×23cm・平裝
恆成凝雪映畫200g
水性耐磨光
范毅舜・人文社科・時報

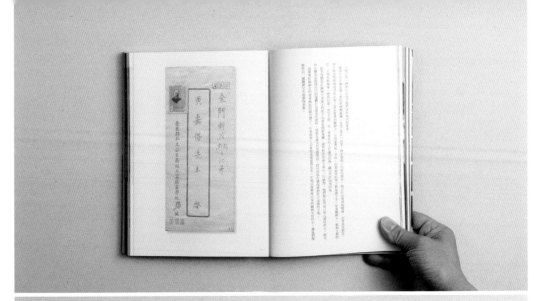

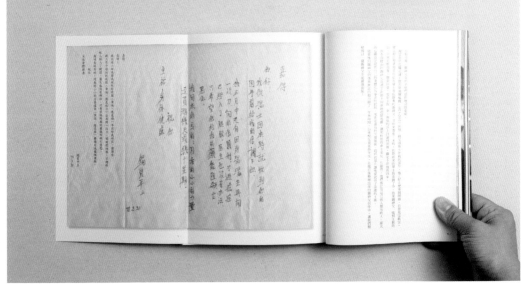

公東的教堂內頁

內頁裝幀上也作了一些特殊呈現，例如，以兩份拉頁呈現神父與學生往返的信件，
與白色木門展開時莊嚴教堂給人的震撼。讓讀者有如親自展讀神父的書信，翻開折
頁同時也瞬間看到教堂內部。

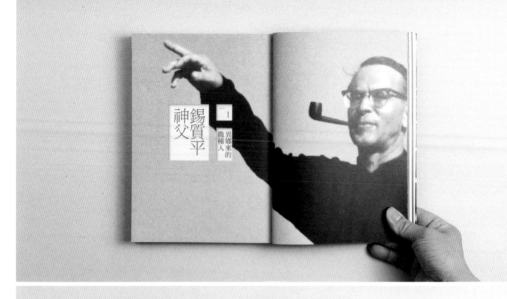

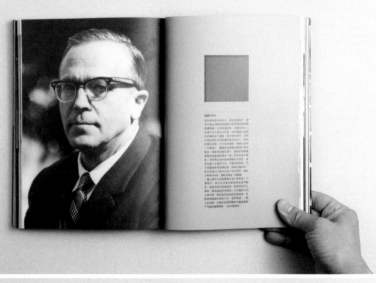

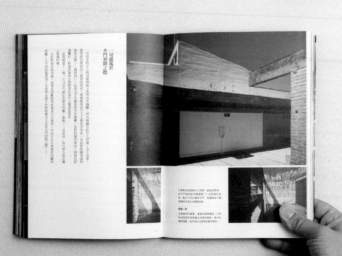

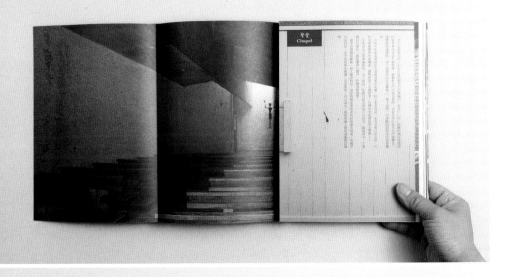

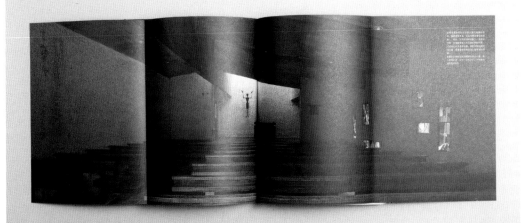

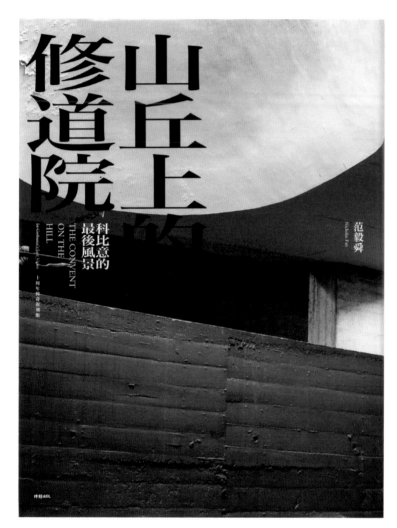

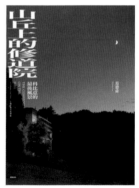

山丘上的修道院、公東的教堂‧十周年紀念版

時間飛快，一轉眼就迎來《山丘上的修道院》、《公東的教堂》這二本書的十周年紀念版。

這次出版社大手筆，設定了平裝、精裝、精裝＋書盒的三個版本，讓讀者有多樣的選擇。這是第三次的改版設計，內頁進行了微調，封面整個換新。與作者商量後，請他再提供新圖好來重新設計。

為了多些選擇，作者還特地再去一趟台東，為《公東的教堂》拍攝新圖。

十年再讀，這二本書還是很值得珍藏。只是有些感傷的事，當年身影猶在的神父修士們，已漸漸逝去……

2022
17×23cm‧精裝版＋平裝版
封面：恆成凝雪映畫140g‧平裝：200g‧書盒：恆成細紋裱貼40盎司灰紙板‧刀模‧燙黑
范毅舜‧攝影‧人文社科‧時報

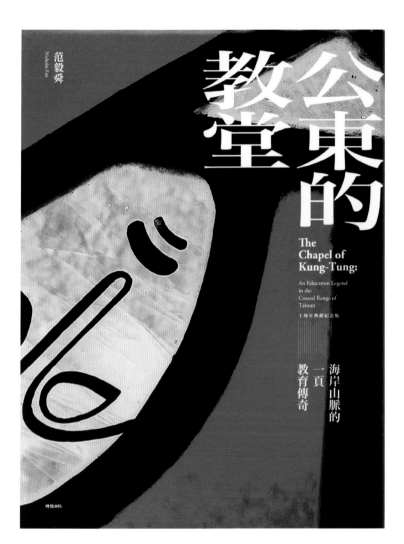

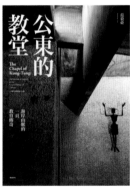

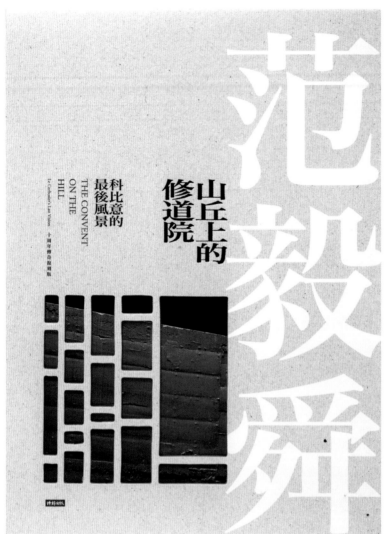

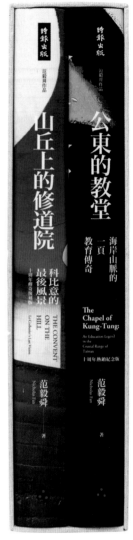

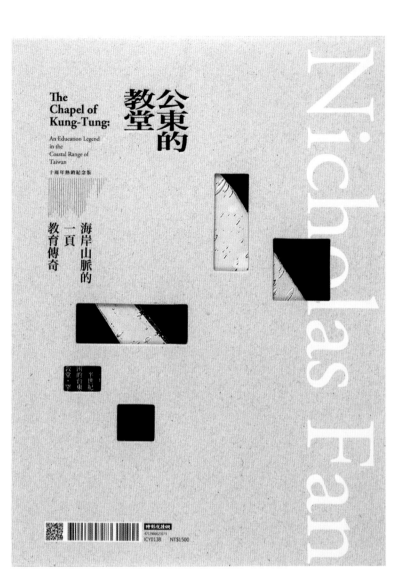

The
Chapel of
Kung-Tung:

An Education Legend
in the
Coastal Range of
Taiwan

十周年熱銷紀念版

公東的教堂

海岸山脈的
一頁
教育傳奇

半世紀
內的台東
教堂‧罕

Nicholas Fan

時報悅讀網

4712966620073
ICY013B　　NT$1500

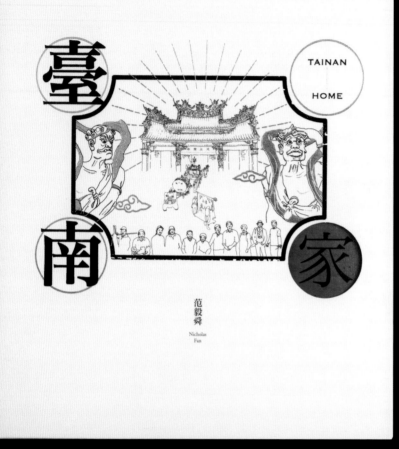

臺南‧家

台南是個很有意思的地方，因當兵兩年都在此度過，年輕時的記憶，也都在設計編輯時浮現。

印象中它就是一座有著豐厚人情味與許多廟宇古蹟的城市，更是座民主聖地。

所以在設計封面書盒時就有個想法，把台南具代表的元素（天后宮、神像、人）描繪出來，來把「家」包起來，庇佑著它。

開始下筆描繪大天后宮時，內心有些小小的動搖；怎麼畫都畫不完啊？！但隨著繁複的筆觸一點一滴增加時，心中不安的因子也就消逝無蹤。

在這瘟疫肆虐之際，希望隨著這本書的出版，眾神明都能庇佑著這塊土地，風調雨順、平安順勢。

2015

19×24cm‧典藏版書盒＋平裝版

封面：恆成凝雪映畫240g

內頁：雪銅150g

扉頁：雪白畫刊120g

書盒：恆成細紋110g裱貼‧刀模打洞‧燙亮金、黑‧水性耐磨光

范毅舜‧台灣文化‧本事

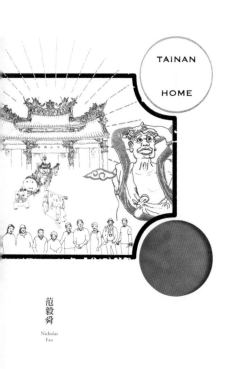

TAINAN

HOME

范
毅
舜

Nicholas
Fan

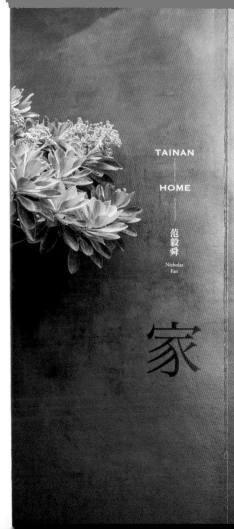

TAINAN

HOME

范
毅
舜

Nicholas
Fan

家

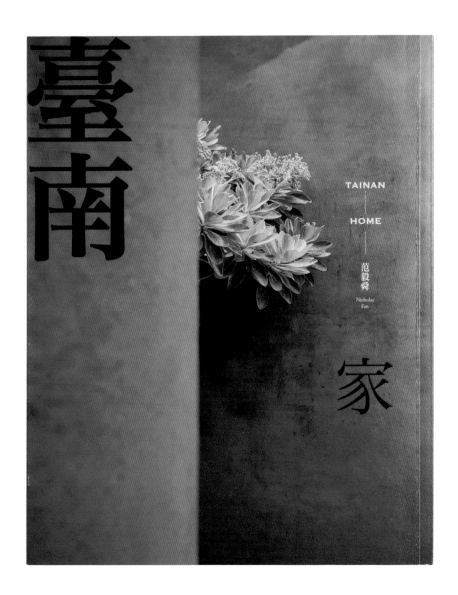

臺南

TAINAN
HOME

范毅舜
Nicholas
Fan

家

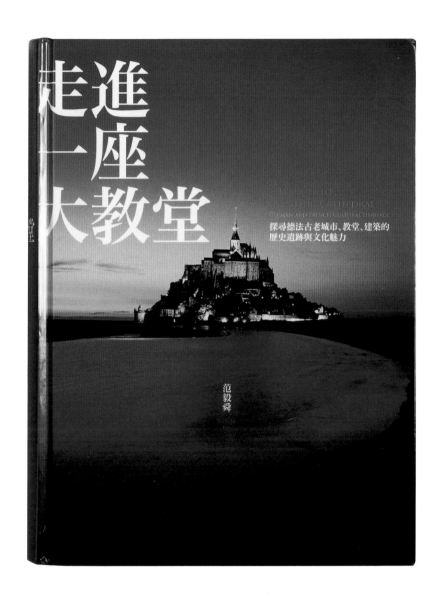

走進一座大教堂：探尋德法古老城市、教堂、建築的歷史遺跡與文化魅力

忙了快三個月的書，528頁，真是辛苦我了。呼～～！這是作者早期的歐洲文化巡
禮三部曲套書。經過重新設計編排，集結成冊。現在讀起來，還是很有味道。
封面選了位於法國諾曼地海灣的聖米契爾修道院的遠景圖，黃昏時的天空與修道院
前的海灘形成一色，非常美麗。
刻意將書名文字安排緊靠書側邊，有迎領讀者進入本書的意圖。

2015
17×23cm・精裝
特銅170g，亮P
范毅舜・建築・積木

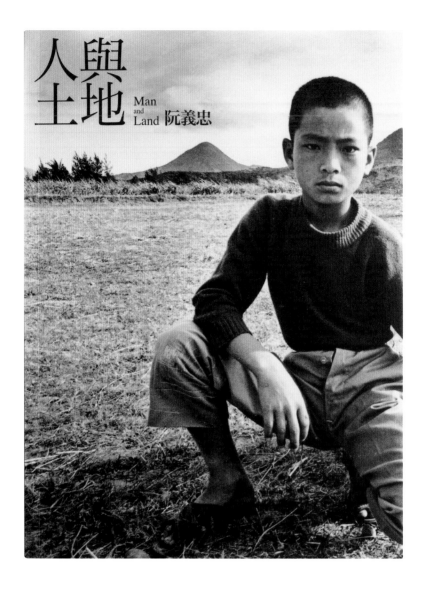

人與土地：阮義忠經典攝影集

這本攝影集是阮義忠老師於1970年代，走遍台灣農村所記錄的珍貴圖片。
封面選了幅1976年，於屏東恆春所拍攝的一對放牛的祖孫圖。男童堅毅的神情與別
過頭的祖父，無言的表情，深深的吸引了我。馬上就選定用此圖來做封面。
平裝書封設定做大折口，將男童獨立秀在封面右側，左上方來配置書名文案。
書名排放也與山景相同，層層漸高，而祖父則藏在折口裡。
祖孫二人的孤寂，也襯托出與土地密不可分的關聯。

2012

17×23cm，平裝

封面：聯美萊卡奇豔象牙紋210g

內頁：微塗御紙80g

水性耐磨光

阮義忠‧攝影‧行人

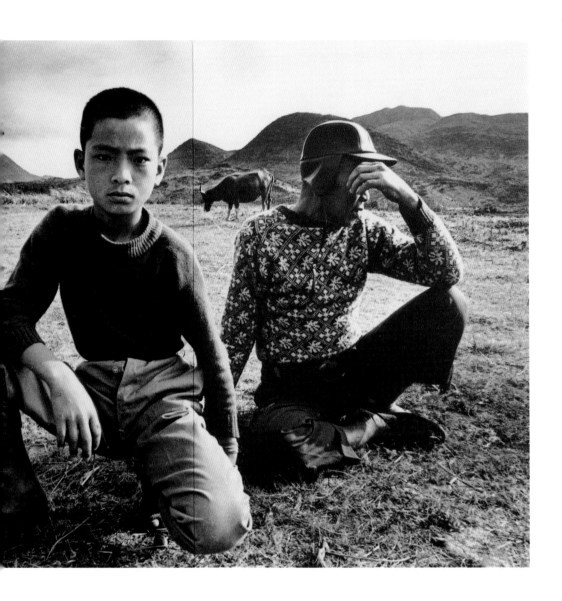

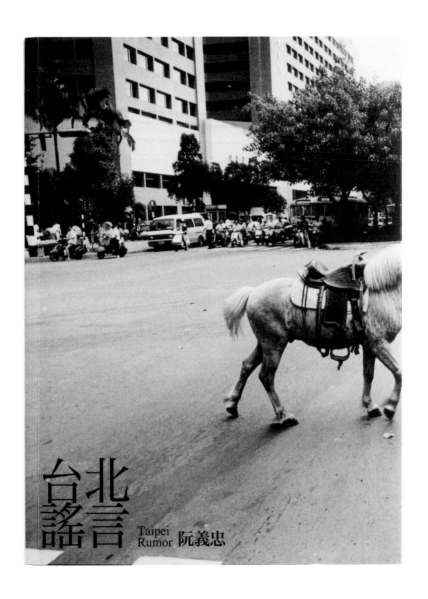

台北謠言

同時進行阮義忠老師的另一本攝影集，是1974-1988年所記錄下的台北即景。
當時是台灣走向解嚴，社會力爆發的年代。各種光怪陸離的畫面，都在那時出現。
故封面挑選了一幅在繁忙的十字路口，竟有人牽著配鞍的小馬，大辣辣地跟著綠燈
前進。同樣將人藏在折口裡，正封面只秀出馬身與馬尾。與正等著紅燈的人車，形
成強烈對比。

2012

17×23cm・平裝

封面：聯美萊卡奇豔象牙紋210g

內頁：微塗御紙80g

水性耐磨光

阮義忠・攝影・行人

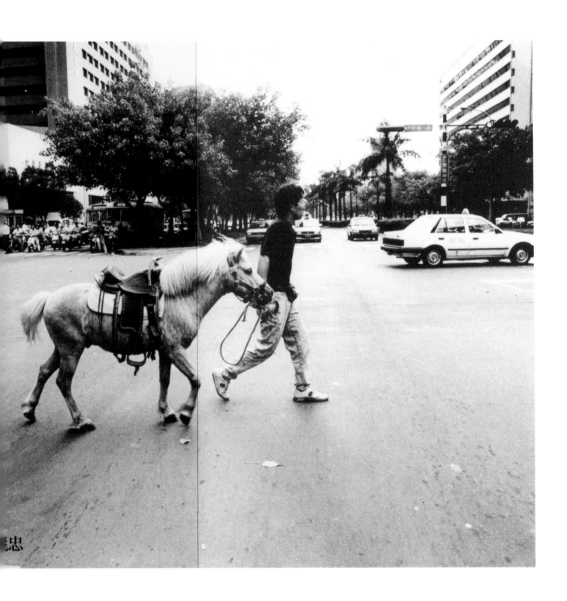

忠

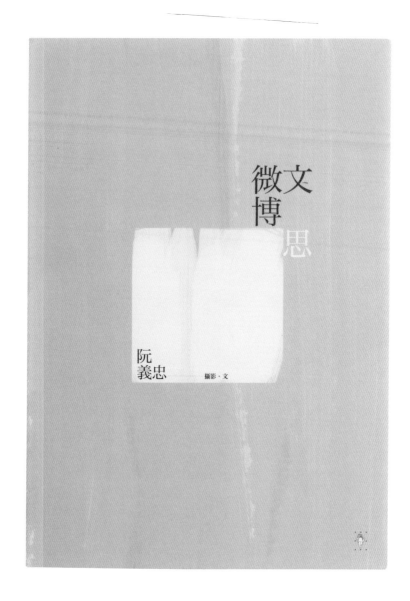

微文博思

這是阮義忠老師在微博上的短文集結而成的一本書。

封面反而沒有用到老師的作品，而是用繪圖軟體平塗出如木紋的底圖，白色的方格象徵微小的天地來書寫，書名的錯落也是另一種表現方式。

2013

14.8×21cm・平裝

聯美萊卡奇豔象牙紋210g

水性耐磨光

阮義忠・攝影・行人

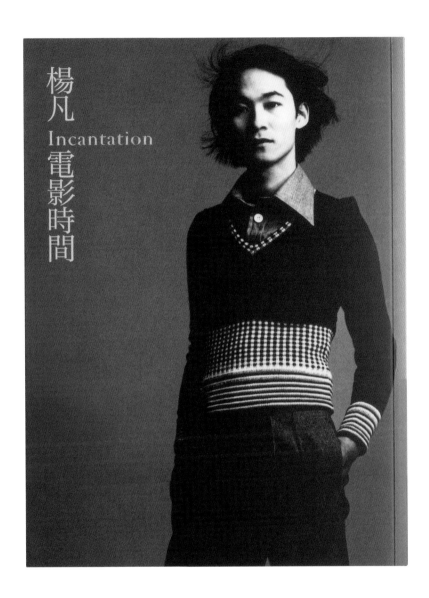

楊凡電影時間

書腰文案這麼寫著:「不管電影愛我不,我愛電影。」
楊凡導演透過書寫,將他一生與電影邂逅的故事剪輯出來。
封面由他提供的年輕俊照來做主視覺,讓書名適當地落於左側,形成安靜且雋永的
畫面。

2013
17×23cm・平裝
特銅210g
燙金・霧P
楊凡・電影・商周出版

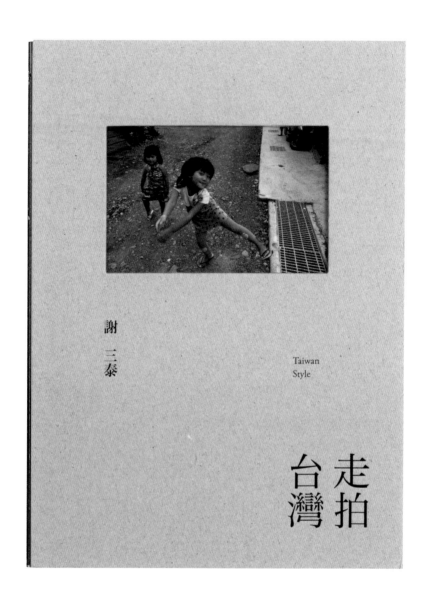

走拍台灣

為三泰哥設計的第二本書：《走拍台灣》。

雖然上一本艾雷島做得很過癮（邊做邊喝，笑）書也動的不錯。但《走拍台灣》這個題目，或許是我更想做的書。

選用兩張40盎司灰紙板來裱貼在封面上，封面開了符合圖片尺寸的方形刀模，襯底用特銅160g印上小女孩的圖片再上亮P，讓它呈現如相片般的質感，在刀模處露出，做出有如相片裝裱的效果。質樸又好看！

2016
17×23cm．特裝
灰紙板40盎司加特銅210g
刀模．漫亮黑．亮P、水性耐磨光
謝三泰．攝影．允晨

Taiwan
Style

Taiwan
Style

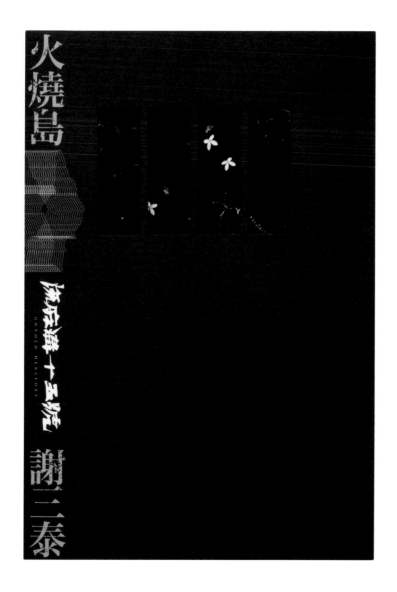

火燒島・流麻溝十五號

為三泰哥設計的第三本書，收錄了其為《流麻溝十五號》電影在綠島拍攝不是「劇照」的劇照，及1991-2012年間所記錄的綠島影像，還有極其珍貴的女思想犯與政治犯。如此沉重的題材，也是我想做的書。

構思封面時，直覺想到用黑色書衣開窗型刀模來包覆內封的影像。與三泰哥有共識、盡量不要用人物照來做主圖。

原先選了幅浪淘海景，三泰哥建議用另一張礁石小花來試試。轉個角度配合窗型刀模來露出，效果更好。與三泰哥的詮釋更切題：台灣原生種，綠葉白花或略帶粉紅。台灣四大稀有植物之一，也是遭受人類迫害最深的一種。珊瑚礁岸的植物，每天經歷海水潮來潮往，鹽霧鋪天蓋地而來的環境下頑強的生存著。《流麻溝十五

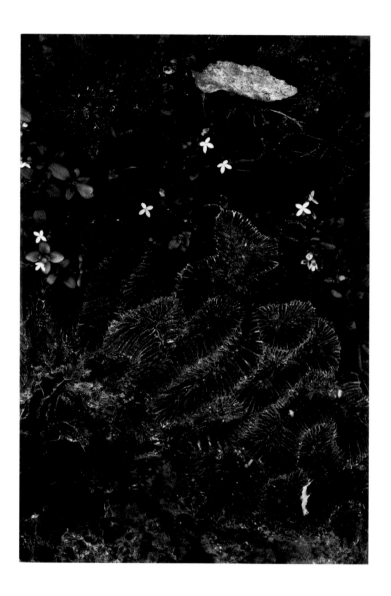

號》裡被囚的女政治思想犯，就如同生長在珊瑚礁岸的水芫花，克服著惡劣環境而頑強的生存著一般。

我覺得會有政治犯關押的國家，都是不正常的。好在我們這片土地，有許多民主前輩在前領跑著，才能有今日擁有民主自由的台灣。

P.S.上機印製時，書衣原設定用B100＋C50二色黑來印。但試走了幾輪，發覺與希望飽滿的黑有些差距。師傅建議將C50藍版移到黑版再印一次，走二次黑版。印出來後，果然好多了，筆記中。

2022

15.5×23cm・特裝

封面：恆成羅紗151g・內封：鑽卡250g・刀模・單色黑・亮P・水性耐磨光

謝三泰・攝影・遠足

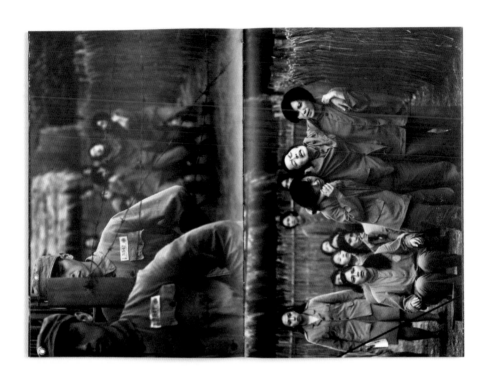

張金杏
岩石縫長出的小草

「我這個沒讀過書的鄉巴佬都給你看，我總覺得比較有媒體的人更應該出來給你看，
要一做得更好，就是要走出來給你看。」

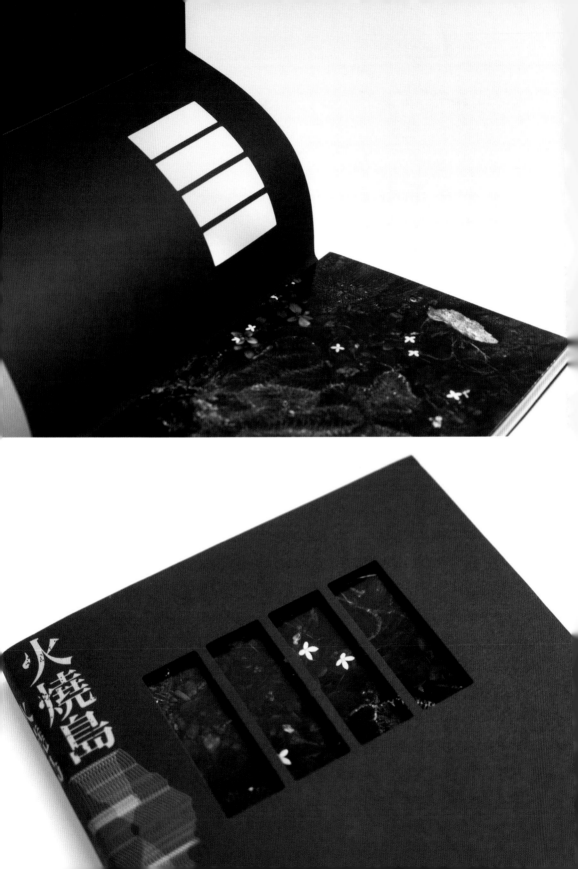

雪中足跡

聖嚴法師自傳

Footprints
in the
Snow

The
Autobiography
of a Chinese
Buddhist Monk

聖嚴法師——著

我就像一個風雪中的行腳僧，
哪裡需要我，
我就往哪裡去。

雪中足跡：聖嚴法師自傳

書名「雪中足跡」為聖嚴法師的一生做了很貼切的詮釋，希望能將這意境反映在書封上。

做了二層書封的設定，選擇米白色的恆成細紋紙為封面基底，「雪中」二字燙黑，呈現歲月的斑駁感，「足跡」二字與法師身形則直接打凹，營造踩在雪地中的凹陷感，也象徵聖嚴法師雖已圓寂，但其精神與理念仍常存於我們的心中，並隨著時間更加深刻。下方法師站立的石頭一直延伸至封底，彰顯其精神綿延流長，引領著我們循著他的步伐走過這紛亂的年代。

書衣設計上，選擇了法師佇立在石頭上的照片作為主圖，書名字型是從眾多書法帖子中特別挑選出來的碑體，與法師的身影各立一方，營造出一股莊嚴寧靜的氛圍。

2014

15×21cm・精裝

封面：恆成凝雪映畫170g

內封：恆成細紋150g

燙黑・打凹・水性耐磨光

◎博客來OKAPI書籍好設計

聖嚴法師・宗教・本事

雪中

足跡

Footprints
in
the
Snow

足跡

聖嚴法師自傳

Footprints
in
the
Snow

The
Autobiography
of a Chinese
Buddhist Monk

聖嚴法師——著

我就像一個風雪中的行腳僧，
哪裡需要我，
我就往哪裡去。

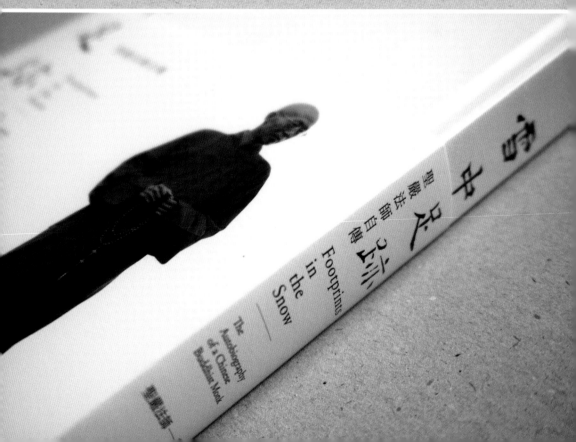

「我只是一個和尚，我只是隨順著生命的因緣，成為我需要成為的人。」

這是一個覺者的自述，不談佛法，因為他的一生就是佛法的闡釋。

此書是我人生的起憶，多為印象所記，不是完整的紀錄……
對我來說，個人生命中的細節是不足為道的，但對讀者面言，
或許會覺得有趣。感恩、祝福我所有的讀者。

　　——聖嚴法師

聖嚴法師是一位偉人的人生導師，我對他的學養與智慧充滿信
心，也欣佩您在東西方推廣佛教的貢獻。能身為他的友人，我感
到非常榮幸。

　　——一行禪師

雪中足跡

Footprints
in the
Snow

The
Autobiography
of a Chinese
Buddhist Monk

Motif
Motif Press　本事文化

ISBN: 978-986-6118-83-8　WUJ1001　NT $550

9789866118838

00550

聖嚴法師自傳

Footprints
in the
Snow

The
Autobiography
of a Chinese
Buddhist Monk

雪中足跡

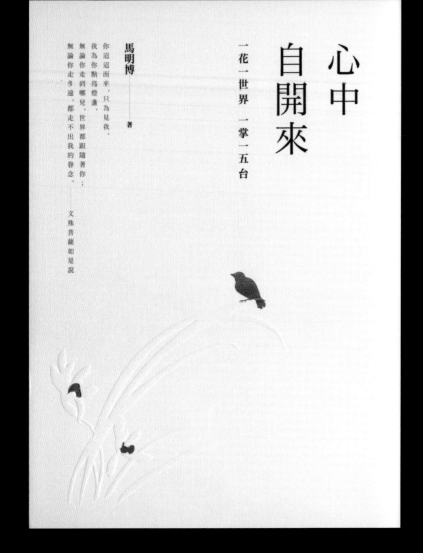

心中

自開來

一花一世界 一掌一五台

馬明博 著

你迢迢而牽，只為見我。

我為你點亮燈盞，

無論你走到哪兒，世界都跟隨著你；

無論你走多遠，都走不出我的眷念。

——文殊菩薩如是說

心中自開來：一花一世界 一掌一五台

由封面文案「一花一世界」來發想，繪製了蘭花枝葉與獨鳥，加上均衡的留白，讓人更有想像的空間。

封面選用細格狀布紋的米色萊妮紙來做底紙，蘭花設定打凸不印色的方式呈現。

其上用燙金加工的小麻雀，停歇於枝葉上，與文案相呼應。

翻開內頁，映入眼簾的全黑扉頁，選用了黑色日本丹迪紙來使用。（丹迪紙品質穩定、不易褪色，色彩也相對飽和；而日本丹迪紙相較於台灣丹迪，壓紋又更加細緻）在扉頁左下角，用刷淡至15%的特色金來印蘭花與鳥，讓它們若隱若現的呈現。當初設定這「不太明顯」的設計時，應該讓編輯們心驚了一下，但與編輯溝通後，認為這也不失低調內斂的風格，既是不同的視覺效果，也間接呼應了「一花一世界」，真是謝謝編輯們的成全啊！一花一世界，就是我想詮釋的書中世界。

2016

14.8×21cm，平裝

封面：國倫 米色萊妮176g

扉頁：順盈 日本丹迪116g

內封：順盈 棉絮卡176g

內頁：永豐 雪白畫刊100g

書腰：國倫 白色萊妮118g

燙黃口亮金．打凸．水性耐磨

馬明博．宗教．有願

佛在靈山莫遠求，靈山就在汝心頭；

人人有個靈山塔，好向靈山塔下修。

靈山並不遠遠，它就在我們心頭；

佛也不僅是釋迦，他就是我們的心。

如能理解「即心即佛」，每個人都是會行走的「靈山塔」；

每座塔內都供養著未來佛──那顆即將覺悟的心。

有願文化
Yuyuan Culture

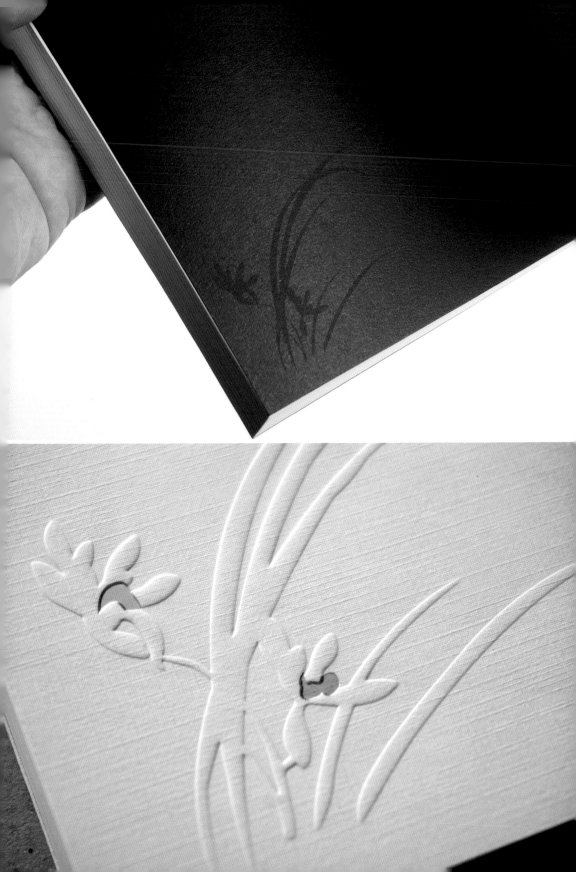

臺北人

封面選了幅在公園一角，兩位長者的安靜背影圖。

因為是橫式構圖，為了讓畫面完整呈現，就與編輯討論了一下，就來將書封逆時針

90度呈現吧。書名文字也更著轉向配置，沒有犧牲任何畫面的構圖，非常好看。

2014

17×23cm・平裝

聯美萊卡奇豔象牙紋210g

水性耐磨光

吳毅平・攝影・時報

揹相機的革命家：用眼睛撼動世界的馬格南傳奇

馬格南，他們定義了新聞攝影！

這張封面圖很有名，常常在反戰的議題上看到。

面對如此經典的攝影作品，圖片的放置就很難取捨。為了呈現最大且完整的畫面，

就把圖片轉向90度。配上俐落的書名安排，用特色金來印製，還滿到位的。

敬可貴的戰地攝影師！

2015

17×23cm．平裝

聯美萊卡奇豔象牙紋210g

燙紅口亮金．水性耐磨光

盧塞爾．米勒．攝影．漫遊者

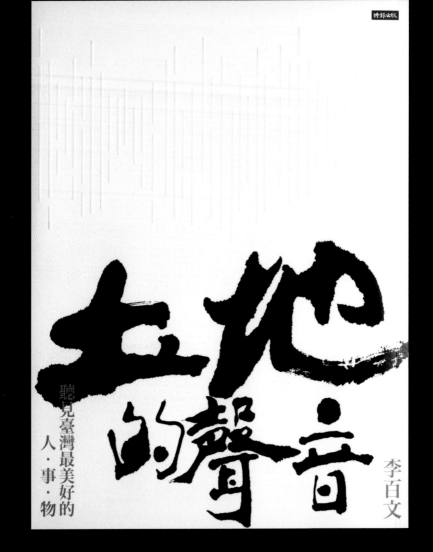

土地的聲音

聽見臺灣最美好的

人‧事‧物

李百文

土地的聲音：聽見臺灣最美好的人‧事‧物

本書由一位電台女成音師，獨自騎著檔車、載著收音器材、睡袋及帳篷，一路走過
台灣大小鄉鎮──沿途蒐集「土地的聲音」，探索記錄屬於這座島嶼的特有基因。
真是非常動人的故事。

構思封面時，就一直煩惱要如何將「聲音」表現出來？

想到利用象徵收音的音源線，用打凸不印色的方式落在封面與封底上方。下方配置
了尤俊明老師所書寫的生猛書名，副標與作者名印特色金落於兩側，封底文案與條
碼也仿音源線，做高低配置，看似安靜卻又富含生命力的畫面。

2016

17×23cm‧平裝

大亞香草250g

燙亮黑‧打凸‧水性耐磨

◎第十三屆金蝶獎‧榮譽

李百文‧人文社科‧時報

這不只是一個人的夢想，
而是一整座島嶼想對我們說的話

台西五條港海邊給蜥吐海水而譜出的輕快小調、

那瑪夏原住民在午後暖陽中剝玉米粒的脆響、

臺南大仙寺清晨濃霧中傳來的悠悠鐘聲、

夜風中公園醉人的卡拉OK歌聲、

學校裡專屬青春的喧鬧聲……

一位電台女成音師，

獨自騎著檔車、載著收音器材、睡袋及帳篷，

一路走過臺灣大小鄉鎮──沿途蒐集「土地的聲音」，

探索紀錄屬於這座島嶼的特有基因。

時報悅讀網
ISBN 978-957-13-6508-4 (7336)
VPF0032 NT$450

National
Taichung
Theater

臺中國家歌劇院營造英雄幕後全紀實

吳春山, 鄭育容　　　　著

Going
Beyond
the
Limits

堅持，
進無
止境

堅持，進無止境：臺中國家歌劇院營造英雄幕後全紀實

為了設計這本書，特地與編輯走了一躺臺中歌劇院。接近完工但還未開放的場館，
讓我們不受打擾的安靜參觀。一看到外牆與內部空間，就被建築大師伊東豐雄的巧
思所折服！整本書的美術概念也在當下漸漸浮現。

封面設定了非常費工的裝幀方式。將場館獨特的曲牆造型，利用開刀模方式在紙上
展現，一直在腦海裡推敲，也一直擔心完成的可能性。直到拿到成品，心裡的大石
總算放下。繁複的折工，真是辛苦裝訂廠的先生小姐們了。

謝謝所有參與這本書的朋友，我們也一起完成了一項紙上奇蹟。

2017
21×29cm・精裝
封面：恆成萊妮150g
內封：恆成細紋118g包裱
刀模・打凹・水性耐磨光
吳春山、鄭育容・建築・天下雜誌

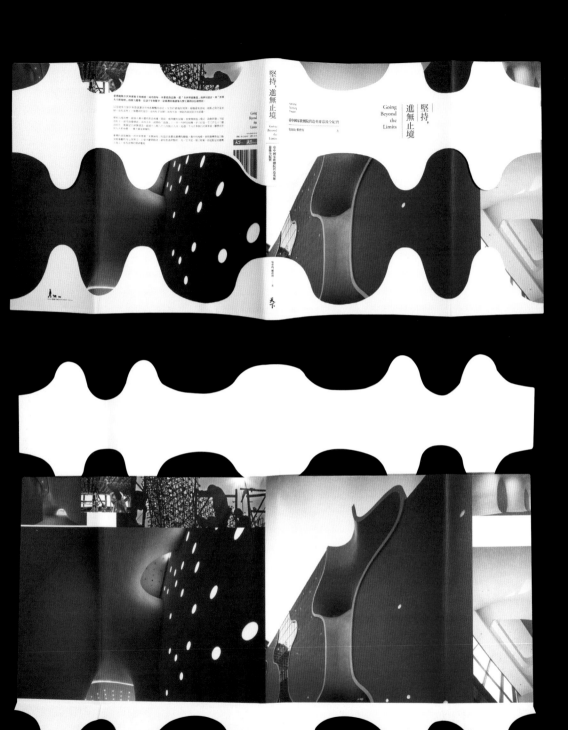

The
Book
of
Awakening

Having the life you want by
being present to the life you have

馬克‧尼波 ——— 著 蔡世偉 ——— 譯
Mark Nepo

365次心靈的復甦, 每一天都能變成全新的人

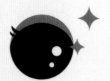

每一天的
覺醒

Amazono 宗教與心靈類 長銷十五年
詩人哲學家 寫給日常生活的心靈養分

每一天的覺醒：365次心靈的復甦，每一天都能成為全新的人

封面文案寫道：365次心靈的復甦，每一天都能變成全新的人。
象徵時間刻度的線段，利用打凸效果配置在右側。
再利用三個圓形，做出月亮盈缺般的畫面，如晨起睜開眼一樣，來呼應書名。

2017
16×22cm‧平裝
聯美米色萊妮176g
燙紅口霧金，打凸，水性耐磨光
馬克‧尼波，宗教，本馬

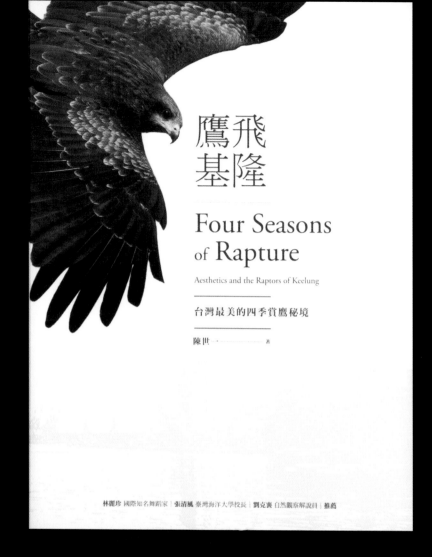

鷹飛
基隆

Four Seasons
of Rapture

Aesthetics and the Raptors of Keelung

台灣最美的四季賞鷹秘境

陳世一 ———— 著

林麗珍 國際知名舞蹈家 | 張清風 臺灣海洋大學校長 | 劉克襄 自然觀察解說員 | 推薦

鷹飛基隆：台灣最美的四季賞鷹秘境

也做了本與故鄉基隆有關的書了。還記得小學時，堂兄意成帶了隻小鷹回家飼養，
當時還真沒啥保育觀念。一群堂兄弟圍著小鷹看熱鬧，嘻嘻哈哈的。只記得養在一
樓中央天井，小鷹的身影有些孤寂。最後記得是帶到山上野放了，應該吧⋯⋯

封面選了一張展翅飛翔的俊鷹，去背處理。下方將實際的基隆港照片，調高對比。
只選取深的色階，用淺灰鋪色並做打凸加工。整體還不錯。

老鷹就像是基隆的吉祥物，開車回老家，順著外環道開進文化中心右方的港灣，一
定可見其身影。期望老鷹身影永不消失。

2017

17×23cm・平裝

恆成萊妮180g

打凸，水性耐磨光

陳世一・自然科普・新自然主

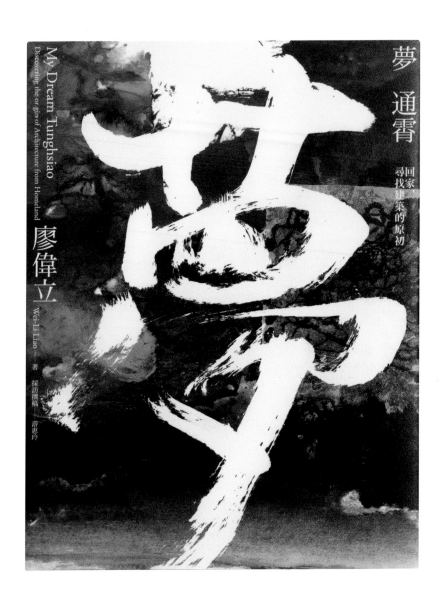

夢　通霄

回家，尋找建築的原初

My Dream Tunghsiao

Discovering the origin of Architecture from Homeland

廖偉立

Wei-Li Liao

—— 著

—— 採訪撰稿

—— 游惠玲

夢通霄：回家，尋找建築的原初

那年為了設計這本書，特地與編輯怡君去了趟台中，與作者廖偉立大哥碰面。並去
看了其建築作品：救恩堂教會。當下就被其作品的多元與巧思所折服！心裡也羨慕
地想：建築師真是所有設計領域中，可以玩最大的！
封面選了作者用水墨渲染的彩圖來襯底，配上同樣作者手寫的「夢」字，大大的壓
於其上。書名文案安排在兩側，像在守護「夢」這個一般，奔放又草根味十足。

2016

19×25cm・平裝

封面：恆成細紋150g

內封：恆成儷紋250g

內頁：雪銅120g・水性耐磨光

廖偉立、游惠玲・建築・遠足

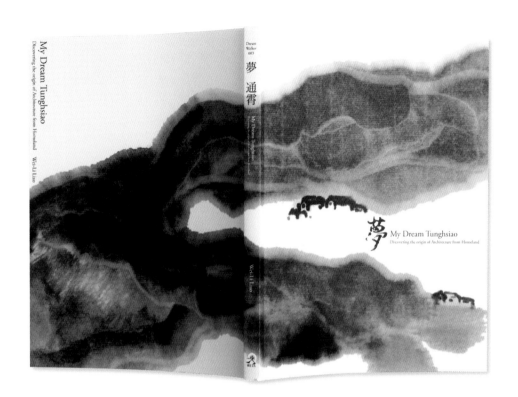

Dream
Walker
003

夢 通霄

My Dream Tunghsiao

Wei-Li Liao

My Dream Tunghsiao

Discovering the origin of Architecture from Homeland

Wei-Li Liao

夢 My Dream Tunghsiao

Discovering the origin of Architecture from Homeland

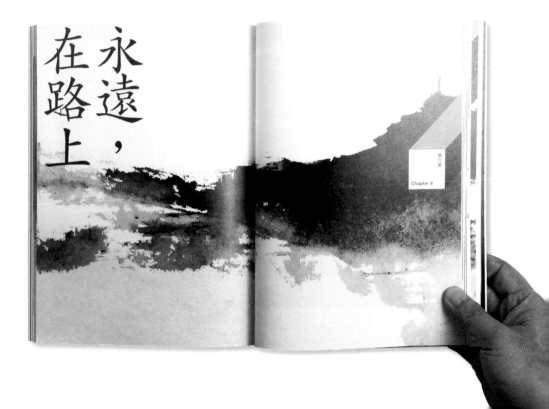

永遠，
在路上

第六章
Chapter 6

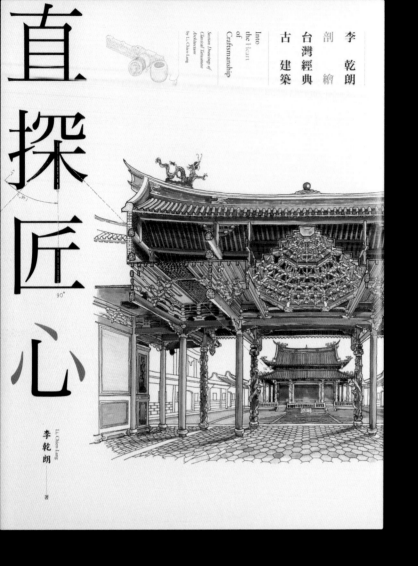

直
探
匠
心

李乾朗剖繪台灣經典古建築

李
乾
朗
剖
繪
台
灣
經
典
古
建
築

Into
the Heart
of
Craftsmanship

Section Drawings of
Classical Taiwanese
Architecture
by Li Chien-Lang

李乾朗

著

Li Chien-Lang

90°

直探匠心：李乾朗剖繪台灣經典古建築

李乾朗老師是古建築的知音，被譽為台灣古蹟的解碼人，除了豐富的學養與修復經驗，他最為人所稱道甚至稱奇者，是具有獨到的建築透視之眼與神乎其技的手繪圖工夫。

封面書衣選了幅艋舺龍山寺的正面剖視圖，李老師將三川殿中央三開間的建築奧秘，將其精采之處呈現無遺。

其次正殿的形象恰好容納在前殿樑柱構成的矩形框內，有如畫框。輔助書名的虛線，延伸至正殿，也符合「直探」的巧思。內封特地選了與書衣相同，未上色的線條稿，來與封面呼應。

2019

19×25.5cm，平裝

封面：萊妮紙150g

內封：牛皮紙250g

燙紅口霧金，水性耐磨光

李乾朗．建築．遠流

TW$06, NT$680
ISBN 978-957-32-8588-4
00600

直探匠心
Inns of the Craftsmanship

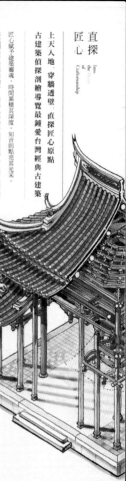

上天入地、穿牆透壁、直探匠心原點
古建築偵探剖繪導覽最鍾愛台灣經典古建築

匠心賦予建築靈魂，時間累積其深度，知音則點亮其光采。

李乾朗是古建築的知音，被譽為台灣古蹟的解碼人，除了豐富的學養與修復經驗，他最為人所稱道其至稱奇者，是具有獨到的建築透視眼與神乎其技的手繪圖工夫，而其現場導覽的功力也是一絕，總能引人穿越時空，看見每一棟古建築的世今生與最精妙亮點。

本書中，李乾朗嚴選出最鍾愛的三十五棟台灣經典古建築，含括原住民建築、宅第、寺廟、書院、城寨、陣坊等多種類型。他運用三種繪圖視野、九種剖透技法，以上百幅精繪手繪圖，直探匠心之原點，將每棟古建築給予解構、巧妙展露出之所以成為地心目中經典的理由。精彩獨特，值得珍藏。

建築剖視圖的形式有無數種可能性，之所以要剖開繪壁或掀屋頂，其目的是要直視內部虛實，讓觀者看到更多的細節，祕密就藏在細節裡，建築的智慧也藏在細節裡。

建築是人工造物，人將諸多材料集結，再予編成。透過剖視圖可使讀者明瞭其集結的動力與奧秘，甚至可以想像建造的過程，這種思維對我們理解或欣賞建築是極為重要的！

——李乾朗

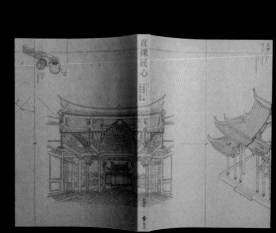

台灣最後的荒野

這應該是目前做過尺寸最大、最重的書了。

37.5×25.8cm，352頁，重量感十足的大書。

徐仁修老師一直致力於記錄台灣與世界各國的動植物生態。

這本更是他的精華大成。

封面以阿里山上矗立的神木做單色調處理，佐以燙金加工印在黑色荷蘭布面上，肅穆又有經典質感。

2019

37.5×25.8cm，精裝

黑色絲布包裱

燙黃口金、霧銀、亮紅

徐仁修・攝影集・荒野基金會

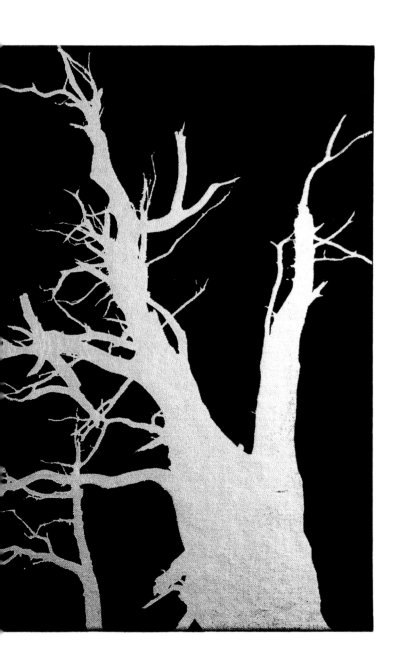

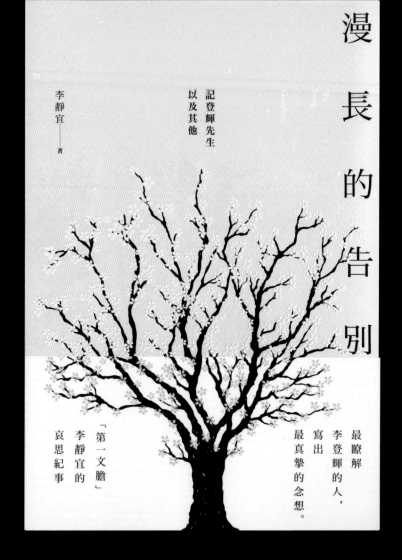

漫 長 的 告 別

記登輝先生
以及其他

李靜宜——著

「第一文膽」
李靜宜的
哀思紀事

最瞭解
李登輝的人，
寫出
最真摯的念想。

漫長的告別

這是朋友靜宜為前總統李登輝所寫出最真摯的想念。

李前總統也是我很尊敬的一位政治家。身為貼身機要、更有台灣「第一文膽」之稱
的靜宜。在她的文字中，看到不一樣的李前總統，既堅強又溫柔。

手繪了一棵櫻花樹，再一一將櫻花種下，將告別二字藏於其間，來回應作者不想道
再見的心情……

2020
13×19cm・平裝
封面：恆成萊妮映畫140g
書腰：恆成萊妮映畫120g
印特色：PANTONE 182C・燙珍珠
箔白・水性耐磨光
李靜宜・人文社科・東美

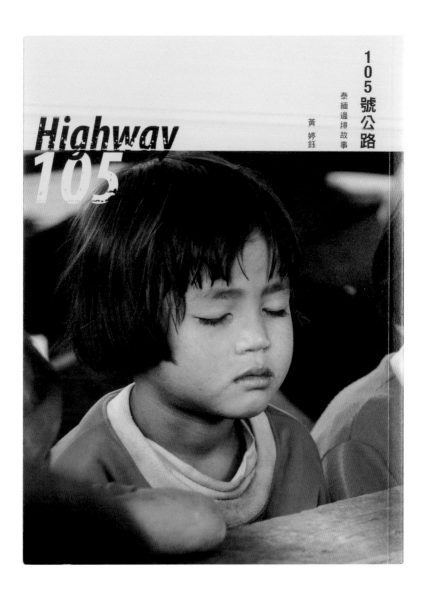

105號公路：泰緬邊境故事

很棒的一位年輕作者黃婷鈺，大學畢業至泰緬邊境參與國際人道援助發展工作至今。這是一本用影像、文字記錄著邊境的書。

封面選用作者在泰緬邊境的極簡小學校中，所拍攝到小女孩做為主圖。閉上雙眼偷打盹的神情，自在又動人。上半部襯上鮮黃的底色，來形容邊境的黃沙滾滾，也與小女孩身著的藍色制服形成對比。安靜又有力量。

2014

17×23cm・平裝

聯美萊卡奇豔象牙紋210g

水性耐磨光

黃婷鈺・人文社科・允晨

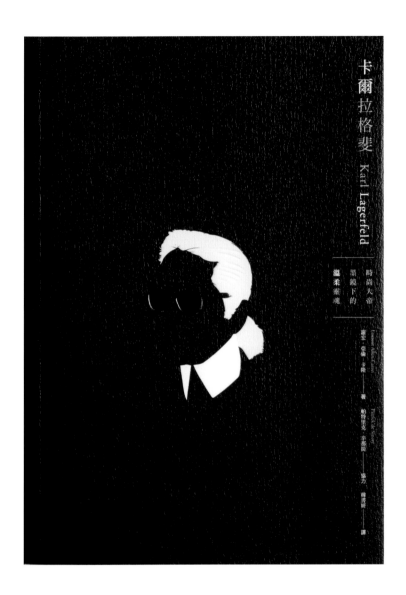

Karl Lagerfeld 卡爾拉格斐：時尚大帝墨鏡下的溫柔靈魂

一頭白髮，黑框墨鏡，常見以黑白色調做服裝搭配的拉格斐。
白髮、鏡框與衣領利用打凸效果，做出厚度。鏡片上再用局部亮油來點綴。
就讓這經典的形象，繼續出現在封面上。

2019
14.8×21cm・平裝
恆成麗奇映畫200g
打凸・局部亮油、水性耐磨光
羅宏・亞倫-卡隆・傳記・積木

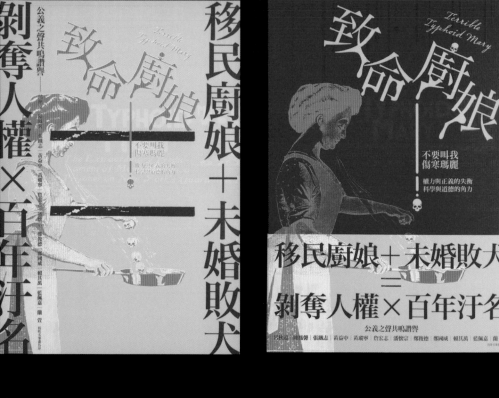

致命廚娘：不要叫我傷寒瑪麗

在2020瘟疫肆虐的這一年，「傷寒瑪麗」這個名字又被提起。

比較少用這麼對比且重的顏色，來設計書封。

但面對這麼沉重的故事，或許可以來試一下……

2016

14.8×21cm・平裝＋書盒

特銅210g・PANTONE 802C螢光

綠・霧P、局部亮油

蘇珊・坎貝爾，芭托蕾蒂

人文社科・遠流

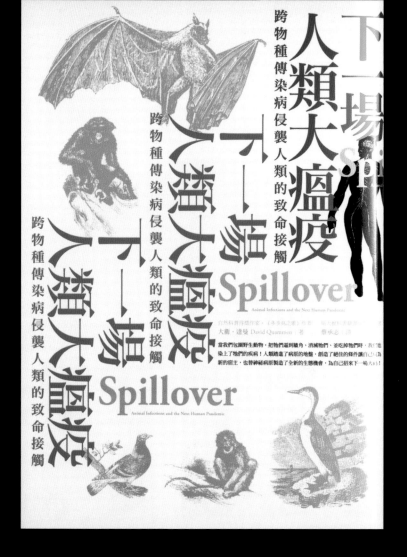

跨物種傳染病侵襲人類的致命接觸

Spillover

Animal Infections and the Next Human Pandemic

自然科普得獎作家、《本多就怎懂》作者　　瑞士維口學家獎

大衛・逵曼 David Quammen｜著　　　蔡承志｜譯

當我們包圍野生動物，把牠們逼到牆角、消滅牠們、並吃掉牠們時，我們也感染上了牠們的疾病！人類踏進了病原的地盤，創造了絕佳的條件讓自己成為新的宿主，也替神祕病原製造了全新的生態機會，為自己招來下一場大禍！

下一場人類大瘟疫：跨物種傳染病侵襲人類的致命接觸

此時看到這本書封，真是百感交集。

話說當時這麼剛好選了張「蝙蝠」插圖，還配置在主要位置？！編輯給這款設計取了一個暱稱：「因為很重要，所以說三遍！」是的，沒錯！真的很重要！

在2020瘟疫肆虐的這一年，本書好像成了先知與預言者。

當我們包圍野生動物，把牠們逼到牆角、消滅牠們、並吃掉牠們時，我們也染上了牠們的疾病！人類踏進了病原的地盤，創造了絕佳的條件讓自己成為新的宿主，也替神祕病原製造了全新的生態機會，為自己招來下一場大禍！自詡於萬物之靈的我們真的要好好反省啊……

2016

14.8×21cm・平裝

封面：特銅170g

內封：特銅250g

燙藍BL-29・亮P

大衛・逵曼・自然科普・漫遊者

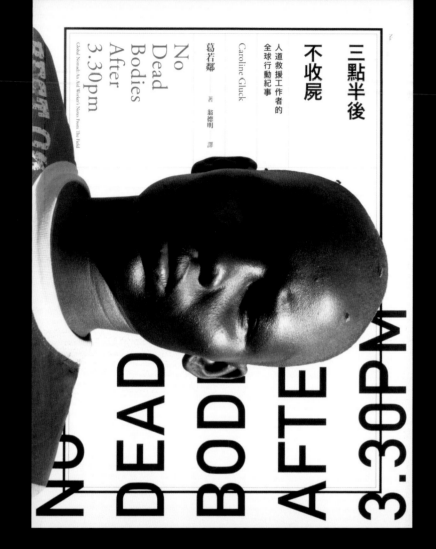

三點半後
不收屍

葛若鄰
Caroline Gluck

人道救援工作者的
全球行動紀事

No
Dead
Bodies
After
3.30pm

Global Nomad: An Aid Worker's Notes From The Field

著

翁德明 譯

NO DEAD BODIES AFTER 3.30PM

三點半後不收屍：人道救援工作者的全球行動紀事

作者葛若鄰（Caroline Gluck）來台灣宣傳新書，有幸與她在工作室碰面。眼前這
位身材嬌小的英國女子，不像我想像中，那麼的身形高大。但她每日的工作便是在
「綠區」與難民營來回，告訴全世界當地難民處境和他們的故事。

封面選了幅臉上可見蒼蠅停駐的當地難民圖像，刻意將他右轉90度，與底下設定成
表格型式的圖面結合，無奈且無助的神情呼應著書名。

2016

17×23cm・平裝

特銅210g

霧P・局部亮油

葛若鄰・人文社科・無境

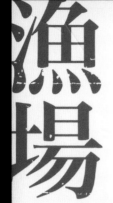

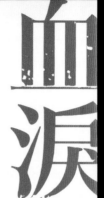

血淚漁場

跨國直擊
台灣遠洋漁業真相

李雪莉、林佑恩、蔣宜婷、鄭涵文 著

2017

14.8×21cm・平裝

象牙220g

打凸、凹・水性耐磨光

李雪莉、林佑恩、蔣宜婷、鄭涵

文・移工・行人

血淚漁場：跨國直擊台灣遠洋漁業真相

有這群勇敢的報導者，我們才能得知更多真相！

選了慣用的白底，來襯這斑駁的血紅書名。刻意將書名拆開各立一旁，利用打凸跟

打凹，做出兩種不一樣的情緒效果貫穿其間，來顯露大海與人類的無情。

希望透過這本書可以讓讀者了解台灣遠洋漁業不為人知的那一面。

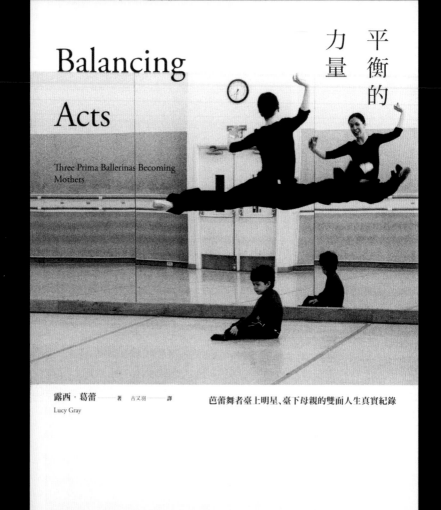

平 平
衡
的

Balancing

Acts

Three Prima Ballerinas Becoming
Mothers

露西·葛蕾——著　古又羽——譯　　　芭蕾舞者臺上明星、臺下母親的雙面人生真實紀錄
Lucy Gray

平衡的力量：芭蕾舞者臺上明星、臺下母親的雙面人生真實紀錄

這是本芭蕾舞者臺上明星、臺下母親的雙面人生真實紀錄。
封面選圖時一看到此張圖時，就決定是它了！專業舞者與母親的雙重身分，在鏡裡
表露無遺。剩下的就如同書名，將書名文案「平衡」的放置在適當位置，就很好
看。當了媽媽，還是能繼續跳舞。

2017

16×21cm·平裝

聯美萊卡奇豔象牙紋210g

水性耐磨光

露西·葛蕾·攝影·積木

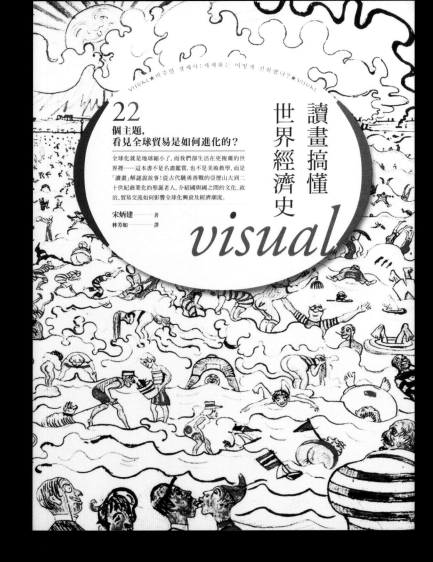

讀畫搞懂世界經濟史：22個主題，看見全球貿易是如何進化的？

封面選了由詹姆斯・恩索於1890年繪製的〈在奧斯騰德的沐浴〉畫作做主圖。

自由奔放的畫法與突出的構圖，非常有趣。

利用畫作中最常出現的藍、紅兩色，來做文案的配色。將文案配置在如同世界體的

橢圓球形內，整體簡潔又有趣味。

2017

17×23cm・平裝

恆成米色萊妮200g

水性耐磨光

宋炳建・文化史・本事

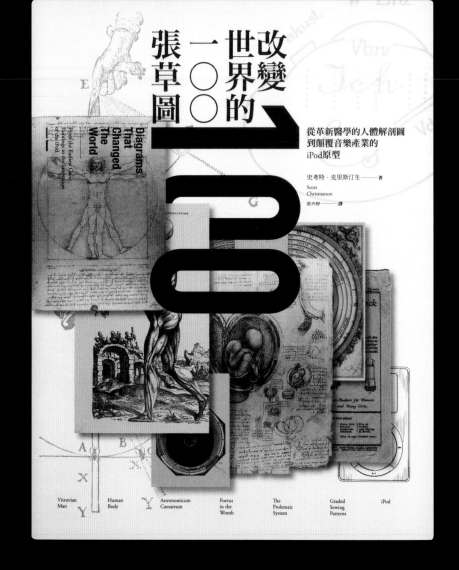

改變　世界的　一〇〇　張草圖

從革新醫學的人體解剖圖
到顛覆音樂產業的
iPod原型

史考特・克里斯汀生————著

Scott
Christianson

勝卉婷————譯

Diagrams
That
Changed
The World

| Vitruvian Man | Human Body | Astronomicum Caesareum | Foetus in the Womb | The Ptolemaic System | Graded Sewing Patterns | iPod |

改變世界的100張草圖、改變世界的100份文件、改變歷史的地圖與製圖師

很好看的一套書。精美的圖片、詳細有趣的文字。讀起來一點也不費力。

為了讓這三本書能有系列感，選了簡潔好看的關鍵字「100」與「Maps」來做焦點，文案與插圖的配置也盡量維持一致。

插圖的擺放參考了蘋果電腦的頁面顯示，力求簡潔好看。因插圖豐富且多變化，封面角色就極簡制的使用，只用上白底與黑字來表現。

2016

19×25cm・平裝

封面：大誠雪柔萊妮180g

內頁：合一高階雪銅125g

書腰：巨圓淺美赤牛19T

內封：巨圓經濟牛皮280g

打凸，水性耐磨光

史考特・克里斯汀生・文化史

大寫

改變世界的一○○份文件

From Magna Carta to WikiLeaks

Documents That Changed The World

從奠基現代科學的牛頓手稿
到扭轉通訊結構的
第一則推特

史考特・克里斯汀生―――著
Scott Christianson

王翎―――譯

改變歷史的地圖與製圖師

Maps That Changed The World

藏在地圖裡的智識美學與權力遊戲

約翰·克拉克 著
John O. E. Clark

曾雅瑜 譯

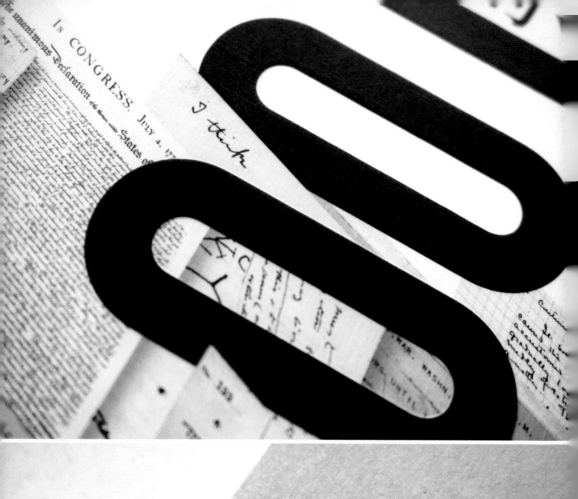

100

Documents
That
Changed
The
World

—

From Magna
Carta to
WikiLeaks

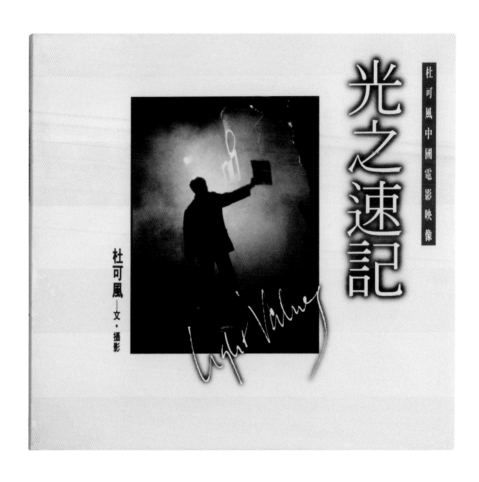

光之速記

第一次用QuarkXPress完整編排的圖文書，還有著半手工的痕跡。那時還在出版社上班，公司漸進式地進行數位化的美術編輯工作。邊做邊學，心想在電腦上完稿真舒適啊！想要設定什麼顏色，馬上就可看到。不像手工完稿，還要對著四色演色表來標注顏色。

封面書名，用上當時最常見的四周暈開的特效。英文書名是請作者杜可風大哥手寫的。杜大哥是當時港、台最紅的攝影師，更是許多知名導演的御用攝影。他對書的編排都沒有意見，讓我放手去執行。出書後，還送我一張梁朝偉的劇照留存至今。

但現在再看會覺得有些地方，當時為什麼會這樣設計啊。（笑）

封面用白底來襯封圖，全書封上下橫列的寬線段，用局部亮油不印色的方式來呈現。將書轉個角度，就可見到「光」的效果。

經過這麼多年，雖然書本都已泛黃，但更像是「光」之速記啊！

1996

20.5×19.5cm

特銅160g

霧P、局部亮油

杜可風．電影．時報

天空小説

《天空小説》的公映在香港電影史上應該是一個頗值得紀念的日子．

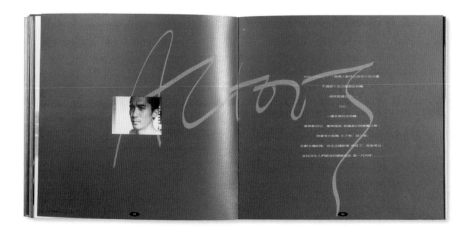

愛Love：電影寫真書＋愛的紀錄

這是豆導的電影書，主題是「愛」。

精采的圖片太多，就留到內頁來好好呈現。二個封面只用紅、白色來鋪底，用最素
淨的方式來設計。

內頁版型也將「愛」字藏於其中，不知是否會太低調了呢？

2012

19×26cm・平裝

封面：聯美萊卡奇豔象牙紋210g

書盒：20盎司牛皮瓦楞紙板裱貼美

術紙

打凸・局部亮油・水性耐磨光

鈕承澤・電影・時周文化

LOVE 紅豆●

鈕承澤 作品

愛的
紀錄

鈕承澤導演採訪 + 幕後筆記

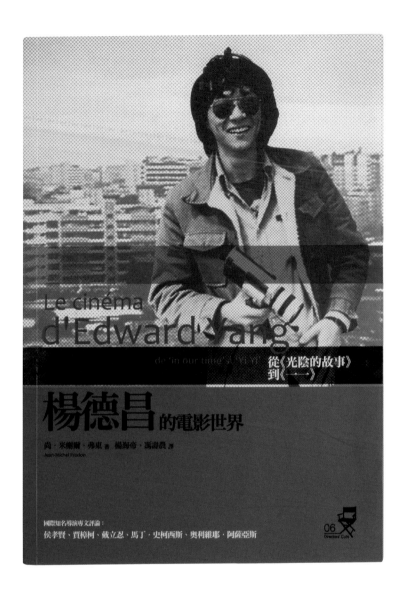

Le cinéma
d'Edward Yang
de 'in our time' à 'Yi Yi'

從《光陰的故事》
到《一一》

楊德昌的電影世界

尚·米榭爾·弗東 著 楊海帝·馮壽農 譯
Jean-Michel Frodon

國際知名導演專文評論：
侯孝賢·賈樟柯·戴立忍·馬丁·史柯西斯·奧利維耶·阿薩亞斯

06
Directors' Cuts

楊德昌的電影世界：從《光陰的故事》到《一一》

這是由世界著名的法國影評人：尚·米榭爾·弗東向已故導演楊德昌和他的電影致
敬的書。如封底文案所寫「對楊德昌的認同來得太晚了」。

楊德昌導演的電影作品，好像年紀越長越喜歡。

封面選了張導演較年輕的照片，將人像與背景做了粗細不一樣的網屏效果。色調也
調成同色系，也符合導演的溫暖調性。

2012

14.8×21cm·平裝

特銅210g

霧P、局部亮油

尚·米榭爾·弗東·電影

時周文化

262

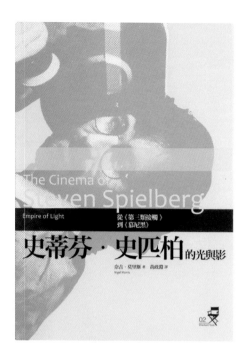

The Cinema of
Steven Spielberg

Empire of Light

從《第三類接觸》
到《慕尼黑》

史蒂芬·史匹柏的光與影

奈吉·莫里斯 著　黃政淵 譯
Nigel Morris

02

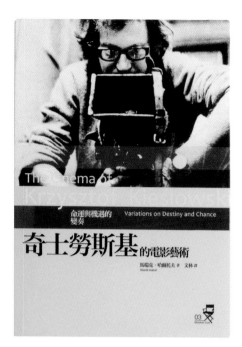

The Cinema of
Krzysztof Kieslowski

命運與機遇的
變奏　Variations on Destiny and Chance

奇士勞斯基的電影藝術

馬瑞克·哈爾托夫 著　文林 譯
Marek Haltof

03

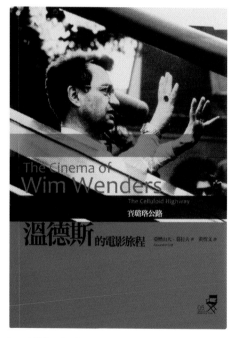

The Cinema of
Wim Wenders

The Celluloid Highway

賽璐珞公路

溫德斯的電影旅程

亞歷山大·葛拉夫 著　黃煜文 譯
Alexander Graf

05

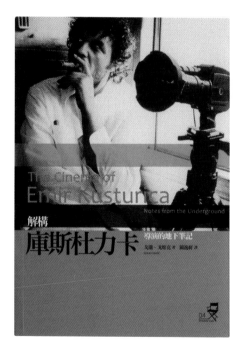

The Cinema of
Emir Kusturica

Notes from the Underground

解構
庫斯杜力卡　導演的地下筆記

戈蘭·戈席克 著　顏逸軒 譯
Goran Gocic

04

史蒂芬·史匹柏的光與影·奈吉·莫里斯

奇士勞斯基的電影藝術·馬瑞克·哈爾托夫

溫德斯的電影旅程·亞歷山大·葛拉夫

解構庫斯杜力卡·戈蘭·戈席克·時周文化

ISBN 978-986-98557-8-5
dala plus 014
NT$ 630

我行其野

「我想呈現鄭問身為『人』的樣貌，他的寂寞、孤寂、壓抑、驕傲、時不我予。」——王婉柔《千年一問》電影導演

「他就是一個火山爆發那種豐沛的創作量，他有滿滿的火樂，我們應該把他載送到月球、發射火箭出去。」——馬利《鄭明義《阿鼻劍》編劇、大地文化童事長

「他不只是台灣人的鄭問，是亞洲人的鄭問，是歐洲人的鄭問，美國人的鄭問……」——黃健和（大辣出版總編輯）

「鄭問從上班的第一天開始，就已經是大師。」——張大春（作家）

「他所有生命的每一秒鐘都是獻給漫畫。」——蕭言中（台灣漫畫家）

「從藝術的角度看鄭問的東西是非常驚人的，我挺狂妄地說，兩百年後，鄭問應該會跟達文西、梵谷一樣偉大。」——鍾孟舜（台灣漫畫家《鄭問故宮大展》策展人）

「三十歲的鄭問，帶著能穿透我內心的眼神，出現在我面前，他竟是深邃美麗的亞細亞。」——栗原良幸（日本講談社前顧問總編長）

「嚇了一跳，是我看到鄭問漫畫時的第一印象，還在想，是天才吧。」——千葉徹彌（日本漫畫家）

「明明是寫實畫風，用色卻毫不沉重呢……對我來說鄭問是色彩的遊術神。」——池上遼一（日本漫畫家）

「拜託不要用這麼厲害的畫功來畫漫畫！我也是默欽的人之一。」——高橋努（日本漫畫家）

「畫畫的人看到都會驚豔。」——寺田克也（日本漫畫家）

「鄭問的風格真的很別緻，與香港漫畫完全是兩種風格，他的藝術味道軟而井常瀟灑。」——黃玉郎（香港漫畫家）

「我最想看『風雲外傳』回歸到鄭問完全手繪的劇情模式，一個畫師，可以一個人完成整張稿，不需要靠其他人。」——馬榮成（香港漫畫家）

「鄭問老師是一個漫畫家看的漫畫家。」——龍某（香港漫畫家）

「我看鄭問的留白就覺得很特別，即使不講話，也會使我想像到很多東西出來，你看漫畫時的特寫，那是有戲的，眼神在說話似的。」——劉偉強（香港導演）

CHEN
UEN

dala plus 014

千年一問

CHEN
UEN

鄭問紀錄片

企劃—賽璐璐整合行銷股份有限公司
撰文—陳怡瑾 黃麗如

大辣

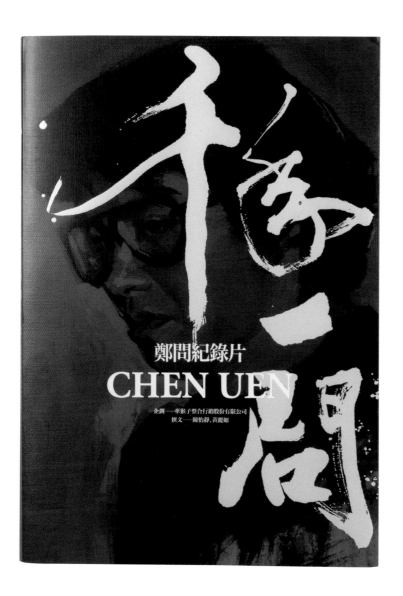

千年一問 · 鄭問紀錄片

已看了本紀錄片，拍得真好。

封面選了鄭問老師的自畫像來做主視覺，搭配董陽孜老師蒼勁有力的題字，就很好看。內頁也是重頭做到尾，編到日本篇時，出現了二位最喜歡的漫畫家：池上遼一、千葉徹彌。他們的作品幾乎沒遺漏過，非常喜歡。看到二位大師也盛讚鄭問老師的功力，真是台灣之光啊。

做完此書私心覺得，要是台灣的創作環境夠好的話，是否可能讀到、並設計到更多鄭問老師的漫畫作品。（嘆）

2020
18×26cm · 平裝
封面：恆成萊妮映畫170g
內封：灰卡8盎司
燙霧銀MS-01 · 水性耐磨光
陳怡靜、黃麗如 · 電影紀錄 · 大辣

圖文書的呈現難度頗高，楊啟巽能將龐雜圖文內容格式在有限頁數裡，卻一點不曾因此走向繁複，反是更簡致、更精煉，在有限頁數裡，透過簡約洗練的塊面分割、圖文對映、有致留白，使全書流露悠悠迷人的雅逸寧謐之風，且在舒坦鋪排鋪陳成宛若生活散文書般的從容寫意。這是，見山又是山之境。好設計，靠的當不是一味強烈的線條、色彩、圖案的勾勒堆砌，而是尺度、量體的微妙位置、比例的對應與交映，方見耐人尋味餘韻無窮。

見山
又是山之境

文｜葉怡蘭（作家）

寫作生涯二十多年，出版書作共十八本，這其中，十八有十是小楊的作品——是的，我是小楊的忠誠粉絲與擁戴者，每回出書計畫一談定，開始商議編排設計之際，除非出版社另有明確規劃……「請找小楊！」我一定馬上這麼提出。

小楊的裝幀作品之所以多少年來始終打動我心，在於，那沉著的安靜。

還記得，2005年我於第六本書《尋味‧紅茶》時和小楊的首度邂逅：這是一本形式相對多端多樣的書：有工具書式的茶學茶方茶法茶譜茶具茶品牌說解傳授、有風塵僕僕奔走四方的茶國茶城茶館茶鄉採訪和旅記、也有長年飲茶生活的散文發抒，當然，還有大量類型各異、有明確示意也有純粹氛圍情境的照片。

然而，小楊不僅全數有理有序分明精準梳理整合呈現了，還透過簡約洗練的塊面分割、圖文對映、有致留白，使全書流露悠悠迷人的雅逸寧謐之風，與我於茶裡向來堅持的、既專注講究卻也自在閑適的追求吻合一致。

當下驚豔，就此傾心。

那之後，旅館書、食材書、飲食評論集、生活與旅行散文書、器物書……一本接著一本，我擁有了好多小楊的作品，次次歡喜是，書寫形態雖各不同，小楊特有的閑適與安靜卻如一。

而同時間，也一年一年從書封書頁裡點滴感受、見證，他在這裝幀創作之路上的一步步篤定清明、圓熟蛻變。

2017年的《紅茶經》不啻一回鮮明對照：《尋味‧紅茶》的全盤翻新之作，相隔十二載，雖大致保留了前作的既有架構，卻是數倍豐富於以往，包容更多、行腳更廣、探討更精細，當然形式也更細瑣複雜。但深心折服是，小楊的設計卻一點不曾因此走向繁複，反是更簡致、更精煉，將龐雜圖文內容格式在有限頁數裡，舒坦鋪排鋪陳成宛若生活散文書般的從容寫意。

這是，見山又是山之境。和我於紅茶研究與品飲裡的一路歷程，不謀而合。

——「好設計，靠的當不是一味強烈的線條、色彩、圖案的勾勒堆砌，而是尺度、量體的微妙位置、比例的對應與交映，方見耐人尋味餘韻無窮。」

「說真正令人心折的樂與美，絕非浮面表面的絢爛短暫聲色感官之娛，而是寧靜地清澈地深沉深長地，淙淙樂音般悠揚撥動你心。」

——這是多年前，我在《好日好旅行》書中一篇談設計的文章中如是寫道。（是的，此書裝幀也同出小楊之手，收錄在此本作品集中……）

空間設計雜誌出身、數十年編輯資歷，從工作到生活都與設計與美高度相關的我，對設計對美都有無比執著的領會與定見；而好在有小楊，讓我的理念與追求也能充分落實、體現於書作中，在此深深感謝，同時期待，未來的繼續結緣。

葉 怡 蘭
Yilan

隱居 · 在旅館

大人風的旅館美學 × 27

葉怡蘭 著

Luxury Hotels

My Perfect Getaway

隱居 · 在旅館：大人風的旅館美學 × 27

設計怡蘭的書，製作時的心情是愉悅的。本書記錄了她在世界各國旅遊時，所居住
的旅館。一邊設計編排，跟著她的圖文，進入了另一個空間。
封面採用大書腰形式的書衣來包裹，把書名印在內封上，做出兩層的效果。並將書
裡的旅館名稱，用燙珍珠白烙印在內封與「隱居」在旅館的書名相互應。

2010

17×23cm · 平裝

封面：聯美萊卡奇豔象牙紋190g

內封：巨圓安娜白卡250g

內頁：巨圓進口尼采雪銅120g

水性耐磨光 · 燙珍珠箔

葉怡蘭 · 旅遊 · 推守

好日好旅行

怡蘭拍的圖片,安靜且極有韻味。這本封面的選圖更是如此。

窗外的雪景、焦距最清晰的窗框,剛好與模糊的桌面前景,好似三幅圖片形成完美比例的構圖。

我只需將文案放置在最好的位置,就很好看。

2012

14.8×21cm,平裝

聯美萊卡奇豔象牙紋210g

水性耐磨光

葉怡蘭・旅遊・天下文化

葉怡蘭的飲食追尋錄

食・本味

葉 怡 蘭

直見直現，本來質地，本來面目，本來個性；
所謂美食，就當如是。

食・本味：葉怡蘭的飲食追尋錄

那年的食安風暴，搞得人心惶惶。在這吃什麼都需懷疑的當下，誠如封底文案所說
的：當有足夠多的人識得真正的滋味，這世界，也許就會改變。
封面選了張質樸的照片，盤面上繪製的紅蝦贏得我的目光。就用它來配置在最好的
位置，佐以白色邊框配上簡潔的文字排列。食・本味的滋味就在此。

2013
14.8×21cm・平裝
封面：聯美萊卡奇豔象牙紋210g
內頁：微塗御紙120g
水性耐磨光
葉怡蘭，飲食，天下文化

Part 3

回望台灣

窗　旅人之

葉　怡蘭

不論身在何方，定要尋一片窗，安放身心。

天下‧文化

旅人之窗

怡蘭的圖文，還是一貫地讓人讀起來，賞心悅目！

此書收集了許多她在世界各國旅遊所遇到並記錄下來的美好窗景。

封面選了幅她在日本群馬縣某溫泉旅館的庭園雪景，刻意加上日式格子窗形線條，

2014

14.8×21cm‧平裝

聯美萊卡奇艷象牙紋21

打凸‧水性耐磨光

窗

旅人之

窗

葉

窗裡，窗外

Part.

4

Yilan

紅茶經

葉怡蘭的二十年尋味之旅

The
Journey
To

Black
Tea

葉怡蘭———著

紅茶經

這回少見的以怡蘭本人為主圖，出現在封面上。安靜砌茶的模樣，由她本人來詮釋，真是非常適合。

設定了等距的直線段，來裝飾書名，營照出經典感。整體也是簡潔又好看。

2018

17×23cm・平裝

恆成凝雪映畫200g

水性耐磨光

葉怡蘭・飲食・寫樂文化

紅茶經

葉怡蘭的二十年尋味之旅

The
Journey
To

Black
Tea

part 2

紅茶門道

「紅茶也有茶道嗎？」

我，

「當然有囉！」

回說大吉嶺

紅茶，到碎片

物 日
事 日

Those
things
at
Home

———

簡
單
又
富
足
，
葉
怡
蘭
的
用
物
學

Yilan
葉怡蘭———著

日物事：簡單又富足，葉怡蘭的用物學

怡蘭設計的第十本書。

蘭是生活享樂達人，這本是她在日常生活中都會使用到的器物分享。

思書封時，就想用「日」字與器具的圖片相結合。利用字的筆畫將圖包圍住，將

日物事的精神表現出來。簡單素雅的風格，淡淡的，很有味道。

2019

17×23cm・平裝

恆成凝雪映畫200g

打凸・水性耐磨光

葉怡蘭，生活風格，寫樂文化

日日物事

Those
things
at
Home

食之器

廚之器

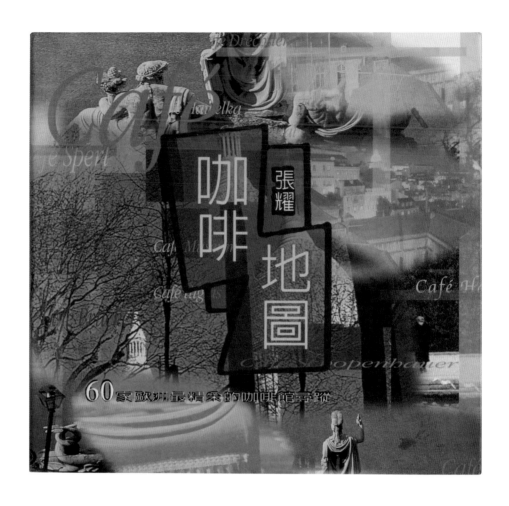

咖啡地圖

那時台灣瀰漫著一股咖啡書的香（風）氣，張耀正是當時這類型圖文書的先驅。他在歐洲記錄了無數美麗的圖像，透過文字與圖，讓喝咖啡也是種賞心悅目的進行式。封面用了幾張圖來做合成，並調成綠色系來襯咖啡色的書名。但我更喜歡內封的素色底，與燙銀的效果啊！

1997
21×19.8cm・精裝
封面：特銅190g
內頁：全木道林110g
燙銀HD-01・霧P
張耀・旅遊・時報

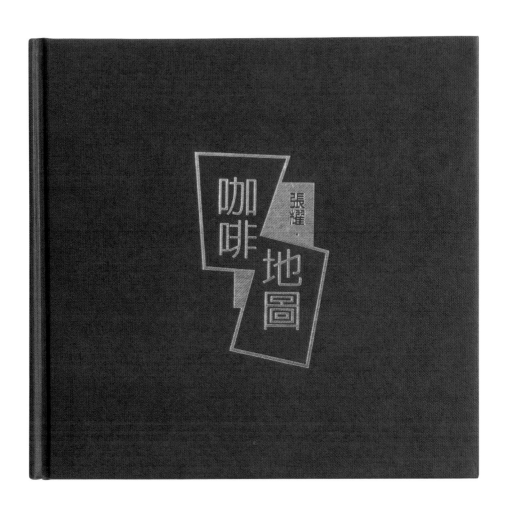

咖啡地圖　張耀

旅行 / 房間 在旅館 裡

Vanceke Teng

丁一

Journeys
around my
hotel
rooms

11個國度，21間旅館，69天日夜神遊之旅
從建築、設計、文學、音樂、人文、電影等全新角度出發
深度旅遊，從旅館房間裡開始！

時報出版

在旅館房間裡旅行

這是作者丁一（令人羨慕的姓名筆畫）遊歷世界的旅館記事，從建築、藝術、設
計、文學、音樂、人文、電影等全新角度出發的深度旅遊。

能寫能拍的丁一，圖片質量極高。編排內頁時，彷彿與他走了一趟各高級旅館。
封面選了張有幾何構圖的畫面，把文字規矩且安定的配置在上方。
幾條黑色水平線，帶有穩定畫面的效果，也有向作者名「一」字呼應的想法。

2012

17×23cm．平裝

聯美萊卡奇豔象牙紋210g

局部亮油、水性耐磨光

丁一．旅遊．時報

慢宿，在旅館中發現祕境

為丁一設計的第二本旅遊書。

這次的主題為「慢宿」，封面挑選了一張他在比利時 「友人旅館」所拍攝的圖片。

精緻的空間，由臥室看出去客廳的一角，與副標：在旅館中發現祕境，頗能相互

應。封面也用了兩段虛線，用在書名與文案上，讓「慢」的速度感呈現。

2019

17×23cm・平裝

恆成凝雪映畫200g

燙霧黑・水性耐磨光

丁一・旅遊・時報

弱滋味──開瓶之後，葡萄酒的純粹回歸

为裕森設計的第六本書，不一樣的葡萄酒書。

封面刻意與一般葡萄酒書做區隔，不放任何與「酒」有關的意象，也沒有慣見的紅、紫色調及歐式風格，反其道以書法呈顯東方味，鋪上灰底展現謙和中性。隱約可見的「斜線」暗示這本書不繞路、直入問題核心的企圖。

從裡而外，正如同這本書所要訴說的：面對葡萄酒，必須放下所有成見與姿態，方能領略其中的美。「弱」設計，是我認為詮釋這本書的最貼切語彙。

2013初版（左）・2021二版（右）

14.8×21cm・平裝

封面：出色輕塗210g、恆成細紋

220g・內頁：微塗御紙120g

燙霧黑・水性耐磨光

林裕森・酒・水滴・積木

弱滋味

PART / 壹

無需等待的陳年滋味

侍酒師的價值

飲酒之智

PART / 貳

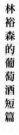

林裕森的葡萄酒短篇

會 跳舞 的大象

Yusen Lin 林裕森 ——

著

Yusen
On
Wine

會跳舞的大象：裕森的葡萄酒短篇

「最難，也最少見的，是釀成高大壯碩卻又精緻輕巧，如大象翩然起舞般的紅酒。」會以上述句子來形容一瓶酒，這就是林裕森。

封面還是以常用的白、黑、金三色來構成。繪製了幾何圖形的葡萄串，將一頭小象藏於其中與書名相呼應。

文案也順著圖形，自然的排列成形，簡單俐落的畫面就是我想要的。

2016初版（左）・2021二版（右）

14.8×21cm・平裝

聯美萊卡奇豔象牙紋210g・恆成凝雪映畫200g・水性耐磨光

林裕森・飲食・商業周刊・積木

歐陸傳奇食材

文案如此寫道：一滴醋、一把鹽、一片火腿，甚至是一塊乳酪，都是屬於原產地與
傳統的迷人風味……

就將其中的元素做到封面上來，油醋瓶身與滴落的水滴，做打凸不印色的方式在右
上方秀出，末端的水滴以燙亮銀來成形。

與左上方同樣燙亮銀的法文書名，對稱的排列呈現，精緻質感順利做出。

2017

17×23cm・平裝

大亞香草250g

打凸・燙亮銀 HD-01・水性耐磨

林裕森・飲食・積木

生命不可過濾──葡萄酒的返本之路

為裕森設計的第九本書。

如此詩意的書名，出現在封面上，非常有裕森的味道。

設定如土地般的幾何色塊，層層堆疊再用自然色來填滿。

利用打凹，形塑出土地的肌理，生命無法繼續的，就讓風土來完成。

2021

14.8×21cm・平裝

恆成細紋220g

打凹，水性耐磨光

林裕森・酒・積木

裕森的葡萄酒飲記

開瓶

Drinking Pleasure

林裕森
Yu-Sen Lin

經典修訂版

開瓶

這是2007版的改版封面。

2021的三本改版封面，都沒有用上美麗的實景圖。

裕森讓我自由發揮，沒有任何限定。

就利用紅白配色，想像紅白葡萄酒在口腔內撞擊，概分三個層次的變化。

來形成與眾不同的酒書封面。

2021二版

14.8×21cm・平裝

恆成凝雪映畫200g

水性耐磨光

林裕森・酒・積木

Keep
on
Drinking

酒途和酒途之間

我並不懂酒，然而我一直在酒途上。

我搞不清楚波爾多左岸與右岸風土的差別、看到隆河的酒標隱約的會想起核電廠、五大酒莊的名字因為虛榮所以硬記、至於勃艮地的風味我無法像神的一零、滴酒入喉立刻看到瑰麗的畫面，聽到震撼的交響樂⋯⋯

酒對我來說是旅途風景的一環，我的酒途不在醒酒器裡，酒杯上的酒淚再怎麼美都比不過酒途上喜怒哀樂、愛恨交織所流下的淚。

喝酒不在於喝它的名氣與價值，而是隨興所至、為旅途和生活增添煙花。

這是一條長長久久的路，時而獨酌、時而舉杯共飲，我們一直在酒途上。

ISBN 978-986-6634-43-7
00380
9 789866 634437

dala food 004 NT $ 380 大辣

環遊
世界
酒單

Keep
on
Drinking

黃 麗如
Lily Huang

酒途的告白：環遊世界酒單

這也算是酒徒的告白，麗如是好朋友，每回約在黃氣球酒吧（麗如家），麗如總是使出渾身解數，熱情地招待我們這群酒肉朋友。

各國風味美食、南美洲的熱情調酒、精緻甜點、純麥威士忌……喝到夜深人靜時，總是帶著飽滿的肚皮與紅通的雙頰搖晃著離開黃氣球酒吧。

這次在封面上刻意用大片留白，搭配素簡的書名，呈現與內頁色彩繽紛，不同的對比。下方的酒杯，利用打凸與燙雷射銀光效果，斜著如同教堂彩繪玻璃的酒液，就像是每個酒徒所持有的聖杯吧。

2015

15×23cm・平裝

大亞香氛190g・打凸・燙雷射銀

HD-17・水性耐磨光

◎博客來OKAPI書籍好設計

黃麗如・旅遊・大辣

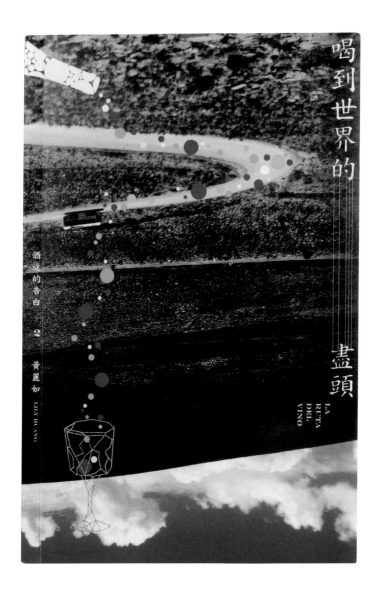

酒途的告白2：喝到世界的盡頭

做麗如的書，很好。可以暫時忘掉繁重的工作，跟著她的圖文一路喝下去。

設計封面時，麗如與我提個構想，我覺得很棒，就是：倒過來的世界其實會影響觀賞者對世界的認知。我覺得喝酒也是有倒過來看世界的感覺，重新對所見有新的感覺。

於是就有了此張喝翻天，倒著放的公路封面圖。傾倒的酒液，隨著公路奔騰流竄，流進閃耀的銀杯。就讓我們一起喝到世界的盡頭吧。

2019

15×23cm・平裝

恆成凝雪映畫200g

燙雷射銀HD-13・水性耐磨光

黃麗如・旅遊・大辣

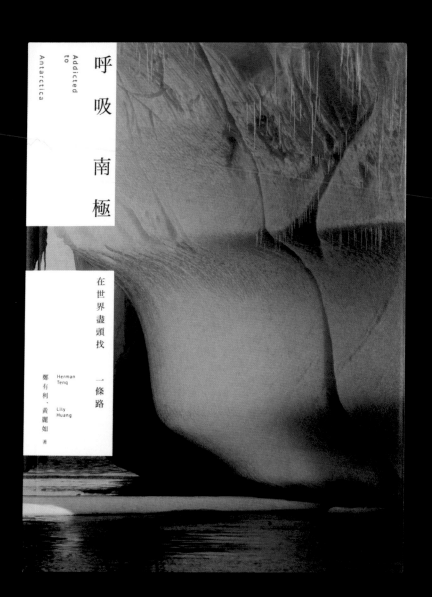

呼吸 南極

Addicted
to
Antarctica

在世界盡頭找一條路

Herman
Teng

Lily
Huang

鄭有利・黃麗如 著

呼吸南極：在世界盡頭找一條路

為好友麗如設計的第四本書，這次她與旅遊達人鄭老闆一起合寫。
封面左側的兩個白色方塊，是由「呼吸」二字的口字邊所聯想而設定的。

2021

17×23cm・平裝

封面：凝雪映畫240g，內頁：凝雪
映畫100g，局部亮油、水性耐磨光

試作品、旅

從寫書聊酒到身體力行來造酒，真是強者之麗如啊！

極富實驗精神的她，找了恆器製酒的小羅合作。以台灣花蓮吉野一號酒米來釀造52

度的〈試作品〉，再進化為40度的〈旅I〉與加了馬告調味的〈旅II〉。

這是為她設計的酒標，下方如同米粒般的碎點，來形塑行走過的足跡。

不管是兩人成行、或是人與寵物同行，都是很切題。

聽麗如說，首批上市的酒已銷售一空。〈旅II〉拍照時也已喝掉2/3（笑），

期望這瓶酒能如同酒名〈旅〉一樣，在世界各地都能喝到。祝福！

2021

〈試作品〉200ml‧〈旅〉500ml

二色＋燙金‧水性耐磨光

黃麗如‧酒‧恆器製酒

到艾雷島喝威士忌：嗆味酒人朝聖之旅

喝酒真的是外行，但設計的酒書⋯⋯這應該是第十四本了吧？

喜歡的是與友人喝酒談天時的放鬆感，酒精真是滿好的催化劑。

記得多年以前，在友人家中第一次喝到艾雷島的威士忌，就被特殊的口感迷惑住。

剛入口獨特的泥煤藥水味，到越喝越順口；味蕾也被艾雷島威士忌所征服。

本書由岱琦姊與三泰哥夫妻所著，一個寫、一個拍，邊品酒邊工作，真是令人羨慕！封面選了三泰哥的攝影圖片當主圖，是艾雷島上其中的一家酒廠，下方一位向左移動的男性（應該是酒廠員工吧），正好有點像帶領讀者進入書中世界般，饒富趣味！

2014

17×23cm・平裝

聯美萊卡奇豔象牙紋210g

燙黃口亮金・水性耐磨光

梁岱琦、謝三泰・旅遊／酒・商周

出版

啟程

Islay

小飲，良露

小飲，良露

與良露姐不算熟，只依稀記得在朋友的酒攤上喝過幾杯⋯⋯
記得她那爽朗的笑聲，大口喝酒的架勢，心想真是女中豪傑啊！
書封選用葡萄酒瓶身來做主視覺，白色瓶身利用打凹效果將酒標立體化，搭配歐陽
應霽所繪的插畫，藍色的基調設定，帶點淡淡的blue⋯⋯這回有幸來幫良露姐來完
成這本書，希望她會喜歡。

2016
15×23cm，平裝
恆成凝雪映畫200g
打凹，水性耐磨光
◎第13屆金蝶獎，榮譽獎
韓良露．旅遊／酒．大辣

一起，微醺

這是延續良露姐所著《小飲良露》的第二本酒書。

有別於第一本的藍色基調，用了亮麗的橘色來做襯底。加上本書談了多款酒種，就把各式酒杯，配上繽紛色彩，如調酒般在酒瓶裡呈現。

邀讀者一起享受微醺的滋味。

2016

15×23cm・平裝

恆成凝雪映畫200g

打凸・局部亮油、水性耐磨光

韓良露・旅遊／酒・大辣

作者
陳懷恩 黃健和

Island Etude Now

單車環島練習曲

本書由《練習曲》電影導演陳懷恩,與片中參演一角的黃健和所合著。

也是為好友阿和設計的第一本書。

這部電影帶起台灣騎單車的風氣,那時大街小巷自行車店林立。人人都想:嗯,來趟單車環島,好像可行。

封面就設定了電影裡主角東明相在上,本書主角阿和在下;二人從不同的方向前進。中段用電影標準字來相融合,形成海天一地的紙上壯遊。

P.S.本書出版後,市面上也增加許多參考此書版型的單車旅遊書啊。

2007
17×23cm・平裝
大亞日本銅西卡190g
霧P、局部亮油
黃健和・旅遊・大辣

contents

on the road
01
上路

Joe：

How's going？

康乃狄克，近來可好？

還一直念念不忘你們學校博物館那張小小的梵谷自畫像。

還在騎車嗎？找還在騎車旅行，每年一回，成長或變、陳先生拍了部單車電影《練習曲》，你聽說了嗎？據說他還興的。

那年，在誠品書店頂樓偶遇，懷恩說著他最近迷上了單車。這位攝影出身的朋友，每次玩個新玩意兒，總是一般腦兒地投入，總得玩出個名堂才肯罷手。是平面攝影、是體育樂、是喝茶……是的，非成達人不可。

但有這種友人也有好處，為了讓我們進入單車世界。他熱心地帶我們去看車、分析各種車型。變速器、煞車系統的優劣與價格，讓陰了我們好幾回。在內湖五指山國軍公墓裡練車，關於換檔關於車勢高度關於上下坡……

單車放浪

為好友阿和設計的第二本書。

一直很羨慕他能身體力行,用最喜愛的移動方式來旅行。這本是他的單車遊記。

封面選了幅他在歐洲騎行的圖片,天空小小地合成一下,來形成開闊的天地。

書名旁,配置了濺起的汙漬。本想用泥土色來模擬,後來還是覺得亮麗的鮮黃,更趁這蔚藍的天空。也湊巧與作者的姓氏吻合。

2008

17×23cm・平裝

大亞日本銅西卡190g

霧P、局部亮油

黃健和・旅遊・大辣

Act 1

登高：
緩緩而上

陡坡，是成長的開始。
—— Taipeibiker

車系一號

Casati登山車

| 前後避震 | 24段變速 | 友人贈送 |
| 1994-2000 | 總表登程：10,000公里 |

從巢空到巴拉卡，從五指山到阿里山
法國土耳斯附身的中部橫河，巴黎根騷
2000年，在政大體登租停車場失竊

長大後的第一台單車是友人S所送的生日禮物，兩個前中年男子照著騎著這車，彷彿重返童年。

原來，你所熟悉的城市，還有眾多的小路、山坡是你從未發現。

原來，避開尖峰時刻即騎車上下班，會讓人心怡金然輕鬆、全然放鬆。

原來，這登山車前三卷八、二十四段變速的設計，是讓人可以騎上山坡、騎上陽明山。

原來，單車可以帶去昇機出國旅行；於是在你所熟為熟的單車陪伴下，異鄉的美麗風景，你可以像是騎個單車去紐市買份報紙般的自在。

而馳在車上的你，亦成了這城市這街頭裡趣劇過的悠閒景緻。

但，陪過七年的這台Casati，走過千山萬水，碼表該於突破一萬公里之後，卻在去政治大學上進修課程時遺竊，消逝於你的眼前，從此不再出現於你的生活之中。

能說什麼呢？

唯一能說的或許是：這美好的路，我們曾經騎過，

逆光天堂：看見你不知道的拉丁美洲

拉丁美洲，一個美麗的地方。

作者提供的眾多圖片供挑選，第一眼就選上這張小女孩的圖來設計封面。另一張在街頭追逐的男孩用在封底。將原文書名用白色來配置，作打凸效果，來與小女孩身後的建築物浮雕相輝映。並在書背與封底做局部的露出設定，讓人一步步的進入這被上帝遺忘的天堂：拉丁美洲。

2016

17×22cm・平裝

萊妮220g

打凸・水性耐磨光

李碧君・旅遊・南十字星

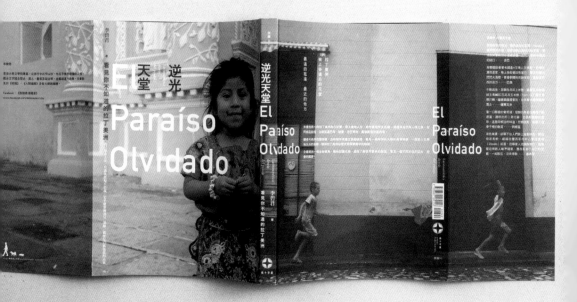

藏字裡醫。

92個漢字教你中醫養生祕訣

徐文兵 著

2011

14.8×21cm · 平裝

特銅200g · 壓紋

打凸 · 霧P

徐文兵 · 醫療 · 野

字裡藏醫：92個漢字教你中醫養生祕訣

書名給了我很大的靈感。

選了幾句精闢的文字，將美麗的漢字來圖像化，利用了打凸不印色的效果，也符合

書名：字裡「藏」醫的精神。

飲食滋味

徐 文兵

著

《黃帝內經》飲食版

在吃飯這件事上，
更應該相信人的本能，以人為本

飲食滋味

以深厚的國學底蘊，溯源占籍，糅合臨床醫案的反覆驗證，
將深埋兩千年中醫經典《黃帝內經》
說得深入透徹，解得精彩絕倫！
只要略懂其中一二的養生真諦，也必能長保健康！

中醫食養家、知名中醫師
徐文兵集大成之作

飲食的真諦——以人為主，順應自然

《黃帝內經》四季調神之論：只要飲食、起居，效法跟著養生、夏長、秋收、冬藏的規律走——天食人以五氣，就能長保健康。回味是你，但五味同時問，用不同方法走過去的食物，最後所產生的新鮮東西——米回九穀，用米回去五味的食物，最後所生的新鮮東西——米回九穀，吃飯的時候不要帶情緒，不要急、不要慢、要急在自己五官體顏的感受上，吃傷太多，最後就可能傷，傷飽太多，最後就可能傷，傷太久，經常把心思帶心事吃，吃飽太多，最後就可能傷，傷心慮。

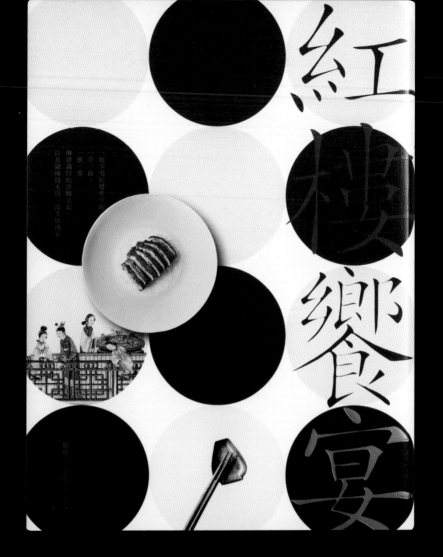

視穿電紅樓夢中的
茶、飯。
饗、膳
琳瑯滿目的佳饌美食，
以及鋪陳開來的，養生活烤彩

紅樓饗宴

紅樓饗宴

復活古代食譜，多有趣啊！這是本用現代廚藝來重現《紅樓夢》的美食書。

作者聞佳自序提到：一切為了更精緻美好的生活。書中文字與圖片，質量很高。

本想用經典、繁複的加工，來設計此書。

但作者已用現代的角度來重新詮釋了，就推翻經典的做法，讓書更有型好看。

內封保留了古書式的裸背穿線，讓現代的書衣來包覆，或許也是與本書契合的另一

種涵義。

2019

17×23cm，穿線裸背裝

封面：恆成萊妮映畫170g

內封：安娜白卡250g

書腰：恆成凝雪映畫120g

水性耐磨光、局部亮油

聞佳，艾格吃飽了，飲食

幸福文化

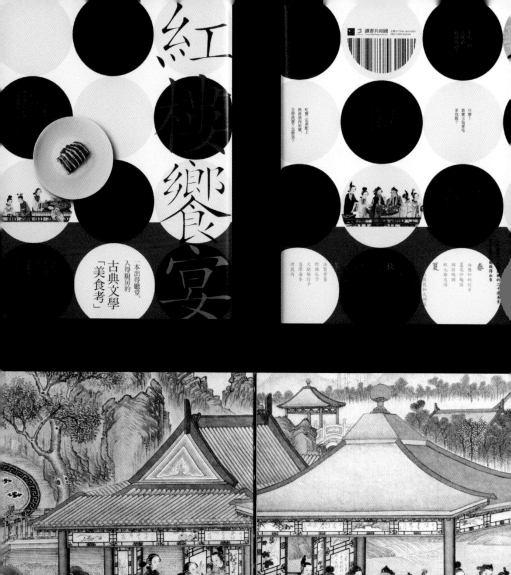

紅樓饗宴

一本出得廳堂、
入得廚房的
古典‧文學
「美食考」

讀書共和國

什麼？
賈寶玉也愛吃
茉莉粉？

吃驚！寶釵枕上
熱氣蒸騰異世羅
怎麼炮製第一等涼方？

怎樣口
入味的
糟鴨舌？

隨採隨出來

春
油煎如如紀子
蓮葉沙鯛湯
大鴨燴杜子
蝦丸雞皮湯
紅九藏飯
茄鰭和火燒肉

夏
法製肾脆
野雞瓜子
加蟹鳴粥

••• THE FOOD OF FRANCE •••

美食的絕對風土主義
第一本用「油」解構法國美食
比波登還要早的美食冒險家

這是一部傳世之作，可堪流芳數十載，作者以英文書寫這樣
一個令人著迷又心動的主題，現在與未來的美食家與讀者
都將因這部斬穫成巨著大感歡欣鼓舞。
——張伯倫（Samuel Chamberlain，美食專欄作家）

一本充滿法國美食文化趣聞軼事的珍饈美「饌」
故事或許有些僅是傳說，但則則雋永，值得細細品味！
——Jean-François CASABONNE-MASONNAVE公孫孟
（法國在台協會主任）

波爾多葡萄酒作為風土、技藝和生活藝術的傳承，不斷隨著
年輕一代更新演變。這本有趣、老派的美食通靈書籍
也正好見證了波爾多葡萄酒由來已久的開放、融合、
分享快樂的多樣文化。——Stéphanie BARRAL
（L'École du vin de Bordeaux 波爾多葡萄酒學校總監）

在文學中找尋那勾勒出的一陣味，從歷史中追索著風靡巴黎的
那滋味，循近一個世紀前的人文未采的品，無聲息的藏在那
溫柔的廚房灶火中，化作習俗傳承著那些世代的秀麗。
——孟鼎（靈膳齋合法式料理餐廳主廚）

讀到作者以奶油、動物脂肪以及橄欖油來分區，不禁
會心一笑；這不僅表現了作者對於法國各地美食的
見識廣博，更是對於法國文化的了解充滿自信。
——黃詩文 Vanessa Huang
（Ephernité 法膳法式餐廳主廚）

大辣
ISBN 978-986-99386-5-2
dala food 009
NT$ 780

dala food 009

法國美食傳奇

•••

THE
FOOD
OF
FRANCE

•••

●● Waverley Root ●●
烹飪利‧當特
傅上玲‧譯 陳上智 審訂 ●●

♪ 大辣

法國美食傳奇

這是一本經典飲食書籍，美國作者韋弗利‧魯特（Waverly Root）用飲食用油（奶油、橄欖油、動物油）將法國重新區分飲食疆界。

封面用了法國的國旗配色來襯底，全書封節制的只用了紅藍銀三種配色。將三種美食代表：鴨、豬、牛，逗趣的排列在一起。經由上方的橄欖樹所撒落地精華，應該會讓「食材」看起來更美味吧！

2021

15×23cm‧精裝

恆成細紋150g‧水性耐磨

韋弗利‧魯特‧飲食

酒與酒
之間

Reading Between
the Wines

Terry Theise
泰瑞·泰斯 —— 著

李雅玲 —— 譯

酒與酒之間

喝葡萄酒的原因很多，也許是一種血液酒精濃度的追求，或是附庸風雅的展現，也
可以是一次又一次探索自身靈魂的旅程。

利用兩支葡萄酒瓶，刻意將瓶身平放，來將書名文案配置在其間。

形成另一種平衡感，黑字白底加上特色金點綴，真是我最喜歡的配色啊。

2021

14.8×21cm，平裝

聯美萊卡奇豔象牙紋210g

局部亮油、水性耐磨光

泰瑞·泰斯，酒，積木

The Curious Bartender's
好奇調酒師
系列

GIN PALACE
琴酒天堂

70cl.　崔斯坦·史蒂文森　Tristan Stephenson　魏嘉儀·黃亦安 譯　47%

琴 酒 的 文 藝 復 興
我以前不愛喝琴酒，但這杯我喜歡！

蘇　重｜烈酒專家、資深樂評人　　　　　　梁岱琦｜《到艾雷島喝威士忌》作者、「女子飲酒誌」版主
張國偉Perry｜GIN & TONIC PA活動發起人、發琴吧創辦人　　黃麗如｜酒途旅人、專欄作者
鄭亦倫Allen｜調酒師、Fourplay Taipei餐酒館主理人之一　　貝　莉｜出版社編輯、作者
侯力元Dior｜《微醺告解室》作者、調酒師　　　　　　SKimmy你的網路閨蜜｜YouTuber、作者

醺然推薦

琴酒天堂

我有一群好酒友，都是能喝又極富實驗精神的嘗試著各款酒飲。托他們的福，相聚
小飲時，除了基本的紅白酒外，還能喝到以琴酒為基底的各式調酒。

封面描繪了寬大容量的瓶身，來裝載這二幅彩圖。上幅選了海天一色的場景，下幅
用琴酒的原料杜松子來點綴。

瓶身處利用打凹，讓酒標文案有浮出的空間感。並在瓶蓋與原文書名處，用紅口亮
金來加工，整體細緻又好看。應該會讓讀者想喝一杯吧！

2021

19×26cm · 精裝 · 恆成萊妮映畫

140g · 燙紅口亮金 · 水性耐磨光

崔斯坦·史蒂文森·酒·大辣

遇見捉魚的男孩：一趟從巴黎到佛羅倫斯的紙塑小旅行

「可愛」！這是看到莎賓娜雕塑作品的第一個反應。

作者透過文字與圖片，如散文般書寫出與這位來自義大利雕塑家莎賓娜的故事。

封面選用了作品名與書名結合的「捉魚的男孩」，來做主圖。

書名文字安靜的配置在適當的地方，如同莎賓娜的作品給人安穩、可愛的感覺一

樣。淡淡的卻很有味道。

2011

14.8×21cm・平裝

特銅200g・霧P

蕭佳佳・藝術雕塑・行人

contents

02

ISBN 978-986-6217-21-0

拾荒在路上

我喜歡舊東西。

雖然沒做過三毛年少時所做過的拾荒夢，但是對於路上任何遺棄的物品，
我都會投以好奇的眼光。
這一路下來，我從光華商場少年，變成福和橋下青年，
再變成遊遍歐洲跳蚤市場的壯年，
這當中所繳過的學費，所學到的人生，讓我什之如飴⋯⋯

●

●

●

Auf den Spuren des
Trödels

●

唸。舊：跟著市集去流浪

作者銘甫我們私下都稱其「簡老闆」，是位收舊貨的達人。少我一歲的他，年輕時
就已經營三、四間傢俱店。真的是將其興趣與專長發揮至極致。
構思封面時，就想利用常見包裝用的耗材灰紙板，來做封面襯底。
選了一張經典的椅子重新來描繪其輪廓，做成主圖。配上古樸的書名書寫，書背用
一線紅點綴，應造出極富懷「舊」風味的封面。

2011
17×23cm・特裝
40盎司灰紙板裱貼道林紙
燙霧黑、紅・霧P
◎2012 獲台灣金蝶獎圖文書類榮譽
獎
簡銘甫・旅遊・時周文化

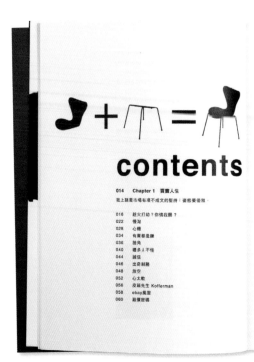

♪ + ⚙ = 🪑
contents

買賣人生

Chapter 1

我上跳蚤市場有項不成文的堅持：
姿態要優雅。

早期我逛跳蚤市場，腳步急速，眼光急切，臉容急轉。以前的我，見到自己喜歡的東西被別人買走，心裡會懊惱懊悔，後來理驗告訴我，心裡要是急切，眼裡也看不見好東西。現在的我，上跳蚤市場的心態總不外乎手玩、群逛，看看市場裡有什麼不期而遇的驚喜，或者是跟熟識的賣家們打打招呼，或是跟幾個熟識討厭足閒聊，如果生活有慢活，食物有慢食，像我這樣慢條斯理地在跳蚤市場裡淘寶，就叫作慢淘。

趕
集

Chapter 2　　我不在跳蚤市場，就在去跳蚤市場的路上

由於每個週末都去同樣那些跳蚤市場，搭同樣路線的地鐵，有時
竟有錯覺，覺得自己每個週末都在柏林上班。上班日七點起床，
規律的洗個澡、喝杯咖啡，然後換上耐髒的牛仔褲，皮夾裡裝滿
昨先換好的五塊、十塊歐元零錢，背上大背包，裡面還塞了些報
紙，裝了兩個大購物袋，然後出門去上班。

拾
荒
在
路
上

Chapter 3　　我喜歡舊東西。

雖然沒做過三毛年少時所做過的拾荒夢，但是對於路上任何遺棄
的物品，我都曾投以好奇的眼光。這一路下來，我從光華商場少
年，變成福和橋下青年，再變成遊遍歐洲跳蚤市場的壯年，這當
中所繳過的學費、所學到的人生，讓我甘之如飴……

從書店窗口看京都

惠文社一乘寺店，是家位於京都左京區的老書舖。如此古樸具特色的獨立書店，封面就來做的低調且有質感。

書衣底鋪滿濃濃的抹茶綠，正面開了方形刀模，來呼應「窗口」書名。內封用日式窗花般的幾何圖形組合而成，極簡又富有禪味。

2011

14.8×21cm·平裝

封面：峻揚永采紙絲紋160g

內封：巨圓櫻紛雪卡240g

刀模·燙黑·水性耐磨光

惠文社一乘寺店·旅遊·野人

従書店窓口
看
京都

本屋の窓から
のぞいた京都

恵文社一乗寺店 著 海猫屋 編

Hyper-fashion Of
Contemporary
Japanese Celebrity

日本頂尖時尚
名人學

秦之敏 著
Tammy Kawamura

內田繁 Shigeru Uchida

吉井仁實 Hiromi Yoshii

寺田和正 Kazumasa Terada

大浜史太郎 Fumitaro Ohama

十河ひろみ Hiromi Sogo

渡辺高志 Watanabe Takashi

森泉 Izumi Mori

えなみ真理子 Enami Mariko

日本頂尖時尚名人學

這本由作者採訪了八位，在日本不同領域的專業人士。在各自的領域催生了屬於其
專業領域的美學創意。

內頁與封面都是一手包辦做到底。既然是講述時尚的，就設定朝日式簡約的方向來
進行。內頁設計了三個版型來交錯運用，也為八位名人設定了八組開門底色，封面
也刻意延伸運用，並將其極小化。

經過十來年再看，還是覺得滿俐落有型的。

2009

17×23cm・平裝

特銅160g

亮P、局部亮油

秦之敏，藝術設計，商周出版

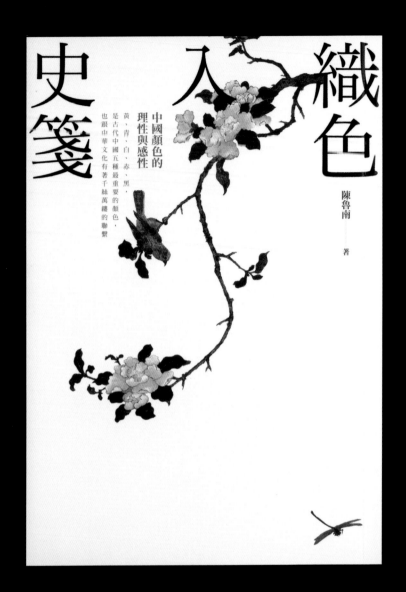

織色入史箋
中國顏色的
理性與感性

黃、青、白、赤、黑，
是古代中國五種最重要的顏色，
也跟中華文化有著千絲萬縷的聯繫

陳魯南——

著

織色入史箋：中國顏色的理性與感性

黃、青、白、赤、黑，是古代中國五種最重要的顏色。黑白兩色，在我的設計中最
常使用。

封面選了幅這五色都有出現的花鳥圖，將書名拆開，融於畫中，與書名相契合。

書腰將這五色均分來鋪底色，文案與花再落於其上，真是好看。

2015

17×23cm，平裝

封面：大亞香草250g，書腰：萊妮

150g，燙亮黑，水性耐磨光

◎第13屆金蝶獎・榮譽獎

陳魯南・人文社科・漫游者

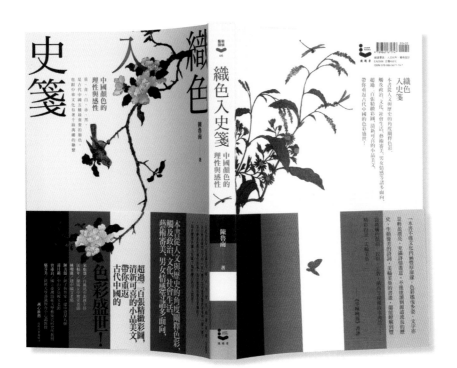

史箋

織色入

中國顏色的
理性與感性

青・赤・白・黑・黃
是古代中國五種最重要的顏色，
他們與中華文化有著千絲萬縷的聯繫。

織色
入史箋
中國顏色的
理性與感性

陳魯南 著

織色
入史箋

本書從政治、文化、歷史的角度闡釋色彩，
觸及政治、文化、社會生活、藝術審美、男女情感等諸多面向，
超過一百張精緻彩圖，清新可喜的小品美文，
帶你重返古代中國的色彩盛世！

超過一百張精緻彩圖，
清新可喜的小品美文，
觸及政治、文化、社會生活、
藝術審美、男女情感等諸多面向，
帶你重返
古代中國的
色彩盛世！

織色
入

陳魯南

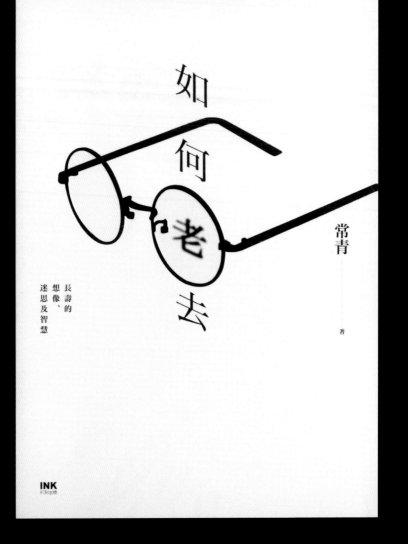

如何老去：長壽的想像、迷思及智慧

隨著年紀漸長，沒想到看如說明書的小字時，也需要把眼鏡拿起，把說明書湊近，
才能看清楚……這也是初老的開始嗎？
就來將這個想法，做到封面上。利用打凸與局部亮油，將眼鏡模擬如實體，配上模
糊的「老」字，效果還不錯！

2017
14.8×21cm・平裝
大亞香草250g
打凸・局部亮油・水性耐磨光
◎博客來OKAPI書籍好設計
常青・心理勵志・印刻

植物的心機：刺激想像與形塑文明的植物史觀

編輯嘉琪建議的這張封面插圖很好，一看就有明顯的「企圖」在禮服上。
直接以植物為最佳主角的文明舞台裝扮，兩旁配以奇特的花草與其爭豔。書名的居
部筆畫用上蒼蠅替代，也是小小的惡趣味。整體有種新古典的感覺，很喜歡。

2016

16×23cm‧平裝

封面：聯美米色萊妮176g

內封：灰卡8盎司

內頁：永豐雪白畫刊100g

燙紅口霧金MG01‧水性耐磨光

理查‧梅比‧自然科普‧木馬

人生成功的
究極能力

恆毅力

The Power
of
Passion
and
Perseverance

哈佛×牛津×麥克阿瑟天才獎得主心理學家

Angela
Duckworth

安琪拉·達克沃斯 ——— 著

洪慧芳 ——— 譯

★ 出版即空降紐約時報暢銷榜！Amazon心理與教養教育雙TOP1
★ TED超人氣演說近千萬瀏覽
★ 《華盛頓郵報》2016領導力矚目新書
★ 《富比士》2016必讀商業書
★ 《華爾街日報》、《經濟學人》、《紐約時報》、公共電視等熱烈報導
★ 江振誠、劉安婷、盧蘇偉熱情推薦

天分或努力，都不是成就的唯一條件，
持久熱情×堅持毅力是比智商IQ、天分更重要的致勝關鍵。

本書首度完整揭露成就背後的科學實證，
解開人類恆久探索的高成就之謎，
顛覆人們長久的能力觀！

恆毅力：人生成功的究極能力

封面以英文書名來做主視覺。底設定了一條由右上斜至左下的線段，做打凸不印色
的加工。利用「i」的圓點，讓他在線段的另一側重複出現，給予互相競爭的涵義。
簡潔又好看。

2016

14.8×21cm·平裝

封面：萊妮米色180g

打凸·燙金·水性耐磨光

安琪拉·達克沃斯，心理勵志

天下雜誌

恆毅力

人生成功的
究極能力

The Power of Passion

and Perseverance

Grit

哈佛×牛津×麥克阿瑟天才獎得主心理學家

Angela
Duckworth

安琪拉・達克沃斯————著

洪慧芳————譯

暢銷新訂版

恆毅力・暢銷新訂版

上一版的封面已做的很簡潔了。但過了五年再看，好像那裡可以再簡化些。
保留中間斜放柱體，些微變形用來做主視覺，一樣用打凸不印色的方式來加工。用
淺藍色圖點落於底端，用英文副標來纏繞形成有如摩托車油門響應般。
讓讀者讀了書，保持動力一直「催」下去。

2020

14.8×21cm・平裝

封面：恆成細紋180g

打凸・水性耐磨光

安琪拉・達克沃斯・心理勵志

天下雜誌

再生
與 創新

台北都市
發展議程

一座面貌與肌理老舊的城市，
如何於眾聲喧嘩的時代
透過
縝密的行動計畫，
盱衡全盤的視野，
提出軸線翻轉、汰舊建新、兼具文化觀點的都市治理策略，
植入新動能，進而於21世紀的當代，躍升自身並帶領台灣面向全球的都
市競爭力，使這座都市的閃耀光芒令人無法忽略？

視野與洞見如何與實施都市治理策略交互運作？又如何打通種種窒礙的
斡旋以及在結果論上見真章？

《再生與創新：台北都市發展議程》作者林欽榮以台北市近半世紀的時
間軸為基底，都市發展與都市治理議題為經緯，聚焦於都市發展層面所
涉及都市策略規劃議題討論，並呈現都市治理層面所牽涉產業經濟未來
發展議題。

本書理論與實務兼具，觀古通今地爬梳台北市發展脈絡，將台灣的城鄉
因面對全球產業變動與地方治理空間再結構的演變，及社經條件的變
遷，每階段的當代都市發展新挑戰。

特別推薦
026

再
生
與
創
新

台
北
都
市
發
展
議
程

Regeneration and Innovation
The Development
Agenda of
Taipei

R

林欽榮

著

新自然主義

再生與創新

Regeneration and Innovation
The Development
Agenda of
Taipei

R

台北都市
發展議程

林欽榮 著

2019

17×24cm，精裝

封面：恆成萊妮200g．打凸．水性
耐磨光

內封：特銅150g．局部亮油

林欽榮，都市規劃，新自然主義

再生與創新：台北都市發展議程

收到書後有點小歡喜，雖然可以預知打凹加工的效果。但實際看到成品，還是很喜
歡！也要謝謝作者與出版社的支持，不然看到一片白的提案，還要先想像成品的樣
子。順利印出，真是感謝啊！

90

夢　想　無法實現

弘兼憲史

%

夢
は
9
割
叶
わ
な
い
。

賴庭筠——譯

2014

14.8×21cm・平裝

大亞鄉村210g

燙黃口亮金・水性耐磨光

弘兼憲史・心理勵志・無限出版

90%夢想無法實現

封面的元素構成很直接。就是將書名中的90%，按比例化為黑色的幾何圓形，其中

之一個圓形與書名相結合並用燙金來加強它。

既然90%夢想無法實現，那用10%的希望目標來點亮它。

打開機會之門的
55個提示

Hirokane Kenshi

·還是新人的時候，即使一天工作十八個小時，也不要挑工作。
·人生並不是考試，不需要用總分跟其他人競爭。
·因應「變化」也是工作之一。
·在人生中追求三成的冒險。
·二十多歲時不挑戰也未經歷失敗，真是太可惜了。

·不是你的工作無趣，而是你還沒有了解那項工作的樂趣。
·「諸凡順遂」比陷入低潮還恐怖。
·越是「討厭的人」越是要接近。
·主管無能，就讓主管做他可以做到的部分。
·如果自己的工作無法取悅任何人，就不能算是工作。

讀書共和國 www.bookrep.com.tw　無限出版

ISBN 978-986-91082-4-9
分類建議：勵志·職場
0VFR0005 NT$ 250

00250
9 789869 108249

犬の気持ち、通訳します。

狗狗 心裡的話

33則毛小孩的療癒物語

動物溝通師 阿內菈Anela 著 | 張秀慧 譯

導讀 | 林陽期 感動推薦 | 杜莉德、林育綾、馬克媽媽

Adopt!
Not Abandon.
領養，不棄養!
APA保護動物協會

The Art of
Dramatic
Writing

Its Basis in the
Creative Interpretation of
Human Motives

Lajos Egri

拉約什・埃格里　著

黃政淵，石武耕　　譯

2018

14.8×21cm・平裝

封面：萊妮150g

內封：灰卡8盎司

水性耐磨光

拉約什・埃格里・戲劇・馬可孛羅

編劇的藝術

描繪了投射燈，利用如劇場燈光般的照射，投射出像是書的厚度。內封面上將配色
翻轉，做出實際照射的畫面。只選用兩色來印製，特色金＋黑。

樹的智慧

很喜歡用大面積的白底或黑底來做書封，這款更是如此。
選了內頁幾幅精繪的黑白插圖，利用印銀與燙金在黑底的封面上呈現，真得有如火
樹銀花般的美麗。

2017

18.5×18.5cm・平裝

封面：萊妮170g

內封：灰卡8盎司

燙紅口亮金・水性耐磨光

麥克斯・亞當斯・自然科普・木馬

Trees

麦克斯·亚当斯 著
Max Adams

林金源 译

The
Wisdom
of
Trees

樹的智慧

The Wisdom of Trees

50
Things
That Made
the
Modern
Economy

Tim Harford

提姆‧哈福特　著

林金源　譯

轉角遇見
經濟學

改變

現代生活的

50種關鍵力量

我們都活在經濟學的世界。
全球最受歡迎的臥底經濟學家，
以50個最有梗的發明，演繹一部通俗
又另類的現代生活發展史。

2018

14.8×21cm‧平裝

恆成凝雪映畫220g

燙霧銀‧水性耐磨光

◎博客來OKAPI書籍好評

提姆‧哈福特‧森堡明

轉角遇見經濟學：改變現代生活的50種關鍵力量

選用了米色的恆成凝雪映畫紙，配上特色紅的牆面。

互以幾何圓形角微錢幣來重疊，鏤空湯銀延伸到書背，就有了三個轉角視覺效果。

50
Things
That Made
the
Modern
Economy

從Google搜尋到拋棄式刮鬍刀，我們的生活都是由經濟力所操控？
為解決問題或追求幸福的新發明，往往催生出意想不到的贏家與輸家！

m Harford

定價 NTD 450　　ISBN 978-986-359-510-6

讀書共和國 www.bookrep.com.tw

- 對投身職場、發展專業的女性來說，最該感謝的是嬰幼兒配方奶粉？
- 廁所常見的S彎管，竟然打敗馬桶革命，為公共衛生帶來新的轉機？
- 電梯是被大眾所忽視的交通工具，垂直上下運輸跟城市發展有何關聯性？
- 行動支付除了讓網路交易方便又快速，竟然還可以防止搶劫和貪污？

本書所介紹的50種重要發明，每一項都是令人回味無窮的拍案驚奇，從護照到條碼，從電視餐到抗生素，這些你所熟悉的日常事物無論具體或抽象，都代表著經濟力量打造人類社會、形塑現代生活的豐厚成果。
當我們以殊異角度看待生活周遭的隱形系統，包括全球供應鏈、隨處流竄的訊息、推動市場的金錢與創意思維等，便能洞悉那些因人類創意而獲利或毀滅的關鍵，揭露推動革新的經濟法則，從而以更為明智的方式，運用未來的發明。

Based on the series produced for BBC World Service

情緒 之 書

The Book of
Human
Emotions
An Encyclopedia of Feeling from
Anger to Wanderlust

情緒 之 書

The Book of
Human
Emotions
An Encyclopedia of
Feeling from
Anger to Wanderlust

156
種情緒考古學，
探索人類情感的本質、
歷史、演化與表現方式

蒂芬妮‧史密斯
——著

林金源
——譯

156種情緒考古學，
探索人類情感的本質、歷史、演化與表現方式

蒂芬妮‧史密斯——著　林金源——譯
Tiffany Watt Smith

中文世界第一本人類情緒史專書
闡釋關於感覺、經驗、欲望與心理狀態
理解豐富的情緒文化

木馬文化

情緒之書

這是一本記錄人類情緒史的專書。

封面設定了一張「快樂」的臉　，利用打凸不印色的方式，將象徵「微笑」的線條藏
起來。讓讀者實際碰觸到書才能知道，這個臉龐帶著什麼樣的情緒？

上方的三個天氣圖形，同樣利用打凸的方式呈現，來描寫不一樣的天氣，是否也會
影響到人的情緒。來闡釋關於感覺、經驗、欲望與心理狀態，理解豐富的情緒文
化。

2016

14×21.5cm，平裝

封面：聯美米色萊妮176g

內封：灰卡8盎司

內頁：永豐雪白畫刊100g

打凸，水性耐磨光

蒂芬妮‧史密斯，人文社科，木馬

內心蠢動著獨自流浪的衝動，是一種動物與生俱來的「漫遊癖」。

感慨生命稍縱即逝、萬物無常的「物哀」情調，只有日本人最懂。

訪客離去之後，彷如霧氣般的陰鬱感突然降臨，如何排解這種「別離空虛」？

曙光穿透黑暗，一早醒來的悲慘心情和壞脾氣，只不過是「晨間憂傷」罷了……

'Emotion' 一詞，泛指情緒、感情、欲望與心理狀態。它總是難以捉摸也無法名狀，即使在理智清明的時刻，情緒純粹或混雜的程度、微妙轉折及變化萬千的偽裝，就像迂迴穿梭在意識中的伏流，在在影響著人類的認知和價值觀，從而形塑了文明的軌跡。

本書從神經心理學、考古文獻、社會輿論、文藝作品和流行文化出發，蒐羅156種情緒詞彙並加以描述和定義，溯源歷史演化，展現每一種情緒本質獨特的生命力。情緒文化充斥在你我所處時代地域，具有鮮明的脈絡，透過情緒考古，帶你走進人類情感的世界。

人類是感性的動物。打破理性的框架，用所未有的視野看待感性的自我，你會發現那些情感表象下的思維和欲望，將是多麼精彩、豐富又迷人。

The Book of
Human
Emotions

An Encyclopedia of Feeling from
Anger to Wanderlust

讀書共和國
www.bookrep.com.tw

The Boo
Human
Emotions

An Encyclopedia of Fee
Anger to Wanderlust

好戲一〇一

這是國光劇團十七週年團慶公演的節目冊。
「好戲一〇一」五字，有請歐豪年老師來題字。將五個字拆開，分別落於前折口、
封面、封底與後折口。封面經過編排後的劇照，形成了圖，來代表「〇」。
全書封展開，就可看到完整的節目名稱，效果還不錯。

2012
21×29.7cm
封面：聯美萊卡奇豔象牙紋210g
內頁：聯美萊卡奇豔象牙紋110g
騎馬釘·水性耐磨光
國光劇團·戲劇

劇團
週年團慶公演

十八羅漢圖·劇本及創作全紀錄

選了黑底，來襯這亮麗的燙銀書法字。

刻意在右側留了一道白底，來配置文案。白底運用打凹效果，讓它與黑底、燙銀字
有了二層的落差，格外精緻。

2019

14.8×21cm·平裝

恆成凝雪映畫200g

打凹·燙亮銀HD-01·水性耐磨光

王安祈、劉建幗·戲劇·時報

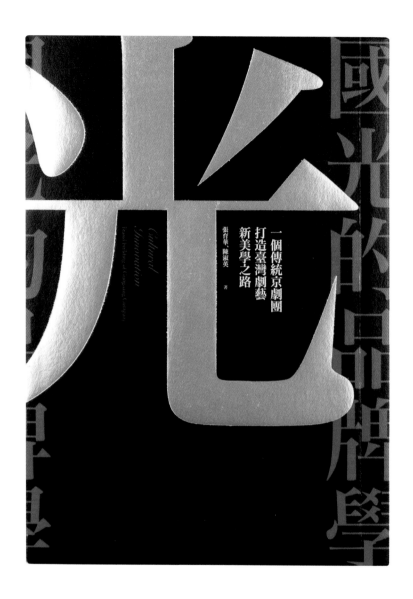

國光的品牌學：一個傳統京劇團打造臺灣劇藝新美學之路

同時間進行的第二本書。一樣選用黑底，將書名在正封面走了二次，右側書名缺的
一邊在左側重複出現，來加強品牌學的概念。
運用了放大的燙亮銀「光」字，來將國光的品牌擦得閃亮。

2019

14.8×21cm・平裝

恆成凝雪映畫200g

燙亮銀HD-01・水性耐磨光

張育華、陳淑英・戲劇・時報

性史1926

「八十年前，這本書讓中國人魂靈兒飛上了半天……」
書腰上的文案，說明了這是本有歷史的性學報告。
故用上牛皮紙色來做襯底，搭配舊時代的獨特字型。這種復古極簡的風格，應該會
讓讀者想拿起來看看吧。

2005
15×21cm・平裝
大亞日本銅西卡190g
霧P
張競生・性別研究・大辣

dala sex 009

16 篇 真 實 性 告 白
性史2006

大辣編輯部＝編

限 ★未滿18歲不得觀覽
　 ★Adults Only
　 ★18歲未滿禁止

性史2006

這是《性史1926》的延伸書，由徵稿選輯而成。

一聽編輯小多提起他有參與一項攝影計畫，就是邀了許多素人來做背面全裸的攝影。
一聽只覺得用來做主視覺太合適了！

這樣就可與上一本有不同的作法，有如此貼近主題的視覺，編排起來，真是愉快。

2005

15×21cm，平裝

大亞日本銅西卡190g

霧P、局部亮油

大辣編輯部，性別研究，大辣

啊！好屌

可愛又有趣的小書。

看到這麼多的「小弟弟」，大辣辣地呈現，真是倍感親切啊（笑）。

內頁很隨性地照著感覺設計，每一頁盡量都不一樣，玩得很盡興。

2005

16.5×16.5cm・平裝

大亞日本銅西卡190g

霧P、局部亮油

約瑟夫・科恩・性愛指南・大辣

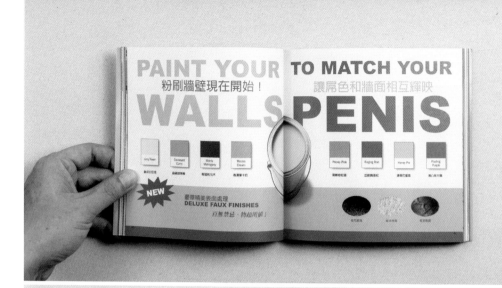

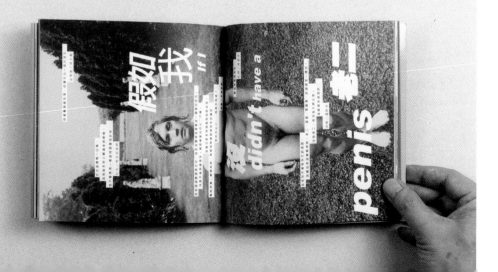

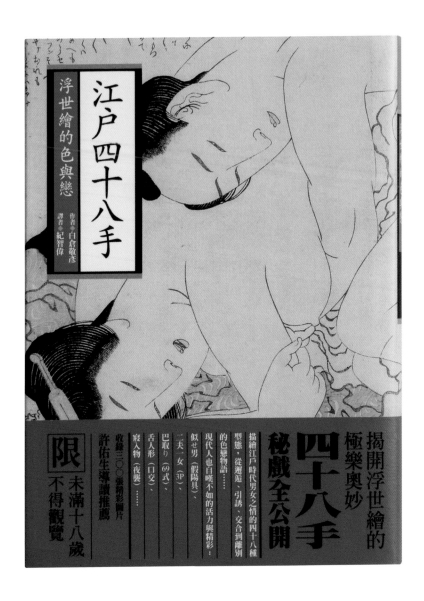

江戶四十八手

又是一本重口味的書！日本真是個有趣的民族。

描繪江戶時代的男女私房情趣，都可以盡量美型、大膽的描繪出來。

封面特地選了張精采的浮世繪畫作，來當主視覺襯底，就很吸引人了。但封底過於
暴露的地方，還是要巧妙地將「它」遮起來。真可惜啊。

2005

15×21cm・精裝

義大利彩畫160g

多麗膜霧P

白倉敬彥・性愛指南・大辣

口愛

這是為性學大師許佑生做的第一本書，內容精闢又實用。
在封面設計上又不能做得太露骨直接，就朝著低調有質感的方向來進行。在書名外
加上一正方形框，形塑「口」中有「口」的多重涵義。
並微斜斜的放置，讓畫面不要那麼正經規矩。
底部用質樸的亞麻布來包裝，燙上如警示色的暗紅色，效果就出來囉。

2006
17×24cm・精裝
亞麻布包裝
燙霧紅
許佑生・性愛指南・大辣

SM愛愛

為許佑生老師設計的第二本書。

一般來說，對「SM」的印象，好像都是皮衣馬甲、蠟燭、皮鞭……暗色系重金屬的配色。所以想想就來顛覆一下，用上甜甜的螢光粉紅，搭配俏皮胖胖的英文字型與中文融合。誰說「SM」一定要黑色風！

2008

17×24cm・平裝

大亞日本銅西卡190g

亮P、局部亮油

許佑生・性愛指南・大辣

THE JOY OF ORGASM

許佑生 著 蔡虫 插圖

爽經

造了書名字，且運用了「爽」字筆畫的「╳」號，做橫向的延伸。
來比喻性愛「爽」度的無限延伸。

2011
17×24cm・平裝
大亞日本銅西卡190g
亮P、局部亮油
許佑生・性愛指南・大辣

天天好體位

又是一本可愛的小書！

本書搞笑又系統性的編繪365天、365種怪奇性愛姿勢。

構思封面時，想起小學時最愛組裝塑膠模型。每個零件，整齊排列在模板上，精緻
又美觀。就把這個畫面呈現在封面上，讓讀者自由的組合或按圖「操」課。

2006

12.8×17.8cm・平裝

大亞日本銅西卡190g

亮P

Nerve.com・性愛指南

天天好體位2

天天好體位的第2集！延續上一本書的設定，365天、365種性愛姿勢。

但這回編錄了更扯且更高難度的姿勢挑戰。

封面選了兩個基本色：灰與橘來運用。搭配高難度的性愛姿勢圖，配置在封面上下

對角，形成有趣的對仗。

上層的滑索纜線延伸到封底，用相符的插圖來與纜線互動，就像封底文案：愛，讓

人奮不顧身；姿勢，挑戰無限可能。

2008

12.8×17.8cm・平裝

大亞日本銅西卡190g

亮P、局部亮油

Nerve.com・性愛指南・大辣

簡明性愛辭典

將內頁的單色插圖集結，重新上色編排，運用在封面書盒上。特別選了一幅裸女圖
放大來做主視覺，搭配其他小圖，做出詼諧又引人注目的畫面。

內精裝封面就往精緻典藏的方向進行，拿掉書盒，在公眾場所閱讀也不會害羞。

2007

13×17.8cm・精裝・書盒

銀絲布包裱

燙螢紅

愛瑪・泰勒、洛樂萊・夏琪・性愛

指南・大辣

印度愛經

「性愛經典中的經典」這句文案出現在封面書衣上，可想而知本書的重要性。

封面用兩層來設定，底層用黃色絲布來包裝，大面積的素色配上燙黑的書名，顯得經典又亮眼。

外層書衣選了幅不至太露骨的精緻插圖來襯底。本想上頭不要有任何文案，直接秀出美麗的插畫。但編輯有其上市考量，加上又有惱人的限制標要出現，只能和諧地放上文案……做書就是在市場考量與美觀之間，角力拔河一再上演。

希望我都是能獲勝的一方啊。

2007

18×26cm，精裝

封面：雅紋150g

內封：虹暘黃絲光棉2108，燙亮黑

筏蹉衍那、藍斯，丹

性愛指南，大辣

花營錦陣

這是由《素女九法》延伸出的筆記書。《花營錦陣》的書名類似「花團錦簇」，意在描繪五彩繽紛、繁盛豔麗的閨房癡態。

封面反向操作，用黑色的綢布來包裱，燙上紅色的書名，整體精緻又低調。

將書腰拿掉，日常來筆記使用，很難讓人發覺是一本內容香豔的筆記書。

2007

13×17.8cm．精裝

封面：黑絲布包裱

書腰：絲紋120g．燙紅金、黑金

筆記書．大辣

手槍女王

我覺得能從事性服務工作的，都是人間菩薩啊！
作者袁非（涼圓）以她實務經驗寫下迷人的文字，讓人一窺其究竟。
封面請了水晶孔來繪製插圖，下方向外擴散的放射線，如同女王的「輕功」手勁，
讓人凍未條。

2021
15×21cm・平裝
大亞鬱金香130g
局部亮油、水性耐磨光
涼圓・報導文學・大辣

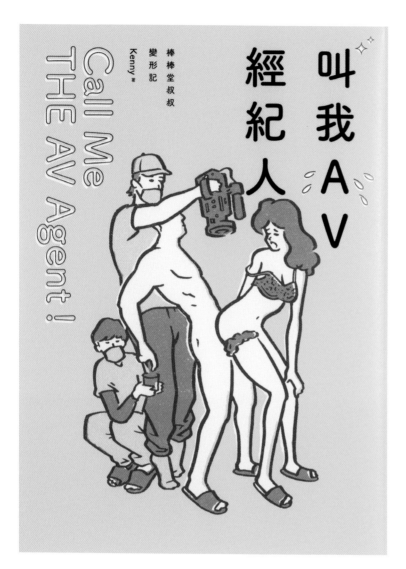

叫我AV經紀人

AV，真是世界最偉大的發明之一！更是生活不可或缺的精神食糧。
作者Kenny從偶像男孩變身為AV經紀人，真是太能幹了。
封面李翰的插圖也很棒，三點不露卻又很到位。英文書名刻意將字框與底色分離，
來形容AV工作者靈肉分離的最高境界。向他們致敬。

2022
15×21cm・平裝
恆成凝雪映畫140g
局部亮油、水性耐磨光
Kenny・報導文學・大辣

**Part
4**

圖像小說／漫畫
Graphic Novel, Comic

圖像小說（Graphic Novel）是近十年，台灣漫畫與世界漫畫無接軌的
途徑。而大辣二十年的出版之旅，近二百本書（一半是圖像小說／漫
畫），超過八成均由楊啟巽主掌視覺與設計。簡單來說，大辣的風格
樣貌，就這麼在路上，彼此互動激盪一點一滴的成形。
知道他對漫畫的熱愛與癡迷，遂開展了歐洲漫畫迷人的風景，以及台
灣漫畫家獨樹一格的創作風采，有麥人杰、鄭問、小莊、常勝、曾正
忠⋯⋯一起走向國際舞台。

書籍設計的放浪之旅
Road trip with book designer

文｜黃健和（大辣出版總編輯）

出版與旅行很像，都是一期一會的美好追尋，
決定好目的地，找好一塊兒上路的朋友，
大概就確定了這趟出遊的期待值，
剩下的，我們就在路上細細的體驗風景⋯⋯

2003，大辣出版成立。
這是一家以Sex & Comic為重點的小出版公司：
Sex，中文世界似乎缺少對性愛、情色、性別，更正面擁抱的出版單位；Comic，漫畫世界多麼寬闊，除了日本漫畫，歐洲漫畫也有迷人之處，更何況以台灣為主的中文圖像作者，都具備著與世界對話的可能。
一家小公司，有無可能創造出無限的想像⋯⋯

尋找一塊兒上路的伙伴，成了創社初期的重點：
美術設計楊啟巽在一開始，便列入大辣邀約一塊兒出版旅行的友人名單。之前與啟巽在時報出版公司的合作，知道他對漫畫的熱愛與癡迷；之後不時的小酌聊天，發現他對寫真集與女優的研究涉獵，完全勝出自己太多。
那，要不要就一塊兒出遊；這路上的影像與設計，就主要由你負責囉？！
啟巽說好，就這麼一起出發。
大辣二十年的出版之旅，近二百本書，超過八成均由啟巽主掌視覺與設計。簡單來說，大辣的風格樣貌，就這麼在路上，彼此互動激盪一點一滴的成形。

大辣出版的前三本漫畫：
《追憶似水年華》（A la recherche du temps perdu）是文學漫畫；
《諸神混亂》（La foire aux immortels）是法國經典奇幻漫畫；麥人杰《狎客行》則是中文世界裡第一本情色漫畫。

《狎客行》漫畫，是麥人杰在中文版Playboy《普來博》上的漫畫專欄，每回四頁講述江湖俠客的幽默綺想，總引起讀者的追捧，新聞局的關注及編輯部的擔心。
2003年的春天，如何讓這麼一本性喜劇漫畫，得以大辣辣地以限制級

書籍呈列在誠品書店，成了當時的首度挑戰。

啟異設計了幾組隱藏巧思的封面，但始終無法讓書店安心的放行：「書店裡還有小朋友與家長，不能讓他們擔心與抗議⋯⋯」

最後，啟異以經典古籍的封面，全藍底色加上「狎客行」書法字，終於讓書店點頭。這本《狎客行》在隔年，獲台灣金蝶獎整體美術與裝幀設計其他書籍類榮譽獎，這本低調到不行的情色漫畫，也在這兩年裡熱銷三萬本，成了麥人杰與大辣出版最暢銷的漫畫作品；也售出了法國與美國的版權。

米羅・馬那哈（Milo Manara），是義大利知名的情色漫畫作者。

也是大辣在確定歐洲漫畫的出版方向時，即已挑選的重要作者；希望能較全面的介紹，讓馬那哈在畫面表現、女體的純真與誘惑、劇情奇妙構想的一本本漫畫作品，得以呈現在中文閱讀世界。

（墨必斯〔Mœbius〕，德魁西〔Nicolas de Crécy〕，及「朦朧城市」系列〔Les Cités Obscures〕二人組幾位歐洲漫畫名家，亦是大辣一直持續介紹的重點）

《格列芙遊記》（Gulliveriana）這個大家所熟悉的「大人國」小人國遊記，在作者的奇想下，格列佛化身成了格列芙，由童話男主人翁，轉換性別擔綱，就成無限遐想的情色影像。啟異的紅色邊框，讓格列芙咬著手指對著讀者微笑。

《變驢綺情記》（La Métamorphose de Lucius），啟異的白底銀漆設計，讓人回到羅馬帝國的繁華。

《聖堂黑幫》（Borgia），啟異則用紅黑主色，讓羅馬教皇與義大利諸邦的爾虞我詐，血腥與情色並存。《義大利愛經》（Manara's Kama Sutra），啟異則用磨砂紙書衣，如薄紗般將誘人胴體包裹。

鄭問漫畫，是大辣漫畫系列中，台灣漫畫作者的頂級指標。

2017年鄭問過世，同年《刺客列傳》精裝紀念版登場，鄭問筆下的荊軻手握匕首於空中躍起，啟異用水墨為地，金漆如血，為刺客留下了永恆的背影。這封面亦常被國際授權版本所保留使用。

2018《人物風流：鄭問的世界與足跡》，是一個個在鄭問人生中出現過的親人、編輯、編劇、弟子及同代創作者；啟異也彷彿與大師同台演出，讓受訪人物與鄭問漫畫交錯，如繁星閃爍於銀河之中。這書在

那年六月「千年一問：鄭問故宮大展」時，同步登場。

2019《鄭問之三國演義畫集》，一個個鄭問筆下的三國人物，在馬利的點評下，啟異布好舞台，一頁文字一頁人物，我們就悄悄地穿越到了一千八百年前的漢朝末期。

2020《千年一問：鄭問紀錄片》，拍攝三年的鄭問紀錄片上映，但更多的故事畫面，則用書留下走過的痕跡。啟異用了鄭問自畫像，暗紅如血的底色，加上銀字「千年一問」，所有的故事都等讀者翻開第一頁。

BD Louvre，當羅浮宮遇上漫畫。

這個有趣的圖像小說系列，由法國羅浮宮漫畫策展人法布里斯‧德瓦（Fabrice Douar） 與未來之城出版社（Futuropolis）合作，每年邀約一位國際知名漫畫作者，以「空白計畫 Carte Blanche」無限制的創作模式，一年推出一本以羅浮宮為背景的漫畫書。

2014年，這個漫畫系列由大辣開始介紹到華文世界：德魁西《衝出冰河紀 Periode Glaciaire》，谷口治郎《羅浮宮守護者》（Les Gardieus du Louvre），艾堤安‧達文多（Étienne Davodeau）《斜眼小狗》（Le Chien qui louche）幾部作品陸續登場。

2015年底，羅浮宮漫畫展來到台北，在北師美術館展出了「L'Ouvre 9打開羅浮宮九號」。這個漫畫展亦同時邀約了七位台灣漫畫作者：常勝、61Chi、小莊、簡嘉誠、章世炘、阿推及麥人杰，在大辣的連絡規劃，啟異的設計整合下，《羅浮7夢：台灣漫畫家的奇幻之旅》（Sept rêves du Louvre），書與作品都加入了這次的展覽。啟異用了常勝作品中，太空人坐在羅浮宮裡與「蒙娜麗莎的微笑」無言相對的一頁漫畫當封面，既古典又未來的帶人走入羅浮宮。

圖像小說（Graphic Novel）是近十年，台灣漫畫與世界漫畫無接軌的途徑。

以小莊《80年代事件簿》為例，講述他個人在台灣1980年代的成長物語；沒有因台灣的地域性受到局限，反而因漫畫裡所提及李小龍、錄音帶、霹靂舞、《星際大戰》等全球共同成長經驗，而喚起了相似的記憶鄉愁。由啟異操刀充滿在地情趣的封面，將這部作品帶到了法國安古蘭漫畫節，德國法蘭克福書展；也順利的授權出版了法文版、德文版及義大利文版。

常勝在2020年開始推出的《閻鐵花》，以京劇女伶化身為超級英雄的漫畫；啟異大膽的挑選了螢光色，讓三本漫畫作品，在書市上吸引著讀者的目光。這部以台北市為背景的科幻漫畫作品，受到電影界的注目，授權了電影及影集版權，並吸引了義大利及法國出版界的喜愛，將於2023年登場歐洲舞台。

與啟異的合作，總有一種安心。
他所設計的封面與內頁，有時無需太多溝通，即讓作者及編輯同感驚豔與滿意。
有時，彼此會往返討論，啟異也不厭其煩，一再地調整；但彼此都知道，是為了儘可能完美下的要求。
大多時候，啟異總是先聆聽，試著理解作品的內在，再提出他的想法。
有時順暢，有時互相折磨，但共同出遊的心情總是會在最後，找到讓彼此開心的呈現。

前幾年，有一回大辣伙伴們相約到台南，享用「阿霞飯店」的美食。再回到民宿裡，開心的續攤小酌。那晚，啟異酒意上頭，不肯放大家休息，喊出了他的名言「我們要喝到天亮」！當然，過一會兒，他也斷電，沒人喝到天亮。

很高興，能有一塊出遊二十年的工作伙伴。
希望可以如我們所共同編輯的另一本書：黃麗如《喝到世界的盡頭》，我們也將相約，在世界舞台上，**繼續旅行**，一塊兒喝到天亮。

黃 健 和
Aho Huang

麥先生的麻煩

麥人杰是我最喜歡的台灣漫畫家之一，多變與搞笑自嘲的風格，真是太厲害了！
這本是我幫麥叔叔做的第一本書。（我們都這麼稱呼他，可能與他年少就留著滿臉的落腮鬍有關。）
封面特地選了張他在行走的圖像，配上俐落的書名編排成為主視覺。書背文字特別請麥叔叔手寫，封底也自個繪製了喝一半的牛奶盒，與封面端正的書名形成另類的趣味。加上用牛皮色像紙箱的開洞書盒，整體別緻又搞怪的風格，真是有趣。

1997
19×26cm．平裝＋書盒
書盒：E浪瓦楞板
封面：牛皮紙200g
內頁：道林100g
刀模．霧P
麥人杰．漫畫．時報

狎客行

這是為麥叔做的第二本書。內容是古裝武俠奇情劇，（什麼鬼啊！哈哈）反正就是
有點色又很有趣的限制級漫畫啦！

設計封面時有點卡住，當時的社會風氣詭譎，想在封面上露「點」，還要東遮西蓋
的（現在還是啊！）。

與編輯阿和討論許久，那就來反向操作。用仿古書的方式，極簡的配色，插圖也不
用出現在封面上。讓它陳列在誠品書店平台上，讀者能很自然大方地拿起翻閱結
帳，毫無羞澀。這本書還是那幾年賣得最好的漫畫奇書啊。

2003

21×29.7cm

封面：大亞亮彩特銅250g

燙銀・霧P・局部亮油

內頁：全木道林120g

◎2005 獲台灣金蝶獎整體美術與裝
幀設計獎其他書籍類榮譽獎

麥人杰・情色漫畫・大辣

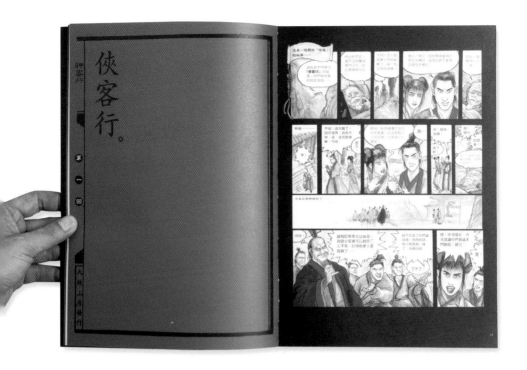

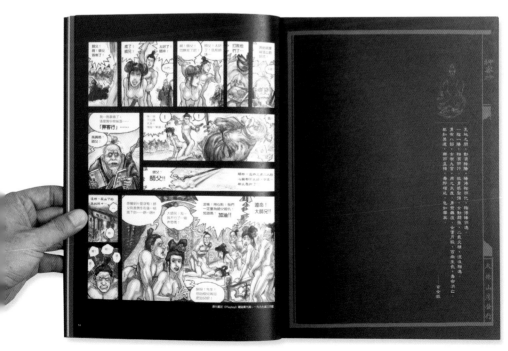

九真陰經

這是麥叔叔的《狎客行》延伸出的奇書。

由麥大俠不藏私地，精心彩繪出三十二式交歡祕技，想想就來做出一本低調的武功祕笈吧。

本套書由一本卡片書與一本拳譜組成，故設定用古書裝幀方式來包裝。選用牛皮瓦楞紙材來做外盒，再用紅色紙帶裱貼其上。用了讓限制級標誌更「和諧」，特別設計古文警語來燙印。

一套絕世武功祕笈就此誕生。

2004

11.2×16.3cm

平裝＋書盒

書盒：E浪瓦楞板

銅西卡・牛皮紙・霧P・燙紅

◎2006 獲台灣金蝶獎整體美術與裝幀設計獎其他書籍類榮譽獎

麥人杰・情色圖文・大辣

狎客行之九真陰經‧十八週年大本精裝紀念版

十八年後，有了改版的計畫，與編輯有共識，就用最大開本來設計吧。

封面想了許久，如何有新意且能與舊版有連結。就將原先小書盒裱貼的紅色書名帶，反過來，利用正封面開了直式刀模窗，來秀出印在紅色扉頁上的書名。

封面更在40盎司灰紙板上裱貼黝黑的晨黑紙，好來襯托出這個紅。

在其上利用局部霧油，燙印上交疊的男女線條。正面看不會那麼明顯，轉個角度，有如烙印的痕跡，非常好看。

內頁將彩圖與拳譜融合，圖與文字都以極大呈現。

這次有留意到古書的裝訂方式，故刻意將文字切半留在兩側，書側邊留下自然的墨跡，加上裸背穿紅線的書背，很美啊。

繁複的工序，真是辛苦印製夥伴了。

2022

21×29.7cm，精裝‧封面：40盎司灰紙板裱貼恆成的晨黑紙225g、開方形刀模，局部霧油，扉頁：恆成絲紋3105、160g紅（橫向）與紙板裱貼處印單色黑，書背紅色穿線；內頁：恆成淺米象牙120g，書腰：恆成絲紋米色（橫向）3102-1、120g，水性耐磨光

◎博客來OKAPI書籍好設計

麥人杰‧情色圖文‧大辣

狎客琴

為了《狎客行之九真陰經》十八週年紀念版，大辣阿和總編Good idea！

找了恆器製酒的小羅，來合作釀造〈狎客琴〉琴酒。非常合適這本書，與我們這群愛喝的工作人員（包含作者麥叔）。

外盒設計刻意與書封一致，同樣用了黑底配色，利用局部霧油加工，讓外盒低調且具神祕感。精采的插圖，就留給內裝瓶身。

加上特製的帆布提袋，書與酒一起帶走，不亦樂乎。

琴酒限量只有400瓶，這回錯過，不知是否還要再等十八年啊！

2022

〈狎客琴〉500ml

外盒：240g黑色萊妮紙＋仿進175

（染黑）/180F包裱。酒標：泰維

克100g。二色＋燙金

水性耐磨光

麥人杰。酒。大辣、恆器製酒

ISBN 978-986-82719-8-2
dala comic 067
NT$ 400

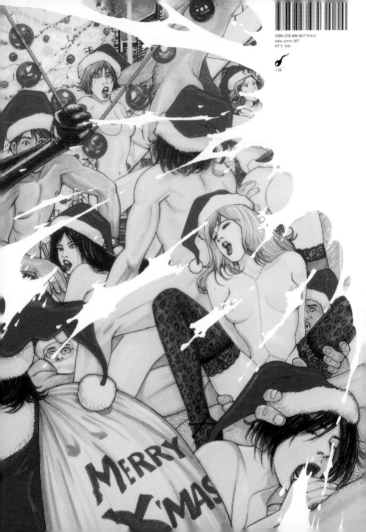

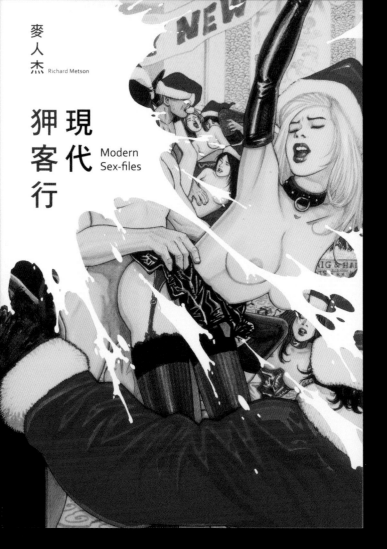

麥人杰 Richard Metson

現代狎客行
Modern
Sex-files

現代狎客行

奇書再臨！一本十年前就做好，檔案放在某顆硬碟深處，靜置十年的《現代狎客行》，終於在聖誕節前重出江湖囉！（好像武俠小說情節）認識麥叔叔二十多年，一直很喜歡他幽默多變的畫風。

封面與他討論許久，想說跳脫《狎客行》的低調做法，直接選定其中一篇的大跨頁插圖來做封面主圖。但是太過香豔大膽，且有露點畫面。想說就以精液噴灑的白點來遮掩，但試了幾種還是怪怪的，最後還是麥叔自個來繪製「噴灑」，效果最好啊！

2017
21×29.7cm・平裝
封面：萊妮映畫150g
內封：大亞亮彩特銅250g
局部亮油、水性耐磨光

黑色大書

麥叔叔向法蘭克・米勒致意，另一種風格的創作。
既然書名是黑色大書，那就讓他黑到底。外書盒封面特別設計了一組圖騰，讓書名
來盤繞。加上黑暗象徵的頭骨，讓人陷入深邃的黑暗裡。

2006
21×29.7cm・精裝＋書盒
大亞日本銅西卡310g
黑色綢布包裝
燙亮銀・霧P
麥人杰・圖像小說・大辣

THE
BLACK
BOOK

RICHARD METSON

十篇冷酷詭異的短篇漫畫，刻畫人性底層的瘋狂與黑暗。
麥人杰以黑白高反差技法，勾勒出精彩的純黑暴力美學。

ISBN 986-81936-4-8

大辣

dala comic 019
黑色大書
The Black Book

作者：老人六
責任編輯：沈昶邑・郭上嘉
校對：黃錦和
企劃：廖偉棠
美術構成：櫻桃貓工作室
美術顧問：林意旻
法律顧問：全理法律事務所董安丹律師
出版：大辣出版股份有限公司
台北市105南京東路四段25號11樓
www.dalapub.com
Tel：(02)2718-2698　Fax：(02)2514-8670
service@dalapub.com

發行：大塊文化出版股份有限公司
台北市105南京東路四段25號11樓
www.locuspublishing.com
Tel：(02)87123898　Fax：(02)87123897
讀者服務專線：0800-006689
郵撥帳號：18955675
戶名：大塊文化出版股份有限公司
locus@locuspublishing.com

台灣地區總經銷：大和書報圖書股份有限公司
地址：242新北市新莊區五工五路2號
Tel：(02)8990-2588　Fax：(02)2990-1658
製版：瑞豐實業股份有限公司
初版一刷：2006年6月
定價：新台幣320元
版權所有・翻印必究
Printed in Taiwan
ISBN：986-81936-4-8

時間遊戲

為阿耀設計的第二本書。

這是阿耀費時一兩年所繪製的短篇故事，還是可見其精細的筆觸且多變的畫風。

擷取了第五篇「飛人」的局部畫面，來做封面主視覺。細小格子裡的局部畫面，去背放得如此大，還是可見其功力。

在白底配置了紛飛的落葉，用局部亮油不印色的方式呈現，讓畫面更加的生動有力。

2011

21×29.7cm・平裝

特銅250g

霧P、局部亮油

陳弘耀・圖像小說・陳弘耀工作

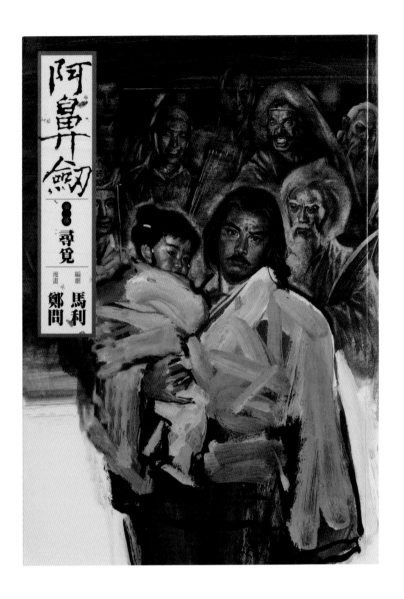

阿鼻劍

這是為鄭問老師設計的第一套書。年輕時看到鄭問的漫畫就驚為天人！台灣終於出
了一位能與日本漫畫家比肩而立，且能把武俠漫畫描繪的如此寫意，又功力深厚的
漫畫大師。從此成為老師的忠實書迷。

開始從事書籍裝幀的工作，能設計到鄭問老師的作品，實在非常開心！

這是第二版的重新設計，想著如何來與第一版做出區別。於是將書名文案的面積來
極小化，不要把封面插圖遮掉太多。工整又細緻的來做畫面編排，還好效果還不
錯。

因為是一、二冊，書背也做了巧妙的設定，讓二冊在書架上陳列時，也能一目瞭
然。另外也要謝謝本書的編劇：馬利（郝明義先生）。故事寫得真好！

2008
18×26cm・平裝
大亞日本銅西卡190g
印金・亮P
鄭問、馬利・台灣漫畫・大辣

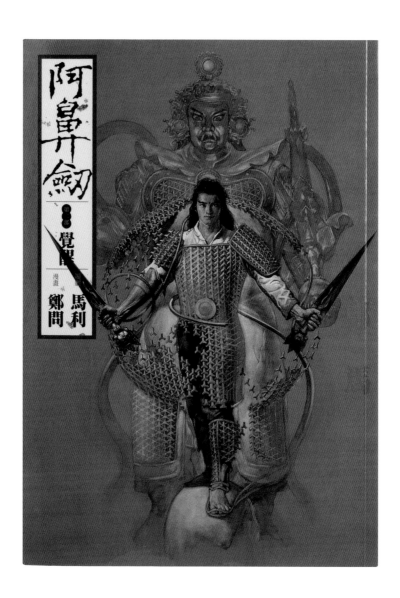

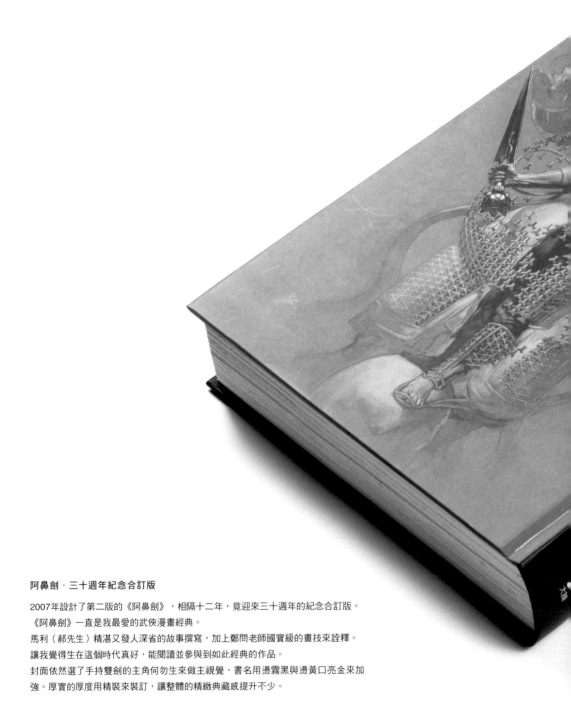

阿鼻劍‧三十週年紀念合訂版

2007年設計了第二版的《阿鼻劍》，相隔十二年，竟迎來三十週年的紀念合訂版。
《阿鼻劍》一直是我最愛的武俠漫畫經典。
馬利（郝先生）精湛又發人深省的故事撰寫，加上鄭問老師國寶級的畫技來詮釋。
讓我覺得生在這個時代真好，能閱讀並參與到如此經典的作品。
封面依然選了手持雙劍的主角何勿生來做主視覺，書名用燙霧黑與燙黃口亮金來加
強。厚實的厚度用精裝來裝訂，讓整體的精緻典藏感提升不少。

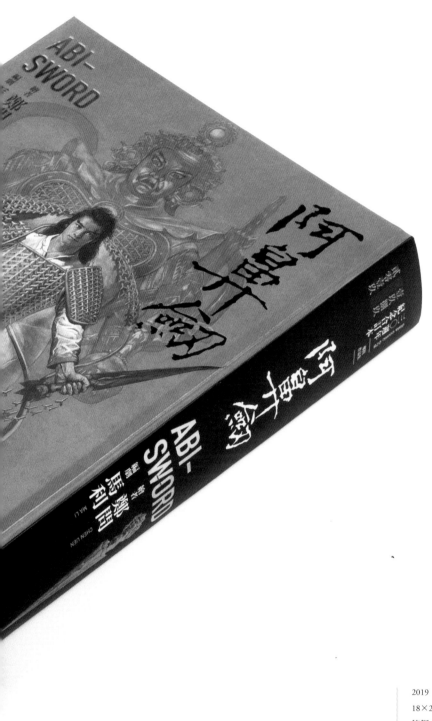

2019
18×26cm・精裝
特銅120g
燙霧黑・燙黃口亮金・霧P
鄭問、馬利・台灣漫畫・大辣

ABI-SWORD

繪　鄭問

編題　馬利

阿鼻劍之
圖像筆記

ABI-SWORD :
GRAPHIC NOTEBOOK

dala plus 012

阿鼻劍之圖像筆記

ABI-SWORD :
GRAPHIC NOTEBOOK

大辣

阿鼻劍之圖像筆記

這是與《阿鼻劍前傳》小說搭配而生的筆記書。

與編輯一起精心挑選了《阿鼻劍》漫畫中精采的截圖，鄭問老師的功力太強，圖像
艮難取捨，只好再由另一位作者馬利來調整順序。雖然是筆記書的概念，但還是有
寺間軸的呈現。

對面選了幅何勿生的圖像，右上的樹影延伸至書背與封底，燙紅金來加工，極簡又

2020

15×21cm，精裝

大亞鬱金香130g

燙紅金．多麗膜霧P

ISBN 978-986-6634-97-0
dala plus 012
NT $ 520

東周英雄傳 1-3

這是二十週年的紀念新版,二十年前來不及參與第一版的設計。這回有機會再為鄭
問老師的漫畫作品來做設計,真是歡喜。

鄭問老師的漫畫,是少許我會選購的本土漫畫(日漫太強,唉)。記得二十年前的
第一版,應該是在光華商場買的港版。翻閱時,心想台灣終於有一位超強的漫畫家
可以與日漫比拚!真好。

設定整體美術時,還是以設計是輔助的不要影響到精美的彩圖來執行。故將書名文
字刻意做出如拓印般的破損效果,系列序號也如蓋印般呈現。

素簡而有力的封面,這是我想要的。

2012

18×26cm・平裝

書盒:進口雪面銅西卡250g

封面:恆成凝雪面映畫200g

內頁:日本書籍80g

水性耐磨光

鄭問・台灣漫畫・大辣

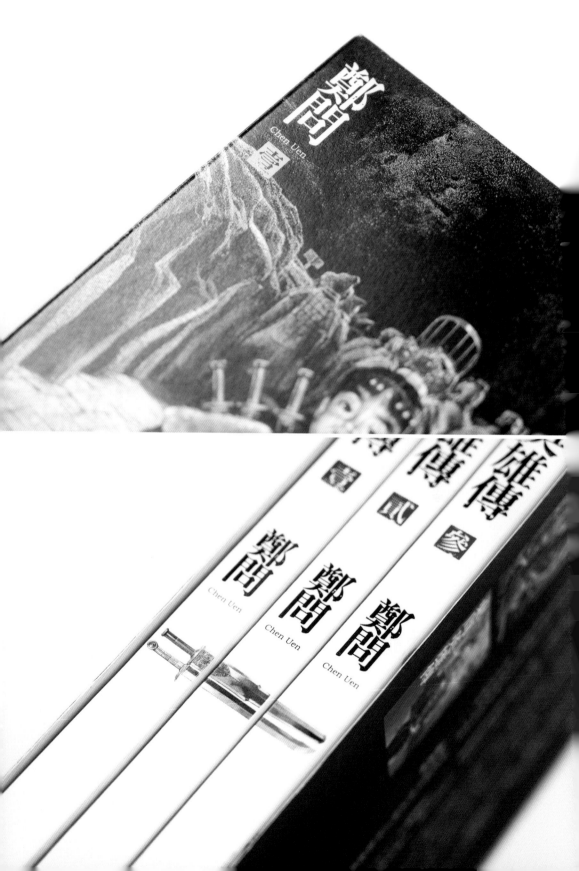

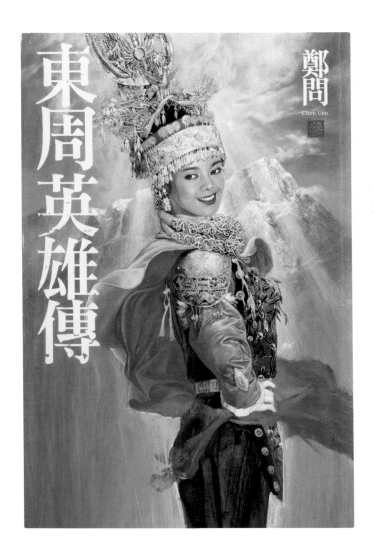

東周英雄傳

鄭問
Chen Uen

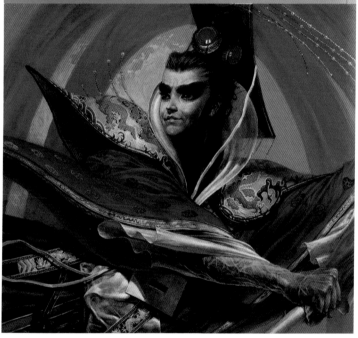

始皇

接續著《東周英雄傳》，鄭問老師的另一歷史磅礡巨作《始皇》接著來設計。
封面做了二層設定，彩圖上不要壓任何文案，形成第一層。
第二層選了深黑色來襯底，來暗喻這位頗富爭議的「始皇帝」。配上金屬色的書名
文字，有重量且醒目的畫面順利產生。

2012
18×26cm・平裝
封面：恆成凝雪映畫170g
內封：巨圓安娜白卡250g
霧P、水性耐磨光
鄭問・台灣漫畫・大辣

鄭
問

1958年生，復興商工畢業，台灣唯一一位成功打入日本主流市場的
漫畫家；他的作品在漫畫迷的心中已經被奉為經典。代表作品有
《戰士黑豹》、《鬥神》、《刺客列傳》、《裝甲元帥》、《阿鼻
劍》、《東周英雄傳》（獲頒日本漫畫家協會特別賞）、《深邃美
麗的亞細亞》（獲得新聞局頒發的金鼎獎，為第一個以連環漫畫獲
獎的作品）、《始皇》（獲第一屆台灣漫畫金像獎）等。

漫畫作品年表
1984　《戰士黑豹》
1985　《鬥神》
1986　《刺客列傳》
1987　《裝甲元帥》
1989　《阿鼻劍》第一部〈尋覓〉
1990　《阿鼻劍》第二部〈覺醒〉、《鄭問特刊》、《鄭問繪畫技法創作畫集》
1991　《東周英雄傳1》
1993　《臥龍先生》、《深邃美麗的亞細亞》、《東周英雄傳2》
1994　《東周英雄傳3》
1999　《鄭問畫集》、《萬歲》
2000　《始皇》、《漫畫大霹靂》、《入間佛教行者：星雲大師》
2001　《鄭問之三國誌》
2002　《風雲外傳：天下無雙》

動畫作品
擔任《孔子傳》人物造型顧問

電玩作品
2001 擔任《鄭問之三國誌》美術總監、插畫及人物設定

萬歲

為了與舊版做區隔，選了另一張插圖來設計封面。

將書名巧妙的配置其中，與插圖相融合。畫面清爽又力道十足。

書印出後，編輯阿和傳來鄭問老師與書的合照，得知鄭問老師也很喜歡這一版的封

面，而對我讚許。作品能得到作者的喜愛，真是最令人開心的事。

2014

18×26cm・平裝

恆成凝雪映畫200g

水性耐磨光

鄭問・台灣漫畫・大辣

刺客列傳

這本《刺客列傳》是在鄭問老師剛過世的這段時間所製作的。

做了鄭問老師這麼多作品，為何都沒想過與總編輯阿和，一起去拜訪鄭問老師呢？
無法當面向老師致意，真是成為心中最大的遺憾……

因為是描繪「刺客」的故事，封面特地選了荊軻篇主角躍上宮殿大樑行刺的背影。
做去背處理放置在封面左側，讓他有延伸前進的動感。下方用鄭問老師的水墨筆觸
代替地面供其踩踏。飛濺的血漬擔心紅色太跳，就以燙金效果來表現。整體生動又
有質感。希望鄭問老師也能喜歡這次的作品。

2017

18×26cm，精裝

源圓米色環保萊妮145g

燙黃口亮金、霧黑

水性耐磨光

鄭問‧台灣漫畫‧大辣

410

深邃美麗的亞細亞 1-5

鄭問老師所有的作品中，我最喜歡的就是這一套《深邃美麗的亞細亞》！
奇妙的敘事，精緻的畫工，令人愛不釋手。
鄭問老師的功力，從封面彩圖就可知其強大！封面就以不妨礙彩圖的完整性為主，
將書名融於圖畫中。
除了第一集有局部去背，讓書名跳一些，其餘四集盡量不破壞圖來進行文案配
置。也要謝謝尤俊明老師的題字，讓整套書有個完美的收尾。

2017

18×26cm・平裝

書盒：合一雪面銅西卡300g

封面：恆成凝雪映畫200g

霧P、局部亮油、水性耐磨光

鄭問・台灣漫畫・大辣

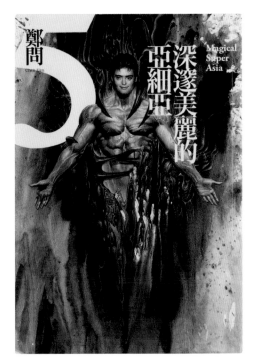

人物風流：鄭問的世界與足跡

2018年整個五月，幾乎都在忙這本書：《人物風流》。

全書304頁，A4全彩大開本。沒想到，由我們四位編輯加一位美術，就將此書生出來了！呼～

從亞洲四地的邀稿與採訪，到後期的設計與編排。遇到問題就一項項的排除與克服，到書印好如期上市，真是謝謝許多夥伴的全力幫忙！

封面選自鄭問老師為安古蘭漫畫節台灣館，特地新繪的〈勿生小像〉為主圖。

書名文案也盡量以相融於插畫中來配置，整體大氣又好看。

這是我們獻給鄭問老師的一點心意，希望鄭問老師也會喜歡。

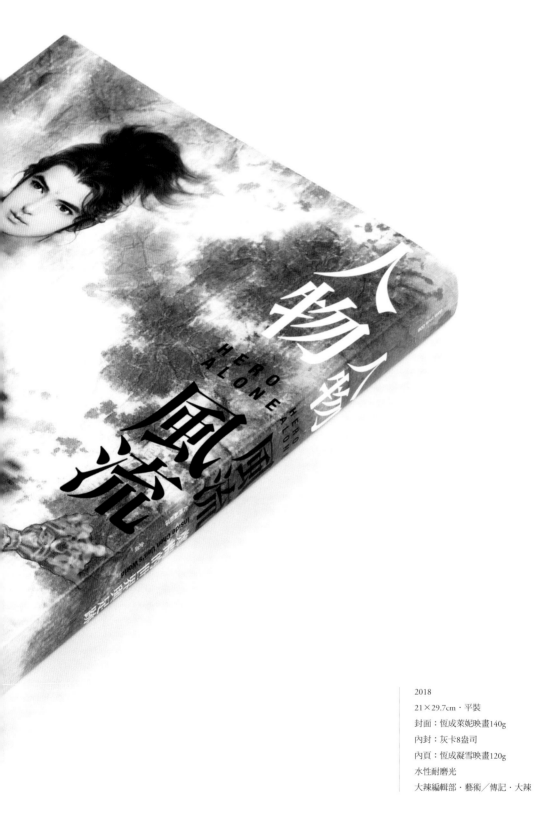

2018
21×29.7cm・平裝
封面：恆成萊妮映畫140g
內封：灰卡8盎司
內頁：恆成凝雪映畫120g
水性耐磨光
大辣編輯部・藝術／傳記・大辣

Part 2

足跡間的
鄭問
Tracking Chen Uen

時鄭
代間
的
Part I How The Story Beg

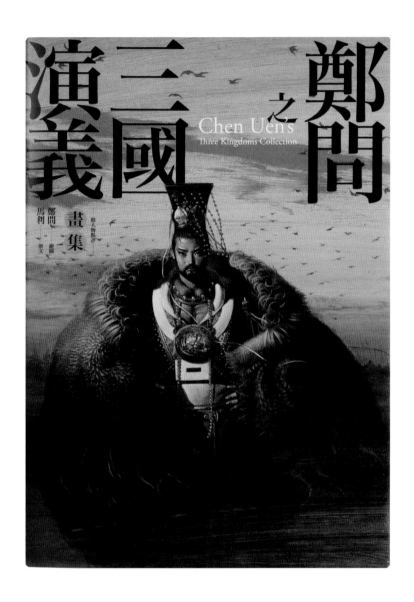

鄭問之三國演義畫集

鄭問老師為了電玩《鄭問之三國誌》所彩繪的人物設定圖，都在這本書集結。
封面圖試了幾款，最後還是選定以梟雄曹操為主圖。
為了讓書名比例好看，刻意將書名拆開，用英文書名來做連接。配上滿版的大圖，
還頗有氣勢。

2019

21×29.7cm・平裝

封面：恆成萊妮映畫140g

內封：灰卡8盎司

內頁：恆成凝雪映畫120g

水性耐磨光

鄭問、馬利・藝術／畫冊・大辣

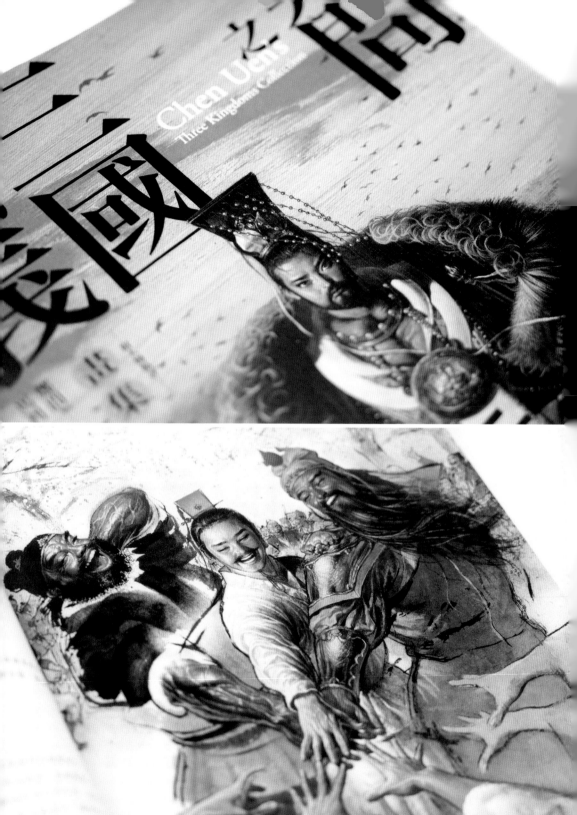

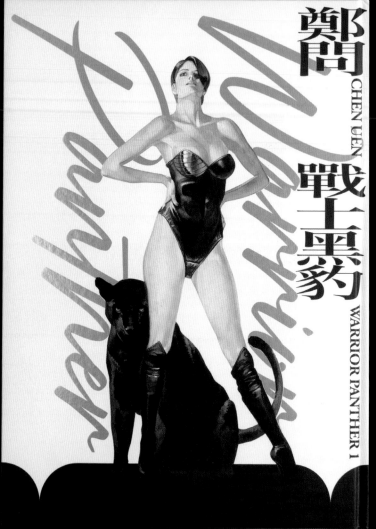

戰士黑豹1-2

鄭問老師首次嘗試的長篇漫畫，1983年在時報周刊連載的作品。

雖然是首次連載，但還是可以看出其深厚的功力。

封面選了第十話的開門彩圖，去背後襯上奔放的草寫英文書名，用燙銀來加工。

下方用同色系所設計的色塊，像黑豹的尖牙般與插圖無縫銜接。整體大氣又好看。

2020

25×35cm‧21×29.7cm

精裝＋平裝

精裝封面：亮彩特銅170g‧燙亮霧

銀‧多麗膜霧P

平裝封面：萊妮映畫140g

書腰：恆成凝雪映畫140g

內封：灰卡8盎司‧水性耐磨光

鄭問，台灣漫畫‧大辣

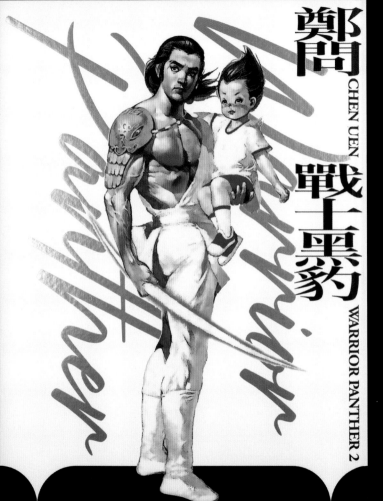

鄭問
CHEN UEN

戰士霽豹

WARRIOR PANTHER 2

窗

相隔十來年，再次為小莊的新作品來進行設計，非常難得。

小莊是我很佩服的創作者。平日忙碌的拍片工作，應該占掉其大部分的時間。還能充分利用空檔，來進行漫畫創作。這本《窗》更是他蘊釀多時所完成的。整本無一句對白，只靠圖來說故事。故在封面設定上，也要向他的精神看齊。

「窗」字選用了纖細的細明體，將局部筆畫移除，置入其他書名文字。放置在從「窗」看出去的廣場插圖上，配上四周再包了一圈白框，框中有框的構圖，就是「窗」啊。

2011

17×23cm・平裝

源圓九八特銅270g

霧P、局部亮油

小莊・圖像小說・大辣

廣告人手記 · 2014增修版

1997年為小莊做的第一本書，隔了十七年再次翻閱，還是很有味道。

特地請小莊為這次的改版，重新繪製了封面插圖。延續舊版的設定，書封上的文字

編排一樣用手寫的方式呈現。

這回想讓他整齊有秩序些，就先用電腦字編排一遍，再請小莊照著設計稿手繪一

次。還好效果還不錯，真是辛苦小莊了。

2014

17×23cm · 平裝

聯美萊卡奇豔象牙紋21

燙黑 · 水性耐磨光

小莊 · 圖像小說 · 大辣

80年代事件簿 1-2

為小莊設計的第三、四本書，也是最有共鳴的一本。

大我一歲的小莊，把自己經歷過的1980年代，如散文般的描繪出來；書中所記錄的
故事不管是棒球熱、李小龍、升學壓力、髮禁、霹靂舞、偉士牌事件……好像在看
自己的故事般，有些羞澀，有些遺憾，但更多的是對成長的感動與釋然。

封面與小莊討論後，參考設定了如同香港黃金的80年代電影海報。豐富的大大小小
人物配置，請小莊繪製出來。80年代的fu，就有了。

四、五、六年級的朋友，一起來看看吧。

2013

17×23cm・平裝

源圓再生棉絮170g

燙黑・水性耐磨光

小莊・圖像小說・大辣

80年代
事件簿

'80s Diary in Taiwan

小莊
Sean Chuang

2

老爸練習曲

為小莊設計的第五本書。

設計本書前，與小莊討論封面如何來構成。

他給了我一個很明確的回答：想要一個純白、素淨的封面。這與我這些年來喜歡簡單的風格，不謀而合！

雖然封面彩圖已繪製完成，還是用力地割捨。只留下他們父子倆的身影，出現在封面上。而街景用打凸不印色來處理，也達成素淨的效果。

一直很喜歡小莊充滿人情味的敘事風格，這本更是小莊的成熟之作。

2018

17×23cm・平裝

封面：恆成細紋映畫200g

內封：恆成凝雪映畫240g

打凸・水性耐磨光

小莊・圖像小說・大塊

小莊
Sean Chuang

02

出生

ISBN 978-626-95780-3-0
dala comic 103 NT$ 550

大辣

潮浪群雄

Local Heroes
Taiwan New Wave Cinema

1980年代，那些天才成群而來……

明驥、吳念真、小野、楊德昌、柯一正、陶德辰、張毅、段鍾沂、侯孝賢、朱天文、陳坤厚……陸續登場

故事發生在漢中街116號六樓中影公司製片部辦公室，承載也匯聚著台灣電影史的記憶，平凡而且簡陋，桌椅靠窗排列，是耐摔撞的薄鐵桌，那時電話有的是轉盤式，有的是按鍵式，一點都不前衛，更沒有革命的蕭殺或浪漫。小野和念真靠窗前後坐，左手邊就是可以拉動的鋁門窗……

詹宏志是這樣形容這個故事的，如果《光陰的故事》是興中會，《兒子的大玩偶》就是同盟會，革命就發生在一個最不可能發生的地方。

小野在推薦序中說，雖然第一集小莊才剛剛把那個時代的氛圍和事情發生的契機描繪出來，但是他卻精確又傳神的安排了「有著想要突破重圍、改變世界的強大意志力和心理素質」的人物一個個出場。

小莊想要用漫畫把這些故事記錄下來，不是為了歌頌那些早已經受到肯定的電影，也不是為了再度吹捧那些早已經成為大師的英雄，只是想知道在那個年代到底發生了什麼事？

那些做電影的人

小莊
Sean Chuang

Local Heroes
Taiwan New Wave Cinema

潮浪群雄
1

潮浪群雄：那些做電影的人

這是為小莊設計的第六本書。在這電繪如此便利的時刻，小莊仍能用著手繪，將這美好的故事描繪出來。

排完內頁與小莊回饋：「意猶未竟，很好看。應該還有下冊吧？」小莊：「應該至少有三冊。」我：「那就太好了！」

構思封面時，想像的畫面已浮現。就與小莊討論，希望他能將本集出現過的人物一起工作的姿態，畫一張乾淨的去背圖給我，好來用在封面上。

刻意將文字壓在框外，象徵打破舊時代的力量。讓楊德昌導演留在封底，與封面互動。謝謝小莊為新浪潮留下紀錄。更要感謝當年的這群做電影的人，讓台灣電影變「好看」。

2021

17×23cm・平裝

封面：恆成萊妮180g・書腰：恆成萊妮150g・內封：國產牛皮紙300g

印單色・局部UV光

小莊・圖像小說・大辣

羅浮7夢：台灣漫畫家的奇幻之旅

本書由七位風格世代截然不同的台灣漫畫家，以「當羅浮宮遇見台灣漫畫」來創作。封面選用了常勝的圖，一位身著宇宙服的太空人在達文西的名作「蒙娜麗莎的微笑」前沉思……在圖的四周用上45度的輔助線，來延伸視覺。讓讀者如同畫中太空人一樣，欣賞著封面。夢境與真實盡在其中。

2015
21×29.7cm，平裝
合一高階萊妮壓紋紙200g
水性耐磨光
常勝、61Chi、小莊、簡嘉誠、TK
章世炘、阿推、麥人杰，圖像小
說，大辣

父さん

原著 —— 吳念真
漫畫 —— 李鴻欽

多桑

是什麼樣的願力與動力,可以讓阿欽(李鴻欽)花了兩年的時間,來完成這部漫畫
作品。真是太令人佩服了!

書名請了尤老師來題字,利用燙黑效果,大大的壓在插圖背後。形塑不管在那個艱
困的年代,每位多桑,都是堅毅的存在著。

吳導是位非常會說故事的導演,但透過阿欽的分鏡與繪圖,畫面直接帶給人的感
動,還是令人震撼。謝謝吳導寫出了這個故事,並拍攝成電影。恭喜阿欽能依此劇
本完成如此精采的漫畫。也獻給我的多桑。

2015
17×23cm,平裝
源圓再生棉絮240g
燙黑・水性耐磨光
李鴻欽、吳念真・台灣漫畫

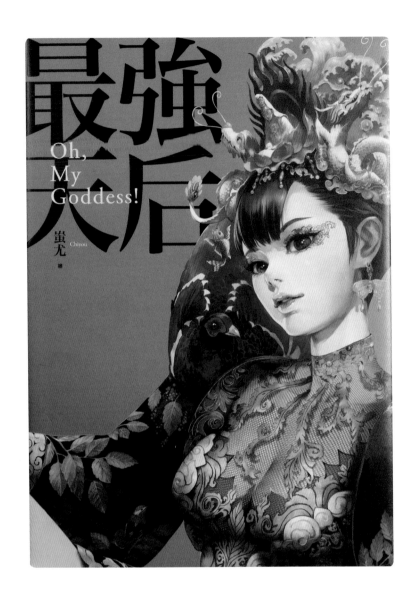

最強天后

如此詮釋的媽祖，相信沒有人看過。

本書由作者蚩尤所繪的一幅媽祖出巡圖所構成，蚩尤的構圖極細緻，每個人物都可
放到極大還可見其細節。

封面將主角媽祖去背配置在右側，持扇的手延伸到封底。本想用燙金效果來襯底，
但因面積過大且轉折處可能會破損，就改為印特色金的方式處理。讓金色這個傳統
廟宇常出現的元素，貫穿全書。

2016

21×29.7cm・平裝

封面：聯美萊卡奇艷象牙紋130g

內頁：恆成凝雪映畫140g

燙亮黑・水性耐磨光

◎第13屆金蝶獎・榮譽獎

蚩尤・圖像小說・大辣

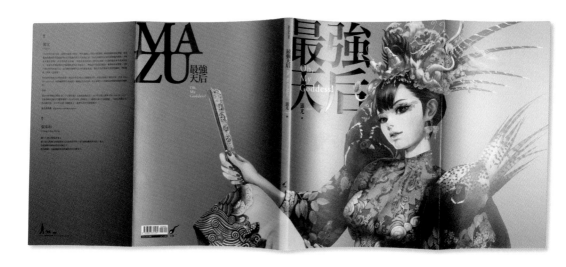

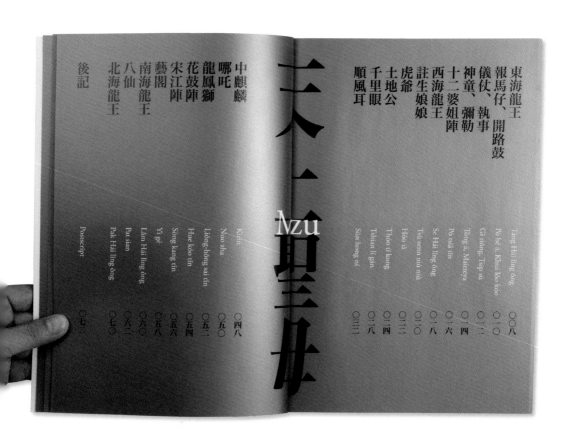

ISBN 978-986-6634-87-1
dala comic 073
NT $ 650

Shanghai
Junior A Story in China 1929

十年磨一劍，
1929年上海的青春黑色喜劇！

1929年（民國18年）是歷史上充滿迷人光澤的一年，國民政府北伐成功，但軍閥仍各竊山頭，一切均在混亂中，昂揚前進。這時的上海，人稱「十里洋場」，金融工商與城市建設急遽發展；摩登女郎開始出沒電影院、舞廳、咖啡館；流行歌曲由此席捲整個中國。然而，流光溢彩的背後，外國租界、地方幫派、華界警察等勢力互相較勁，自清朝以來未曾斷絕的毒品鴉片，亦在此時茁壯，上海成為當時毒品交易重鎮，牽扯出金錢與權力的黑暗遊戲。

黃照文的《上海大少爺》即以這個豔麗與汙穢並存的魔都為背景：毒品販子范老闆在一次黑吃黑的滅口案中成為犧牲品，讓獨生女范瑛奇一夕之間面對人性的現實與殘酷。由於案發現場位於外國租界，地理位置敏感，上海警方在案不易，情急之下只好雇用獎金獵人——「大少爺」洗小冬。

為了偵破命案，洗小冬以誠意說服范瑛奇合作，兩人經歷一連串的冒險之旅，在一頁頁的漫畫裡遊走民初上海的里巷弄堂，幫派火拼、警匪追逐，夾雜著年少的初戀滋味，彷彿在音樂聲中，觀看一齣百老匯歌舞劇。

上海大少爺

身為知名藥廠第二代的熙文兄，利用工作之餘，花了十年的時間，所完成的長篇大
作：《上海大少爺》。這是需要有多大的毅力與耐心，才有辦法完成啊！
封面選了內頁結尾的主角奔向前方圖去背來做主視覺，搭配由日本書法家智山尚幸
題的書名字來構成。下方佐以熙文兄電繪的上海外灘歐式洋樓幾何線條，用打凸不
印色的方式呈現。整體清新又活力十足。

2018

21×29.7cm・平裝

恆成凝雪映畫170g

打凸・水性耐磨光

黃熙文・台灣漫畫

安古蘭遊記：漫畫家法國駐村新體驗

比起敖大師後期大量的電腦上色作品，我更喜歡敖大師回歸初心，一筆一畫創作的
《安古蘭遊記》。豐富生動的筆觸，把他在法國安古蘭駐村的生活趣事，記錄下
來。也引導著創作者與閱讀者，找回漫畫閱讀樂趣與創作最源頭的初心。
封面掃描了牛皮紙的紋路，將它鋪底作為底色，配上敖大師手繪的聚會情境插圖。
在插圖上特地刷上一層局部UV光油來與大面積的牛皮紙底色，模擬做出兩種紙材貼
合的效果。生動又質樸。

2016
17×23cm，平裝，
大亞香氛190g
局部UV光油、水性耐磨光
敖幼祥・圖像小說・大辣

妖怪森林外傳

非常高興看到本書的出版。難得的本土題材，由六位台灣新銳漫畫家，各繪一篇妖
怪故事來集結出版。

還在製作內頁時，封面畫面就在腦海裡浮現。

先架構了六篇故事的妖怪主角，同時出現在一片森林裡。簡單幾筆繪出草圖後，請
執編先好來傳給漫畫家們，好來繪製封面插圖。只有設定一個重點：請讓主角與森
林裡的樹「互動」即可。

而後陸續收到封面圖，冰雪聰明的漫畫家們，果然繪出精采的插圖。一個都不用
改，我隨心所欲地安排到適合的位置就好。族群「融合」的妖怪森林封面順利誕
生。

2019
17×23cm，平裝
大亞鬱金香100g
印銀、局部亮油、水性耐磨光
曾耀慶、羅寄、黃正、李瑋恩、
Elainee、筆頭，台灣漫畫，大辣

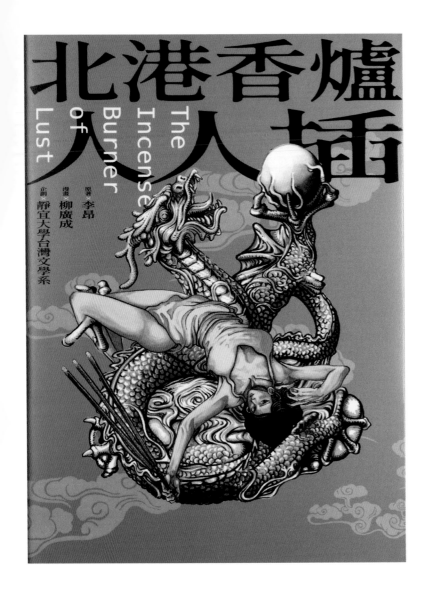

北港香爐人人插

沒想到在《北港香爐人人插》小說二十五週年時，會有這本台灣首部政治情慾漫畫的問世。謝謝靜宜大學台文系的協助促成，李昂老師的授權和全力參與。

且由曾參與反送中的香港漫畫家柳廣成來繪製，十分合適。

封面廣成提出草圖討論時，我只建議女體與龍分開畫，女體可畫細緻些，其他看他好表現即可。收到頗有氣勢完成圖，聰慧的廣成有分好圖層，更方便作業。

我只要將圖文配置在適當的位置，就很好看。特別在三位協力者名字處，用三個「×」字符號來連結。與「人人插」的書名呼應，也有台語的氣口。

李昂老師在其序文寫得真好：我們讓一位反送中的香港藝術家，來台灣工作，完成這樣不受限的作品。作為在1980年代，曾因為小說被當時政府的新聞局下公文禁止的作家，我真為台灣的民主與自由感到驕傲！

2022

17×23cm，平裝

封面：恆成安格映畫170g，書腰：安格映畫140g，內封：國產牛皮紙印單色300g，四＋一特色金印，水性耐磨光

李昂、柳廣成，圖像小說，大辣

閻鐵花 1

常勝也是我很喜歡的台灣漫畫家之一。長我一歲的他，畫技扎實，故事也很有味道。最厲害的是如此高的質量，都是由他一個人獨立完成。

製作書封前與他討論後，就選定以特別色螢光桃紅來襯封面插圖，與京劇女伶插圖十分契合。並將完整的主角畫像平均切成二半，靠齊書背置於封面與封底。讓她以可視範圍做最大呈現，力道十足。封面題字由日本知名漫畫家平田弘史老師親題，聽常勝說了其背景之後，才知其厲害。原來極富盛名的《AKIRA阿基拉》原版電影海報上蒼勁有力的日文標準字即出自其手，且是一生只畫一種題材：「武士」的漫畫大師。才恍然大悟地想起，原來看過許多日本設計書上的書法字呈現，與我們大不相同啊。

2020
18×26cm・平裝
封面：凝雪映畫140g
內封：大亞亮彩特銅300g・扉頁：
沐光紙120g・內頁：輕量環保紙
82g・PANTONE 806C・燙霧黑・
水性耐磨光
常勝・台灣漫畫・大辣

ISBN 978-986-96436-0-6

闇鐵花 2

第二集延續第一集的設定。

配合彩花，選了碧藍特別色來襯封面插圖，與主角插圖十分契合。雖然將完整的主角畫像平均切成二半，配置於封面與封底。讓她以可視範圍做最大呈現，還是力道十足。

2021
18×26cm・平裝
封面：凝雪映畫140g
內封：大亞亮彩特銅300g・扉頁：
沐光紙120g・內頁：輕量環保紙
82g・PANTONE 317C・燙霧黑・
水性耐磨光
常勝・台灣漫畫・大辣

閻鐵花 3

在新書分享會上，得知常勝花了六年時間，來完成《閻鐵花》。

從與常勝開始合作，就對他非常自律且有效率的完成畫稿工作，深感敬佩。

想像全書356頁，扣除編輯頁，也有將近340幅畫面。

一天能完成一幅草圖就很厲害，但常勝卻能完成精細的成品畫稿。且每年年末都能準時交稿，實屬不易。

做完這套書，只有一個感想：「幹，真是太好看！快去買！」

2022
18×26cm・平裝
封面：凝雪映畫140g
內封：大亞亮彩特銅300g・扉頁：
沐光紙120g・內頁：輕量環保紙
82g・PANTONE 804C・燙霧黑・
水性耐磨光
常勝・台灣漫畫・大辣

dala comic 008

出生在她方

Née quelque part

作者◆約翰娜
譯者◆顏湘如

娜嘉，生於台灣的法國女孩，原本也可能出生在非洲、大洋洲或其他地方，但這取決於她的民族學家父親。

娜嘉想要知道：她的雙親為什麼來到這裡，以及她的出生，她的童年。

於是她從巴黎來到台灣，展開一段尋根之旅。

在島上由北到南，穿過市區的大街小巷，一步步揭開了她與家人一段深藏的過去……

ISBN 957-29766-0-5
00320
9 789572 976609

dala comic 008 NT $ 320

大辣

出生在她方

這是本帶著濃濃鄉愁的漫畫書。作者約翰娜,出生於台灣的法國女孩,三歲半離開
這座島嶼。成年後,約翰娜想要知道,她的雙親為什麼來到這裡,於是她從巴黎來
到台灣,展開一段尋根之旅。

透過約翰娜的筆觸,看見日常熟悉的景物出現,還滿奇妙的。

所以在設計上,想要呈現出滿滿的台灣風情。故選用像包裝「蔥油餅」的紙袋紋路
來鋪底,做中式古書的編排版型,延伸至封底。

復古的書名編排搭配約翰娜的插圖,加上海外信件的郵戳。效果好極了!

2004
21×29.7cm・平裝
封面:大亞日本銅西卡230g
內頁:全木道林100g
霧P、局部亮油
約翰娜・圖像小說・大辣

由希子的菜

ゆき子のホウレン草

限 L'Epinard de Yukiko

由希子的菜

是一本法國漫畫家的東京愛情物語。

到書稿，就對書名裡的「菜」很好奇。原來是日文的菜和肚臍的發音近似，
來當書名更文雅有趣。作者的畫風有著淡淡的鉛筆素描筆觸，故選好封面主圖
，配上淡雅的淺棕色襯底，上方配置日文書名，與下方的法文書名相互應。
礙眼的限制標想避都避不掉啊。

2005
17×23cm・平裝
大亞日本銅西卡190g
霧P、局部亮油
弗德利希・波雷・圖像

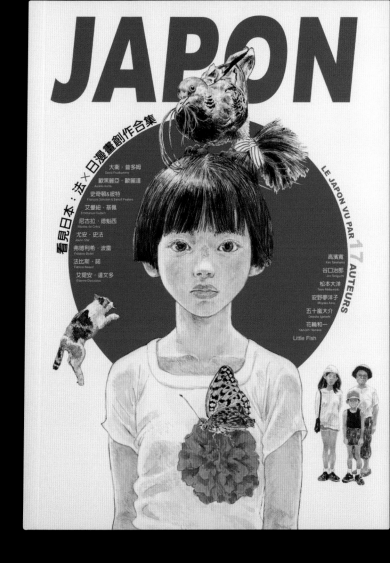

JAPON看見日本：法×日漫畫創作合集

這是法國與日本漫畫家以看見日本為主題，所繪製的短篇合集。
封面由我很喜愛的漫畫家五十嵐大介的插圖來做主視覺，法語發音的「JPAON」，
大大的配置在畫面上方，與象徵日本的紅色幾何圖形，形成極富代表性的視覺，簡
單又有型。

2006

17×24cm，平裝

大亞日本銅西卡

霧P、局部亮油

弗德利希·波雷

圖像小說·大辣

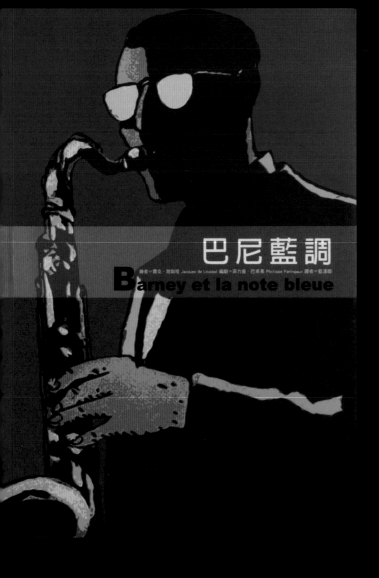

巴尼藍調

作者=賈克‧路斯塔 Jacques de Loustal 編劇=菲力普‧巴希果 Philippe Paringaux 譯者=藍漢傑

Barney et la note bleue

巴尼藍調

這本漫畫可說是用爵士樂靈魂創作的浪漫些時故事，帶著有些藍的迷醉人生。

所以整體風格就往藍色調來進行。

封面用了一橫式色帶延伸至封底，來安排書名。

目錄頁也用上CD外殼般的設計，彷彿薩克斯風的樂聲，也在耳邊響起。

2006

18×26cm‧平裝

大亞日本銅西卡190g

霧P、局部亮油

路斯塔、巴希果‧圖像小說‧大辣

Barney Wilen

魔怪波波

尼古拉‧德魁西也是我很喜歡的法國漫畫家。

從小就喜歡看漫畫書，但能接觸到的大都是日本漫畫。直到做了大辣出版的許多歐漫，才認識了這位作者。

看似雜亂又獨特的畫風，讀了後才知作者的厲害。本書更是全無文字與對白，完全以圖像直球對決。

故在封面上用了書中怪物波波的形象輪廓，來與書名做結合。讓設計與圖像融合在一起，最苦惱的限制級標誌也如此操作，看起來協調好看多了。

2006

18×26cm‧平裝

大亞日本銅西卡190g

霧P、局部亮油

尼古拉‧德魁西‧圖像小說‧大辣

衝出冰河紀

「當羅浮宮遇見漫畫」系列第一彈尼古拉・德魁西的作品。

奔放又細膩的筆觸，構築了這部科幻小品。

中文書名參考了原文書名，用數位筆在字框內做出筆觸來回的效果。

在襯於原文書名下，來互映書名。

搭配封面插圖上那隻戴眼鏡很像豬的小狗，很有趣。

2014

21×29.7cm・平裝

聯美萊卡奇艷象牙紋190g

水性耐磨光

尼古拉・德魁西・圖像小說・大辣

ISBN 978-986-98567-4-7
data correi 064
NT$ 450

FOLIGATTO

Nicolas de Crécy
&
Alexios Tjoyas

假聲男高音FOLIGATTO

德魁西難得厚彩的作品。

色彩豔麗，筆觸依然奔放，每一小格畫面都可以獨立拿出來放大觀賞。

在底色襯了西洋棋的格紋，與封面插圖非常契合。

在以紅口霧金加工來燙原文書名，營造出充滿戲劇張力的視覺饗宴。

2020

21×29.7cm・精裝

恆成凝雪映畫140g

燙紅口霧金・水性耐磨光

尼古拉・德魁西・圖像小說・大辣

藍色是最溫暖的顏色

做這本書封時，有小撞牆了一下。因直覺想把「藍色」這個元素，作最大面積的呈現。但一直試也試不出想要的畫面。

想想就直接秀出主圖，用最清爽的方式來配置書名。將「藍色」留在書背上，也是另一種表現方式。

2014
18×26cm・平裝
聯美萊卡奇豔象牙紋190g
水性耐磨光
茱莉・馬侯・圖像小說・大辣

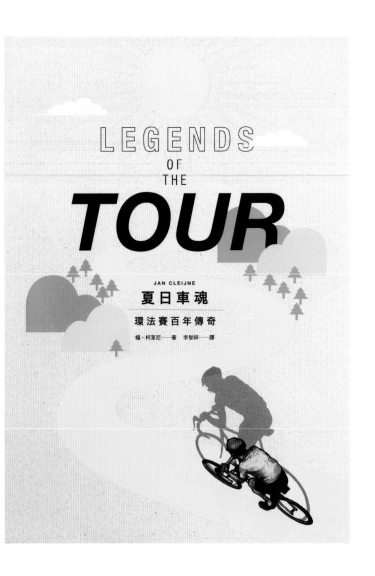

夏日車魂：環法賽百年傳奇

夏天就是要騎車！但好像是在法國的鄉間田野騎乘較愜意啊。

這是一部描繪百年環法賽的繪本故事，封面本想用如同柏油路般的灰卡紙來做底材，但正式打樣後，因粗糙的灰卡紙顯色極差應該無法使用。

與印務商量後，就用掃描灰卡紙紋的方式，印在有輕塗布的美術紙上。這樣象徵環法賽榮耀的黃衫與黃金大道，才能亮麗呈現。

2017

21×29.7cm・平裝

封面：恆成細紋映畫140g

內封：日皓頂級銅西300g

局部亮油、水性耐磨光

楊・柯萊尼・圖像小說・大辣

ISBN 978-986-6634-68-0
dala comic 060
NT$ 500

大辣

LEGENDS
OF
THE
TOUR

榮耀黃衫
Yellow Jersey

每年7月，
198名自
行車選
手，頂
著夏日高
溫，以平均時
速50公里的速度，在21天
的賽事裡，環繞著法國六角形國土騎乘3,500公里。這個自行車賽事吸
引法國人及全世界的運動迷，一塊兒觀賞這二十個車隊在法國鄉間／高
山／小鎮裡的追逐穿梭；年復一年地在香榭里舍大道
上，奔向凱旋門的終點。

這部第一本
描繪環法賽百年
歷史的圖像小說，很神
奇的並不是由法國人來創作，
而是一位荷蘭漫畫／插畫作者。細數
百年來的單車英雄，在其筆下一一登場，登山的咬
牙與瀕死邊緣，登頂的天堂幻覺及終點的榮光，誘惑著一代又一代
的單車手與眾多單車迷，追逐其中。

全書泛黃光澤，彷彿帶著人走入時光隧道，重新踩著踏板穿越這百年的環法榮光。

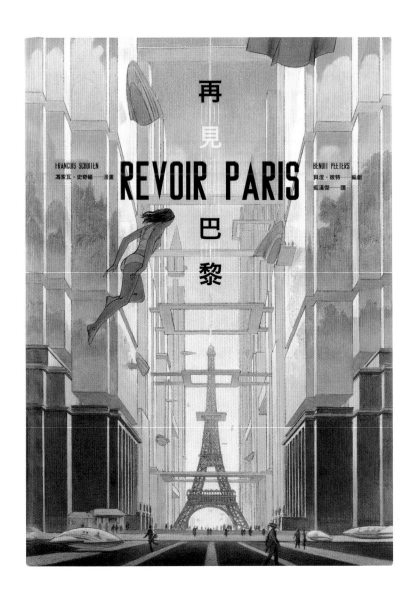

再見巴黎

封面以作者繪製一百年後的巴黎街景做主圖，中文書名利用線條輔助，做出如火箭升空般，在巴黎鐵塔上方呈現。

漂浮的主角，黃昏的迷離配色，猶如電影般虛幻。

2018

21×29.7cm・精裝

封面：恆成萊妮映畫120g

內頁：恆成凝雪映畫120g

多麗膜霧P、局部亮油

貝涅・彼特、馮索瓦・史奇頓・圖

像小說・大辣

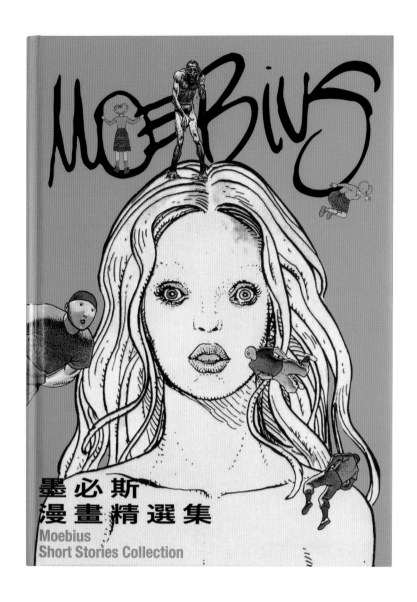

墨必斯漫畫精選集

2007年的第一版，做了個規矩的封面。

隔了十五年，有了再版的機會，重新微調內頁並來選封面構成的元素時，又重新認識墨必斯的厲害與過人之處！每個短篇漫畫，不管是自行創作或是與其他劇作家合作。任何時代看，都是不會過時的佳作。

封面選了〈漫長的明天〉篇中，外星異化成的女角來做主圖。

原圖不大，約8公分見方。在封面上雖放了極大比例，細節一點也不馬虎還是魄力十足，可見墨必斯的功力。

加上用其簽名Mœbius來做上方的文字視覺，與其他插圖相融合，也形成畫面的一部分，十分搶眼。

2022
21×29.7cm・精裝
封面：大亞亮彩特銅170g
內頁：恆成凝雪映畫120g
PANTONE 801C 螢光藍
多麗膜霧P・局部亮油
墨必斯・圖像小說・大辣

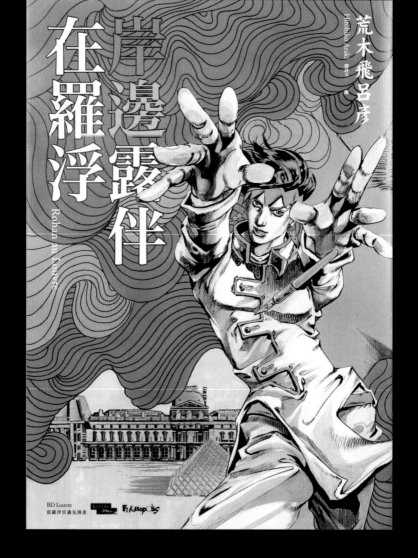

岸邊露伴在羅浮

終於做到一本JoJo了。荒木飛呂彥也是我很喜歡的日本漫畫家之一。

岸邊露伴這個角色，就像是荒木大神自己的投影。奇特的敘事風格，精美的畫技，看了十分過癮！

為了呼應故事主題「黑」色，用了比書衣材質更貴的黑卡，來印製內封。不知道是否會被說用錯地方，好在出版社很大方。但比起絢麗的外書封，我更喜歡素淨的內封啊！

2018

21×29.7cm・平裝

封面：恆成凝雪映畫140g

內封：黑卡250g

局部亮油、水性耐磨光

荒木飛呂彥・圖像小說・大辣

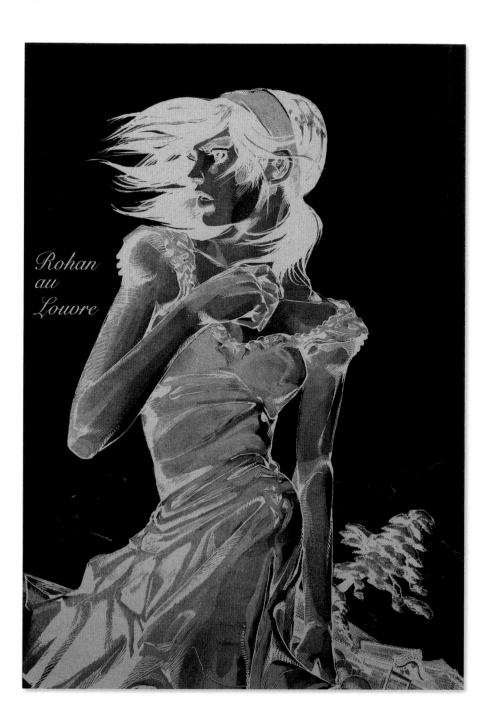

Rohan
au
Louvre

義大利愛經

如同麥叔書腰上的驚嘆，米羅·馬那哈也是我最愛的歐洲漫畫之神啊！

他筆下的情慾性愛場面，描繪的如此露骨，令人血脈噴張。但一點也沒有猥褻感，

只能用藝術品來比喻讚嘆。

所以這次封面就想將馬那哈的人體之美，直接秀出來，又擔心上不了書店平台。

故與印務討論並試了幾種書衣用紙，最後選定進口的描圖紙，讓其彷彿隔層紗般，

想要來窺視其究竟。精采的內封，就讓讀者買回家好好欣賞囉。

2019

21×29.7cm，精裝

封面：義大利描圖紙160g

內封：亮彩雪銅150g，打凹

內頁：恆成凝雪映畫140g

水性耐磨光、亮P

米羅·馬那哈，圖像小說，大辣

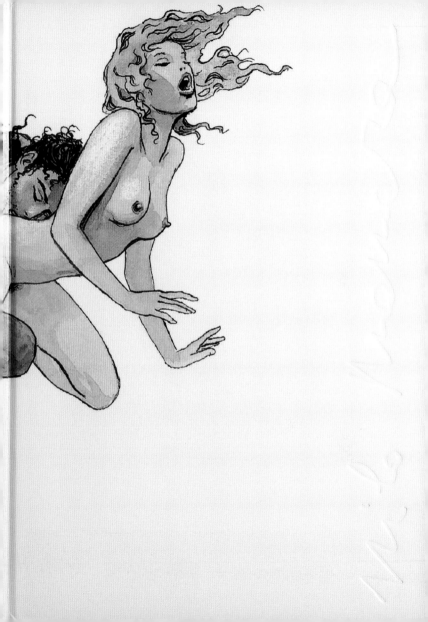

A
Contract
with God

當漫畫成為文學藝術……
奠定「圖像小說」全新文類，
美漫教父圖像敘事的革命之作

威爾‧埃斯納在漫畫的黎明期便已參與其中。1940年代，他以備受好評的每週連載《閃靈俠》（The Spirit）拓展了這個媒體的疆界，隨著《與神的契約》在1978年出版，他創造了一個全新的載體：圖像小說（Graphic Novel），它創所未見，開創了一個漫畫家從有所侷限的連載被解放的時代。埃斯納的作品是漫畫可能性的耀眼範例，跟文學藝術一樣創新，令人又愛難的載體。

──史考特‧麥克勞德（漫畫家）

大辣

ISBN 978-986-96557-0-9
dala comic 080
NT$ 600

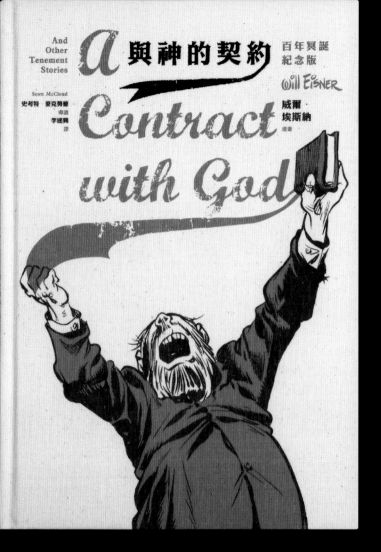

與神的契約・百年冥誕紀念版

製作本書時，因只先看到了原文版。還不了解是什麼樣的故事內容，只覺得畫風還滿扎實、老派的。等譯稿到，老婆大人入完字後。我邊檢查邊調整，竟入迷的把它讀完了。只能說總編書選得好啊！

做書封也想做出時代經典感，選了像海運的帆布袋般具豐富質感的，並可上四色機印刷的天然麻布來做底材。

設定了黑、橘雙特色來印刷，選了第一篇主角朝天抗議吶喊的插畫來做主圖，參考了英式契約書來做編排，配上古樸的英文字型，形成戲謔與規則並存的畫面。

2020

18×26cm，精裝，

虹暘天然麻布9402

燙亮黑，雙特色印刷

威爾・埃斯納，圖像小說，大辣

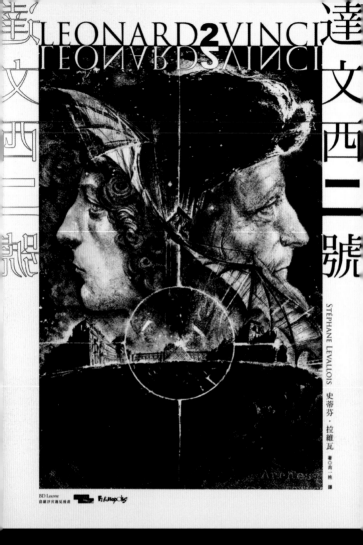

達文西二號

作者史蒂芬‧拉維瓦（Stéphane Levallois）花了兩年時間發展這個故事。

他捨棄繪圖軟體，不靠電腦幫助，選擇自己全部重繪，一點一滴的進入達文西的藝術世界，甚至模仿左撇子達文西，以左手處理線稿（作者是右撇子），這一切都是為了最忠實的還原。

看了翻譯的介紹：翻開他的資歷：短片導演、設計師、漫畫家、電影分鏡師……尤其是最後一項，長年與好萊塢許多大導合作，畫出電影《金剛》裡的荒島、《哈利波特》、《異形：聖約》等大片。《異形：聖約》驚！難怪會覺得那麼眼熟。

ISBN 978-986-98517-9-2
dala comic 087
NT $ 480

「凡存在必不歸於虛無。」——達文西二號

遙遠的未來，一五○八年，人類最前線的倖存者席士太空艦「文藝復興號」，為地球史上最偉大、阿凡的發明天才李奧納多·達文西，他們在達文西名著《聖母子與聖母子》找到一枚達文西本尊留下來的指紋，藉此為因風和製造出「達文西二號」。他方將如何抵抗來襲的人類？

寄望他能夠複製出抗戰的武器，從絕終將因此使樣的局域嗎？他們在達文西的希望，他們唯一的希望。

故事在遙遠未來，人類在星際間受到外太空生物攻擊瀕臨滅亡，僅存最後的太空船——文藝復興號。為了拯救剩餘人類的危機，科學家們決定回到羅浮宮將《聖安尼與聖母子》上的達文西指紋，取得基因，並製造出了「達文西二號」。

由此發想，將中法書名刻意重複二次，右側書名配合畫面放置實心字，並燙黑加強；左側則反轉字為空心，做出另類的暗喻。

2020

21×29.7cm·平裝

封面：恆成萊妮映畫140g

書腰：恆成萊妮映畫120g

燙黑·水性耐磨光

史蒂芬·拉維瓦·圖像小說·大辣

內褲外穿 1-2：那些活出自己的女人

這不是一本尋常的女性勵志傳記書！

法國漫畫家潘妮洛普・芭潔以「不一定是最美、最有名、最傑出，但很重要」的角度選出15位女性的故事畫成漫畫，幽默有趣還很勵志！

作者的構圖非常有巧思，比如喬吉娜・瑞德篇，她是位身體力行的燈塔守護者，利用傳統工法來維繫燈塔所處的海岸線免受海浪侵蝕。構圖中纖細的白線，象徵著已完成的工事。小小的紅點如同她瘦小的身軀。看到這幅插圖時，只能讚嘆啊！

內頁的插圖實在太美，所以二集的封面元素都由內頁擷取。再細心配製而成，完成後的成品真不錯。

2021

19×26cm・裸背穿線裝

大亞鬱金香130g

水性耐磨光

潘妮洛普・芭潔・圖像小說・大辣

ISBN 978-626-95766-5-2
446-mm: 185.
NT $ 650

向羅伯·強生致敬
他的唱片，深深影響了下一代、
以及再下一代的藍調吉他手

查克·貝瑞 Chuck Berry
巴布·狄倫 Bob Dylan
艾力克·克萊普頓 Eric Clapton
滾石 The Rolling Stones……

羅伯·強生埋葬妻兒的那一天，或許就是他決心抵押靈魂給魔鬼的日子
從此，他揹起吉他、四處浪遊，不顧來生、無視救贖。
一切享樂、一切苦難，都只在當下有意義。歡樂和痛苦，他都不縈遶，
他的藍調，便是凝視這一切，並驗證一切的見證。
——馬世芳（廣播人、作家）

在好幾個層面上看，藍調（Blues）與鄉村歌曲（Country music）可說是極度工整的相對仗著：
藍調是黑人的，鄉村是白人的。
藍調是悲傷的、哀吟的，鄉村是歡唱的、群奏的。
藍調是一把吉他或一支口哨這種單薄淒涼孤高的樂器的，
藍調是棉花田的音樂，鄉村則常是礦坑鐵道邊的音樂。
舒國治（作家）

Love In Vain
Robert Johnson 1911-1938

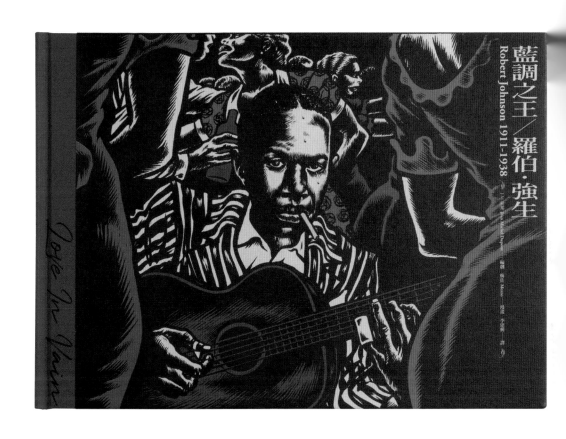

藍調之王／羅伯‧強生

這是藍調之王：羅伯‧強生的傳記故事。對羅伯‧強生不太熟，但他最有名的歌
〈十字路藍調〉（Cross Road BlUes），前奏一下，相信大家就有印象了。
羅伯‧強生的一生短暫，只活了二十七歲。傳說強生在午夜郊鄉的十字路把靈魂賣
給魔鬼，換取傲世琴技。讓我對本書的製作，更增添其樂趣。
繪者梅佐的功力深厚，內頁的每頁、每格畫面，都能單獨裱框成畫。故封面選了幅
強生彈著吉他、叼著菸，身旁圍繞著酒精與女性的身影。底部襯上紅色系的配色，
與書背紅相呼應。並選了張紙紋明顯的美術紙來印製，氛圍就形成了。

2022
21×29.7cm，精裝
封面：恆成錦紋150g‧書背：義大
利彩格紅120g‧內頁：淺米象牙
150g‧書背網印黑字‧水性耐磨光
◎博客來OKAPI書籍好設計
J.M. 杜邦、梅佐‧圖像小說‧大辣

雲
門

跨世紀
典藏 I

Best of Cloud Gate I

林懷民作品
Work by Lin Hwai-min

薪傳
Legacy

稻禾
Rice

關於島嶼
Formosa

鄭宗龍作品
Work by Cheng Tsung-lung

乘法
Multiplication

雲門五十跨世紀典藏系列

因設計林懷民老師的《蟬》書封，而被老師指定來為雲門設計此系列作品，十分榮幸。雲門舞團可說是台灣的藝術國寶，在懷民老師的努力下，2023年也即將迎來五十週年的團慶。

此系列已進行了三年，將雲門舞作分三小套來隔年推出，加上明年的一大套來成形。2020年與懷民老師討論最初成品樣貌，就決定以素簡來呈現。

選用低彩度有紋路的美術紙來裝裱外盒，封面上只放上舞作名與兩位老師名。

內盒Usb選用了水晶十木頭（系列一）、水晶十鍍銀不鏽鋼（系列二）來做載體材

雲門

跨世紀
典藏 I
Best of Cloud Gate I

林懷民作品
Work by Lin Hwai-min

薪傳 Legacy
稻禾 Rice
關於島嶼 Formosa

鄭宗龍作品
Work by Cheng Tsung-lung

乘法 Multiplication

簡介資料 About the work

雲門1號字 董陽孜

2020

1. 套裝外盒：尺寸（寬26.6高16.5出血1.5cm），聯美美國萊妮602淺米，118g包裱，
 印單色黑，雲門logo與劇名設定燙霧黑
2. 套裝內襯：尺寸（寬15.6高26.3cm），聯美美國萊妮602淺米，118g裱貼，印單色黑
3. 套裝內盒：尺寸（寬16高9.5厚3cm），聯美美國萊妮673黑，118g包裱（裝填是黑
 色泡棉）
4. 舞作卡：尺寸（寬14.9高9cm），聯美萊卡奇豔象牙紋MF02米白，240g，印正四反
 一，水性耐磨光

林懷民、鄭宗龍、舞蹈、雲門、金革唱片

雲門
跨世紀
典藏 II
Best of Cloud Gate II

雲門
跨世紀
典藏 I
Best of Cloud Gate I

林懷民作品
Work by Lin Hwai-min

松煙 池上公演
Pine Smoke

狂草
Wild Cursive

白水
White Water

微塵
Dust

鄭宗龍作品
Work by Cheng Tsung-lung

十三聲
13 Tongues

定光
Lunar Halo

旅行19

這是為一豪設計的第一張CD專輯，一豪是台灣戒嚴期就有唱片被禁的歌手。風格一直是前衛多變，十足反叛而有味道。

整個外觀視覺由其瑞士友人Rita Loewenthal的畫作所構成。畫面詭譎又繽紛，非常適合用在專輯封面上。封面上特地留了塊小小的白底，來安排文字配置。不至破壞畫面，整體和諧又好看。CD盤面用了他表演時配戴的眼罩，配合國字數字來做設計。彷彿笑臉般哼唱著歌曲。

2009
正面：13.8×18.8cm
展開：56.2×18.8cm
特銅300g・霧P・局部亮油
趙一豪・華語流行

掏出白痴的謊言

2013年底與一豪聊起，他想把1986與1989年的兩張專輯重新發行，並裝在一起重新包裝設計。將《白痴的謊言》與《把我自己掏出來》這兩張專輯背景解釋一下：《把我自己掏出來》是台灣出版史最後一張被查禁的專輯：1990年，新聞局以「歌詞粗俗不雅、有違社會善良風俗」為由，查扣這張專輯，並發布新聞稿指出「類此屬於作者個人的情緒垃圾，實應扔進自我反省的焚化爐中予以燒毀」、「人性的沉淪、獸性的浮顯」等語。

開始做就有個想法：來畫張直接的圖，從頭貫穿到底，不拐彎抹角。

若此專輯封圖讓您產生不舒服之感，很抱歉。但當時國民黨政府的所作所為，才真令人不敢領教。

2014
正面：13.8×18.8cm
展開：43.8×18.8cm
特銅300g，霧P、局部亮油
趙一豪．華語流行

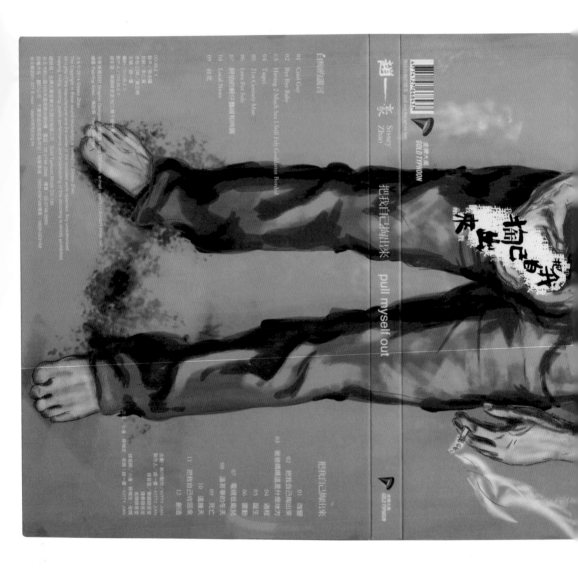

趙一豪
Sissey
Zhao

把我自己掏出來
pull myself out

金牌大風
GOLD TYPHOON

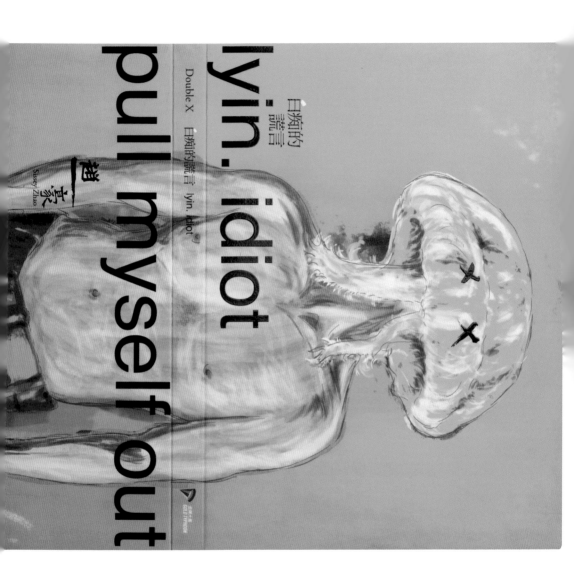

lyin. 目翅的
謊言

Double X

lyin. idiot

目翅的謊言 lyin. idiot

pull myself out

趙家
Sissey Zhao

GOLD TYPHOON
金牌大風

漫步北緯40度

移動物體，我是一個行李
春天棉絮，經過多少腳印⋯⋯
一豪的詞很有意境，搭配上經泰哥的攝影，順順的編排，就很好看。

2015
正面：13.8×18.8cm
展開：43.8×18.8cm
特銅300g・霧P・局部亮油
趙一豪・華語流行

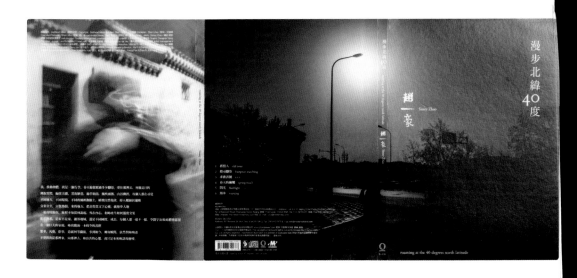

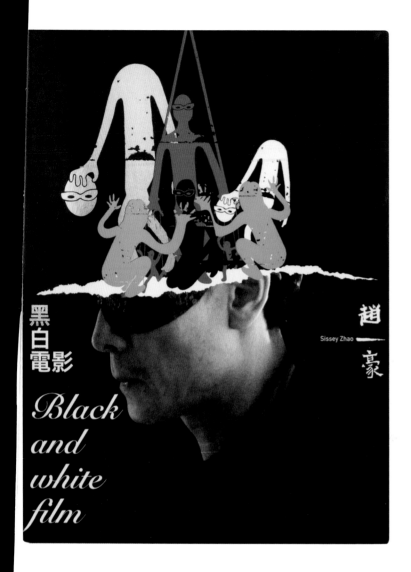

黑白電影

這是為一豪設計的第五張CD專輯。

在這實體唱片漸漸式微之時，他依然努力地創作，堅持做自己的音樂。風格仍是前衛多變，不討好任何人。

開始構思與他討論時，他希望有這些元素出現：提頭的人，而自己無頭、偷聽的人、操控的人、舔陰的人、心有魔鬼且都戴眼罩……

就動手勾勒出簡單圖形，用上經泰哥為他拍的相片，與他的半邊臉結合。

想說將他的胡思亂想秀出來，畢竟創作者想的只有自己知道。

2019
正面：13.8×18.8cm
展開：56.2×18.8cm
特銅300g‧亮P‧局部亮油‧燙銀
趙一豪‧華語流行

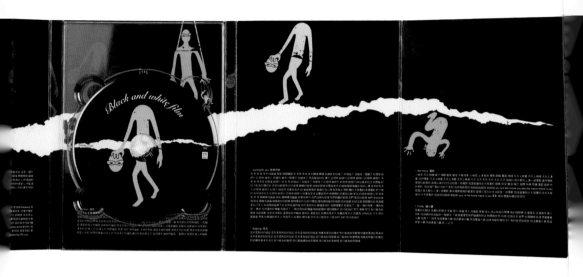

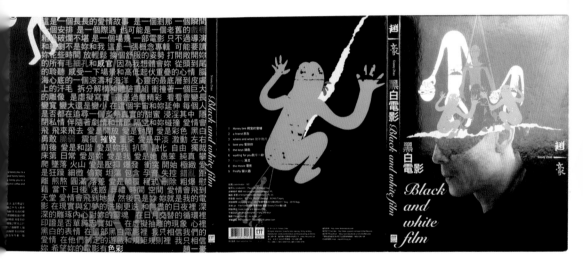

一切素簡，
白底至上

2018年，天下雜誌出版韻儀總編向我提起是否有將設計作品集結成書的計畫？

那時心中是既驚又喜，驚的是出個人作品集會有人買嗎？會不會造成出版社庫存壓力啊？！

喜的是，從事出版設計工作剛好來到三十年，一直在這領域默默設計著許多位作者的書，終於也有機會來製作自己的書了。

想得容易，實際進行起來，才知其困難。因日常手上工作還算繁忙，得空時也只想放鬆下，所以一點進度都沒有。而對寫文字苦手的我，要為每件作品來寫下概念短文（每年初都對自己說今年一定要寫完啊！笑），就成為每年、每月，自己對自己下的目標，在臉書粉絲頁上反覆塗銷與更改。

在每回接到案子進行設計時，都是由編輯提供的大綱與封面文案，以及作者的書籍內容，大致消化後，依著每本不同面貌的「書」，想到什麼就把該畫面生出。事隔多年後，重新來回想書寫當時的設計想法，也成了如此龜速的原因之一。於是就強制自己至少一天能寫好一本書的作法，來push自己，到今時才得以完成。

時序至今日，這本書的出版輾轉回歸大辣出版，謝謝好友健和總編的體諒與漫長等待。

書本設計是個滿有趣的工作，依據書的調性；可任由你天馬行空的想像來詮釋。但最重要的是，完成的作品，必須是你自己喜歡的，這樣等收到印好的書籍成品，看到自己想像的畫面能完美的呈現，真是件極爽的事啊！這也是設計紙本書的樂趣之一。

本書收錄了1996年到2022年間所完成的作品，所選的每件作品都是我喜歡的模樣。從早期的色彩繽紛、圖素滿滿，到後期的一切素簡、白底至上（笑）。真的要謝謝許多的作者與編輯朋友的成全，才能讓書能依我想要的模樣出現。

本書邀了多位結識快三十年的好友來書文代序，郝明義先生是我上班生涯的最後一位老闆，旺盛的行動力也是我最景仰的出版人。允晨發

行人廖志峰兄是我退伍後第一份工作的同事。大辣總編輯黃健和兄也是我曾一起工作的同事，兩位在我成立工作室後，就一直密切合作至今。所以本書收錄最多的作品也大都來自於這兩家出版社。還有，感謝印刻文學初安民總編輯爽快答應，並寫出如詩的序文。

另外也特別邀了三位長期合作的作者好友：范毅舜老師、葉怡蘭老師、蔡璧名老師。他們的著作時常指定我來設計，不知是否會造成出版社的困擾（笑），麻煩他們來書文代序，只能用更好的作品來回報。

能完成本書真的要感謝許多人；一路陪伴並擔任助理工作的老婆美春，我的繆思女神：nana、小妹兩隻愛犬。更要謝謝健和總編的支持出版，與編輯雅雯的修飾潤稿。還有許多數不完的編輯朋友們默默幫忙。

三十年的設計生涯，我想我是被上天眷顧的。因為有眾多的編輯夥伴與好友的支持，才能在這領域走了這麼久。

這本書獻給你們，希望你們會喜歡。感謝！

楊啟巽

Yang Chi-Shun

每當我在書房工作時，
愛犬nana就會安靜地待在書桌前守護著。

書桌前的風景，
長留我心。

謝謝nana。

楊啟巽
Yang Chi-Shun

1969年出生，射手座。基隆二信高級中學美術工藝科畢。曾在允晨文化、漢光文化、時報
出版擔任設計，1997年離職後，成立楊啟巽工作室。
從事平面設計工作已經三十一年。經手設計製作的平面出版品約上千冊。
獨特的設計風格總是能完美詮釋每一本書。無論設計概念、用色上的調度、印刷紙品的挑
選，總是能在仔細消化書籍內容之後，展現出令人驚豔且餘韻長久的作品。
目前與擔任設計助理的妻子邱美春兩人，繼續做著熱愛的設計工作。